집념의 예술가들

잡념의 예술가들

안진우 지음

이 책은 보다 아름다운 사회를 지향하는 문화 애호인에게 조그마한 미술 감상의 즐
거움을 선사하기 위해 편집되었습니다.

존경하는 백범 김구 선생님은 『백범일지』에서 나라가 지향할 길을 아래와 같이 명쾌
하게 제시하셨습니다.

> "나는 우리나라가 세계에서 가장 아름다운 나라가 되기를 원한다. 우리의 부
> 는 우리 생활을 풍족히 할 만하고, 우리의 힘은 남의 침략을 막을 만하면 족하
> 다. 오직 한없이 가지고 싶은 것은 높은 문화의 힘이다. 문화의 힘은 우리 자신
> 을 행복하게 하고, 나아가서 남에게 행복을 주기 때문이다."

이와 같이 문화예술의 힘은 그 국가의 저력이고 자랑입니다. 인간이 문화적 존재이
고 행복의 기준을 문화에 두고 있기에 이즈음 우리에게 더욱 절실히 다가옵니다.

여기 소개된 작품들은 예술가들의 처절한 노력으로 탄생된 산물입니다.

부산 출신 일본기원 소속 조치훈 프로 바둑기사는 일본 바둑계의 위대한 기사이자
살아 있는 전설입니다. 6세에 일본으로 바둑 유학을 가서 일본기원 7개의 타이틀 모
두에서 1승 이상 차지하여 그랜드 슬램을 달성한 일본기원 최초의 기사입니다. 그는
1981년 자서전 『목숨을 걸고 둔다』를 출간하였습니다. 바둑 내적으로 치열할 뿐만 아
니라 대국에 임하는 태도도 본받을 만합니다. 1986년 기성전 도전기가 이를 잘 보여
주는데, 제1국이 열리기 며칠 전에 조치훈은 교통사고를 당해 목숨만 겨우 건진 수준

의 심각한 중상을 입었습니다. 기성전은 체력 소모가 심한 대회인 터라 중상을 입은 조치훈이 참여한다는 건 상식적으로 무리였습니다. 그러나 의사의 만류에도 불구하고 "나에겐 머리가 있고, 또 오른손이 있다"라며 사고 후 겨우 열흘 만에 휠체어에 앉아 고바야시 고이치와의 타이틀 도전기에 임합니다. 결과적으로 2승 4패로 타이틀 방어에는 실패했지만, 모든 사람이 타이틀을 획득한 고바야시보다 '그 상태로 2승이나 거두다니 대단하다'라며 조치훈에게 크게 갈채를 보냈습니다. 그 자신의 '목숨을 걸고 둔다'는 말을 실제로 증명하였습니다.

이 책의 제목 '집념의 예술가들'은 영국의 국민화가 윌리엄 터너의 그림 〈눈보라-항구 어귀에서 멀어진 증기선〉을 그리는 과정을 소개하는 주제어 '목숨을 걸고 그림을 그리다'와 일맥상통합니다. 많은 성공에도 불구하고 항상 도전하며 노력하는 모습이 창작에 몰두하는 예술인 아니, 성공한 사람의 덕목이라 여겨지며, 또한 우리에게 큰 귀감이 되고 있습니다.

너무나 소중하게 주어진 이 세상을 사는 누구도 결코 쉬운 삶은 없듯이 우리 모두 생로병사와 희로애락을 담담히 받아들이며 매 순간 최선을 다하는 삶을 살아가야 하지 않을까요?

2023. 5.
아름다운 광안대교와 부산 바다를 보며

* 본 저작물은 2022년 부산문화상 수상자 지원금으로 제작되었으며 부산광역시에 감사를 표합니다.

// 목차 //

1. 프락시텔레스

- 미인의 기준을 제시하다

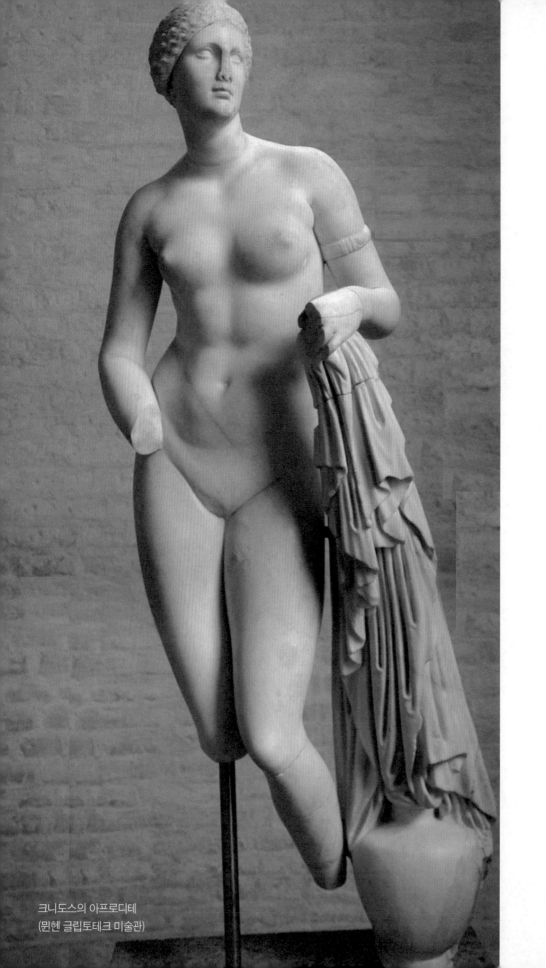

크니도스의 아프로디테
(뮌헨 글립토테크 미술관)

프락시텔레스는 고대 그리스의 조각가입니다. 주로 섬세하고 아름다운 신체상을 조각하였습니다. 주요 작품으로는 〈크니도스의 아프로디테〉, 〈헤르메스〉, 〈에로스〉 등이 있습니다.

아프로디테(로마 신화의 비너스)는 그리스·로마 신화에 나오는 올림포스의 12신 중 하나로 미와 사랑, 다산의 신입니다. 그리스·로마 신화에는 많은 신들이 등장합니다. 그러나 단연코 제우스가 신화의 주인공입니다. 신들의 세계는 동양에서 생각하는 초월적, 절대적, 관념적 존재가 아닌 우리가 사는 인간 세상과 별 다를 바가 없습니다. 욕망과 시기, 질투도 인간보다 더한 약육강식의 세계입니다. 신들의 제왕인 제우스는 끊임없이 스캔들을 만들어 내고 이로 인해 많은 사건이 생깁니다. 그 이야기에는 대부분 여신이 개입됩니다. 아프로디테는 제우스의 아버지인 크로노스에 의해 잘린 우라노스의 성기가 바다에 빠져 뿜어진 거품에서 태어났다고 하니 제우스의 고모뻘이 됩니다.

아프로디테 또한 그녀의 아름다움으로 여신 중에서 가장 스캔들이 많습니다. 그녀의 아름다움에 반한 서풍의 신 제페로스에 의해 태어나자마자 신들이 있는 곳으로 옮겨졌다고 합니다. 최고 미의 여신인 그녀는 많은 미남신을 제쳐 두고 추남 헤파이스토스와 결혼하였습니다. 그 이유는 제우스에서 아테나가 태어나 많은 사랑을 받자 자존심이 상한 헤라가 본인도 남편처럼 잉태하여 헤파이스토스를 낳았는데 너무 못생겨서 바다로 던져 버렸다고 합니다. 바다에 빠진 헤파이스토스를 바다의 여신 테티스와 에우리노메가 구해 주게 되고 손재주가 뛰어난 그는 그녀들을 위해서 많은 장신구들을 만들어 주었습니다. 어느덧 세월이 지난 후 올림포스에 황금옥좌 한 개가 선물로 오게 되는데, 그 의자가 너무나도 아름다운 나머지 모든 신들이 헤라에게 그 의자에 앉기를 청했습니다. 그러나 헤라가 앉자마자 보이지 않는 사슬이 그녀를 묶어 천장에 매

달아 버렸습니다. 이 사슬이 너무나도 견고하여 신들도 풀지를 못하자 헤라가 헤파이스토스에게 부탁해 달라고 요청하였습니다. 그와 아레스가 나섰으나 실패하자, 뒤이어 디오니소스가 포도주로 그의 마음을 녹여 사슬을 풀었습니다. 이때 헤파이스토스가 자신이 지명한 여신을 아내로 맞게 해 달라고 청했는데 그 여신이 바로 아프로디테였습니다. 헤파이스토스가 원래 아내로 청한 여신은 아테나였는데 아테나는 처녀신이라 안 된다고 하여 아프로디테와 결혼했다는 설도 있습니다. 아무튼 절세미녀의 아름다움에 제우스를 비롯한 여러 신들이 반해서 아내로 삼으려고 했으나, 어쩌다 보니 가장 추한 대장장이 헤파이스토스와 결혼하게 되었습니다. 아프로디테는 제우스의 명령으로 억지로 한 결혼이라 애정이 생길 리가 없어 여러 신들과 바람을 피웁니다. 헤파이스토스도 신들 중 최고의 절세미녀를 배우자로 삼았음에도 불구하고 별로 관심이 없이 일만 열심히 했고, 그 때문에 아프로디테는 주로 아레스와 바람을 많이 피웠다고 합니다. 그들 사이 자식으로는 흔히 큐피드로 널리 알려진 에로스가 있습니다.

프락시텔레스는 인류가 낳은 가장 위대한 조각가 중 한 사람입니다. 그리스를 침략하여 전쟁에 승리한 로마는 그의 작품들을 로마로 가져가 장식하였으며, 그 후 많은 복제품이 제작되었습니다. 그는 차가운 대리석을 떡 주무르듯 하여 따뜻한 생명체로 창조하였습니다. 쪽진 아프로디테의 머리는 무게의 균형을 유지하고 있으며 시선은 영혼의 움직임을 드러내고 있습니다. 벌어진 입술은 미소를 짓는 듯 마는 듯 하고, 의식은 마치 다른 어디엔가 있는 듯, 행복한 우수에 젖어 달콤한 꿈을 꾸는 듯하는 표정은 지상 최초의 미인의 모습이 아닐까요?

이 조각상의 모델은 그가 사랑한 여인 프리네라고 알려져 있습니다. 그녀가 얼마나 아름다웠는지 많은 일화로 전해집니다. 그녀가 신성모독으로 법정에 서게 되었습니다. 신성모독은 매우 무거운 죄로 소크라테스도 기소되어 사형을 선고받았습니다. 그러나 그녀는 자신의 아름다움 때문에 사면되었다고 합니다. 또한 그녀는 상당히 지혜롭기도 하여 어느 날 프락시텔레스가 연인인 프리네에게 자신의 조각품 중 가장 마음에 드는 것을 고르면 주겠다고 제안하였습니다. 그녀는 어떤 작품이 귀한 것인지 알 수 없어 고민 끝에 묘안을 생각해 냈습니다. 프리네가 프락시텔레스와 함께 있을 때

　　　　　　　　　　　　집념의 예술가들

노예가 뛰어와 아틀리에에 불이 나서 작품들이 타고 있다고 소리쳤습니다. 그러자 프
락시텔레스는 "에로스와 사티로스 조각상만은 제발 무사했으면 좋겠다"고 탄식하였습
니다. 프리네는 실제 불이 난 것은 아니라고 안심시키고 전에 한 약속을 언급하며 그
조각을 얻었다고 합니다. 이 조각상은 그녀의 고향 테스피아이 신전에 바쳐져 고향의
부흥에 일조하였다고 합니다.

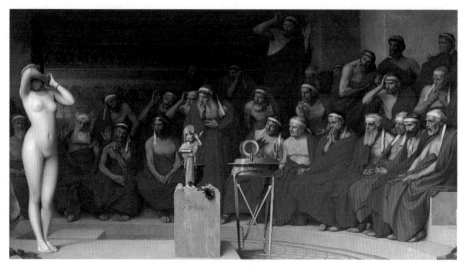

제롬, 배심원 앞에 선 프리네
(함부르크 미술관)

앞에서 언급한 프리네 이야기를 표현한 그림을 한번 감상해 봅시다. 기원전 4세기
고대 그리스 아테네에는 '프리네'라는 '헤타이라'가 있었습니다. 헤타이라와 비슷한 개
념은 우리나라의 기생입니다. 단순히 몸만 파는 여자는 '포르노이'라 합니다. 어찌나
아름다웠던지 당대 최고의 조각가 프락시텔레스는 남자 누드 조각만 만든다는 당시의
관행을 깨고 프리네를 모델로 그리스 최초의 여자 누드 조각상을 만들었다고 합니다.

하지만 프리네의 아름다움이 화를 부르게 됩니다. 에우티아스라는 권력자가 그녀에
게 청혼을 하지만 거절당합니다. 여기에 앙심을 품은 에우티아스는 그녀가 포세이돈
축제에서 열리는 '엘레우시스' 신비극에서 아프로디테 역할로 출연한 것을 빌미로 그

녀에게 신성모독죄를 씌워 죽이려 합니다. 참고로 신성모독죄는 무조건 사형입니다. 이때 히페리데스가 그녀를 변호합니다. 하지만 배심원으로부터 무죄를 이끌어내지 못한 그는 배심원 앞에서 프리네의 옷을 벗겨 버립니다. 그러고는 "프락시텔레스도 인정한 완벽한 미인을 죽여야 하는가?"라며 변론을 합니다. 배심원들은 "신이 빚은 완벽한 미인에게 사람이 만들어 낸 법은 효력이 없다"라며 무죄를 선언합니다. 이는 그리스인들이 '美(미)는 善(선)'이라는 개념을 가지고 있었기 때문입니다. 현대의 법 개념에 비춰 보면 참으로 이상합니다. 하지만 위의 판결에서 한 가지는 납득이 갑니다. '법은 사람이 만들어 낸다'는 것이지요. 법이란 인간이 만드는 것이기에 잘못될 가능성이 항상 존재합니다. 수천 년 후 현재도 우리가 보기에 프리네의 재판만큼이나 여전히 이해하기 어려운 판결이 자주 일어나니 특별히 이상하지도 않습니다. 🏅

집념의 예술가들

2. 산드로 보티첼리

- 이루어질 수 없는 사랑의 흔적

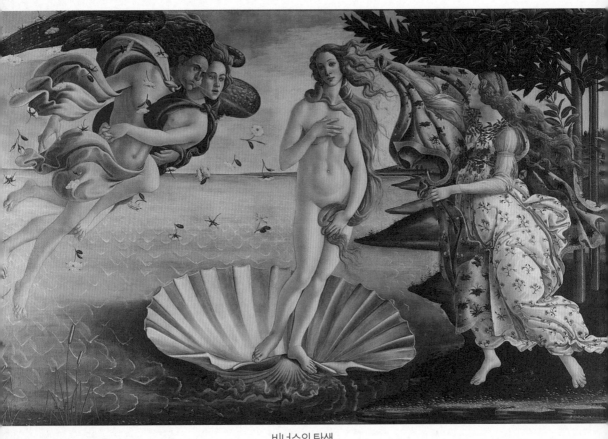

비너스의 탄생
(우피치 미술관)

집념의 예술가들

메디치가는 1400년경부터 350년간 피렌체를 지배한 가문입니다. 초기에는 바티칸의 금고 역할로 부를 축적하면서 피렌체 공화정을 이끌었으며 대중의 지지를 받으며 이탈리아 르네상스 시대를 꽃피우는 데 큰 역할을 하였습니다. 두 명의 교황(레오 10세, 클레멘스 7세)과 프랑스 왕비(마리 드 메디치, 앙리 4세 부인, 루이 13세 어머니)를 배출하고, 많은 예술가를 지원하며 피렌체가 르네상스 문화, 예술, 발전의 중심지가 되게 하였습니다.

〈비너스의 탄생〉과 〈봄〉으로 유명한 보티첼리는 1445년 피렌체에서 태어나 금세공 일을 하다 프라 필립포 리피 문하에서 5년간 그림을 배웠습니다. 원근법을 도입한 마사초의 〈성삼위일체〉에서 원근법을, 그리스, 로마 조각에서 영감을 받아 르네상스의 사실주의에 고딕 양식의 우아한 풍을 가미하여 목이 길고 신체의 우아한 곡선 흐름이 돋보이는 독특한 양식을 보였습니다.

〈비너스의 탄생〉은 로마 이후 중세 천 년을 거쳐 처음으로 실물 크기의 여성 누드가 등장한 그림입니다. 그리스·로마 신화에 의하면 사랑의 여신 '비너스'는 농경의 신인 '크로노스'가 하늘의 신인 '우라노스'의 생식기를 제거해 바다에 버리자, 그 주위에 생긴 거품에서 태어났다고 합니다. 이 작품은 서풍의 신인 '제피로스'가 그의 아내이자 꽃의 여신인 '플로라'의 입김으로 번식력의 상징인 조개껍질을 타고 육지로 상륙하고, 계절의 여신인 '호라이'가 꽃무늬 가운을 준비하여 기다리는 장면입니다. 신화에서는 비너스가 육지에 발을 디디면 꽃이 만발하고, 비너스의 몸에 떨어지는 물방울이 진주로 변한다고 합니다. 이 그림은 중세 그림에서 볼 수 없는 관능성을 잘 보여 주고 있습니다. 보티첼리 그림에서 자주 등장하는 아름다운 모델은 보티첼리가 짝사랑한 시모네타 베스푸치로 알려져 있습니다. 시모네타는 당시 피렌체 최고의 미녀로 피렌체의

통치자 로렌초 데 메디치의 동생인 줄리아노의 연인이었습니다. 당시 화가 신분으로 명문가 자녀인 시모네타를 만날 수는 없었을 것이고, 그는 그림에서라도 그 연정을 표현하려 했을 것입니다. 안타깝게도 시모네타는 폐결핵으로 18세의 나이에 요절하였으나, 마음으로 사랑한 보티첼리에 의해 영원히 그녀의 자취가 남게 되었습니다.

비너스와 마르스
(런던 내셔널 갤러리)

〈비너스와 마르스〉는 보티첼리가 흠모한 시모네타와 그의 애인인 줄리아노 데 메디치를 등장시킨 그림으로 미의 여신 비너스 앞에서 전쟁의 신 마르스가 잠을 자고 있습니다. 주변에는 그리스 신화에 자주 등장하는 반인반수 자연의 정령인 사티로스가 소라 고동을 불며 마르스의 갑옷과 투구, 창을 가지고 놀고 있습니다. 전쟁의 신보다 사랑의 신이 평화를 이끈다는, 즉, 세상을 평화롭게 만드는 것은 사랑이라는 의미를 전달하려는 의도가 아닐까요?

또 다른 사랑의 이야기입니다. 보카치오의『데카메론』중 다섯째 날 여덟 번째 이야기인 '나스타조 델리 오네스티의 이야기'를 바탕으로 한 보티첼리의 다른 그림을 소개합니다. 보티첼리는 이 주제로 총 4개의 작품을 제작하였습니다. 이 작품의 두 번째 그림은 백마를 탄 기사와 사냥개로부터 쫓기던 여인이 마침내 죽음을 맞이하는 모습을 그리고 있습니다. 나스타조가 죽음 직전의 여인을 기사로부터 보호하기 위해 그 잔인한 행위를 막아서자, 기사는 시간을 멈추고 자신의 기구한 사연을 그에게 들려줍니다.

이 여인은 한때 기사가 사랑했던 여인이었습니다. "나는 이 여인을 사랑했어요. 그런데 이 여인의 냉혹함 때문에 절망한 나머지 나는 이 칼로 스스로 목숨을 끊었답니다. 그리고 얼마 후 이 여인도 죽게 되었습니다. 이 여인은 살아생전 저의 사랑을 무시하고 경멸하며 사랑의 상처를 입은 저의 고통을 즐겼던 죄로 인해 지금 당신의 눈앞에서 펼쳐지는 무서운 형벌을 받고 있습니다. 이 여인은 내 앞에서 계속해서 도망쳐야 하고 나는 한때 사랑했던 여인으로서가 아닌 원수로서 이 여인을 쫓아가 나를 죽인 이 칼로 이 여인을 죽여야만 합니다. 그리고 이 여인의 심장을 사냥개들이 다 먹고 이 형벌은 매주 금요일 똑같이 계속해서 되풀이된답니다."

'나스타조 델리 오네스티의 이야기' 세 번째 작품
(프라도 미술관)

세 번째 작품은, 백마를 탄 기사의 기구한 사연을 들은 나스타조가 자신의 사랑을 거절했던 여인 파올라와 그 가문의 사람들을 초청하여 끔찍한 광경이 벌어지는 숲 근처에서 잔치를 벌이는 장면입니다. 한창 즐거움에 취해 있던 사람들은 자신들의 눈앞에서 펼쳐지는 무서운 장면을 목격하게 되고 파올라를 비롯한 그 자리에 있던 모두는 소스라치게 놀랍니다. 또한 기사의 슬픈 사연을 들은 그녀는 비로소 나스타조의 진심을 헤아리고 그의 사랑을 받아들입니다. 네 번째 작품은 나스타조와 파올라의 성대한 결

혼식 장면입니다. 결혼식 뒤편 배경으로는 개선문이 그려져 있는데, 이것은 자신이 사랑했던 여인과의 결혼에 성공한 나스타조의 승리를 담아내고 있습니다.

보티첼리는 총 4개의 시리즈로 연결되는 이 작품을 피렌체의 대부호인 메디치 가문의 로렌초로부터 의뢰받았습니다. 로렌초는 이 작품을 피렌체의 신흥 귀족으로 성장하기 시작한 푸치 가문의 아들 결혼식 선물로 주문한 것으로 전해집니다. 당시 귀족들 사이에서는 사회적 지위와 가문의 이익을 위한 수단으로 정략결혼이 성행했습니다. 결혼 당사자의 의사가 존중되지 않은 가문끼리 맺어지는 결혼이었습니다. 인연을 저버린 연인은 끔찍한 형벌을 받게 되고 인연을 맺은 연인은 행복한 삶을 추구하게 되었다는 이 그림 속 이야기도 어쩌면 사랑하는 여인과 함께하려는 그의 바람이 화가의 붓을 통해 표현된 것이 아닐까요? ✿

3. 히에로니무스 보스

- 외계인이 그린 그림

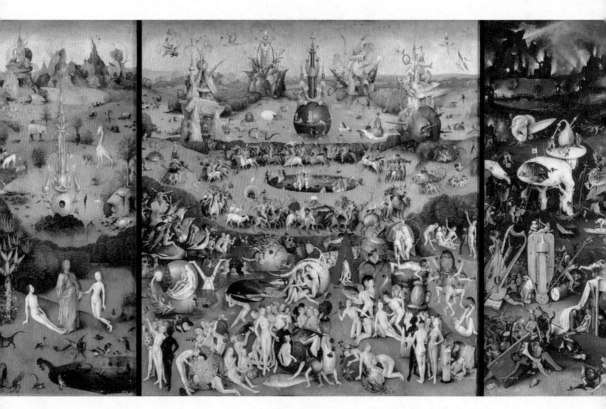

쾌락의 정원
(프라도 미술관)

집념의 예술가들

히에로니무스 보스(1450?~1516)는 플랑드르 미술의 대표 화가로 자유분방한 창의력으로 경이로운 상상의 세계를 표현하였습니다. 그의 작품은 기괴함, 부조리, 합성·변형된 동물과 식물로 채워져 괴기스럽고 기이합니다. 당시의 신학과 종교적 배경을 상징한다고 하나 그의 수수께끼 같은 도상으로 20세기 초현실주의의 선구자로 평가받고 있습니다.

정신심리학자 칼 구스타프 융이 '기괴함의 거장', '무의식의 발견자'라고 격찬한 보스의 그림을 처음 보는 사람들은 그의 그림이 중세시대 작품이 아니라 근대 초현실주의 작가의 것이라 생각할 수도 있을 것입니다. 히에로니무스 보스의 그림은 그가 태어나고 활동한 르네상스 시대의 보편적인 화풍과 동떨어져 있을 뿐 아니라 지금의 시각으로 보아도 매우 창의적이고 혁신적이며 상상력이 풍부하여 오백 년이 지난 현재에도 미술학계의 연구 대상이 되고 있습니다. 보스는 르네상스 시대에 출생하여 그 활동 연도조차 그저 추정해야 할 만큼 남은 자료가 많지 않습니다. 현재까지 전해지는 그의 그림 중에서도 정확히 그의 것이라 확인된 것은 30여 점에 불과합니다. 그럼에도 불구하고 그는 다른 작가와 확연히 구분되는 독창적인 그림으로 지금까지도 인기를 얻고 있는 네덜란드의 대표적 화가입니다.

그의 가장 유명한 작품인 〈쾌락의 정원〉은 스페인 마드리드의 프라도 미술관에 있는데, 미술관에서 가장 인기 있는 그림으로 항상 많은 사람에게 둘러싸여 있습니다. 미술관 문 여는 시간에 가서 보지 않으면 멀찍이 떨어진 곳에서 어렴풋이 감상하는 데 만족해야 합니다. 이 그림은 중세 기독교 교회 등에서 주로 성화를 그릴 때 쓰는 세폭화(triptych), 즉 세 개의 패널 형태로 그려져 있습니다. 가장 왼쪽 패널은 에덴동산을,

중간은 온갖 쾌락과 향연이 펼쳐지는 현세를 보이고, 마지막으로 오른쪽 패널은 쾌락
의 끝이 어디인지를 말해 주듯 지옥임이 분명한 곳에서 여러 끔찍한 방법으로 형벌을
받거나 희한한 괴물들에게 잡아먹히며 고통받는 이들이 묘사돼 있습니다.

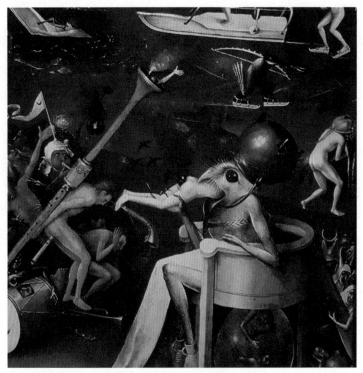

쾌락의 정원 중 오른쪽 패널 일부

위 그림은 〈쾌락의 정원〉 오른쪽 패널 중 일부분을 확대한 그림으로 기괴함이 특히
잘 드러나 있습니다. 솥단지를 뒤집어쓴 새는 엉덩이가 타고 있는 인간을 먹은 후 배
설하고 있으며 그 옆에도 갖가지 형태로 고통받고 있는 인간을 세밀하게 묘사하고 있
습니다. 보스가 이러한 일련의 그림들을 그린 이유는 기독교적인 교훈을 주려는 의도
로 생각되며, 자연스럽게 그의 작품은 시각적 설교와 훈계를 품고 있습니다. 하지만
중간 패널의 그림으로 알 수 있듯 쾌락 위주의 그림이 중앙에 위치한 것으로 보아, 인
간은 무의식적으로 육체에 대한 탐욕이 가득 찬 것으로 보고 있음을 알 수 있습니다.

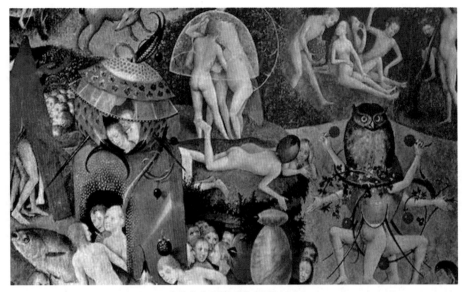

쾌락의 정원 중 가운데 패널 일부

위 그림은 중간 패널의 일부분을 확대한 그림으로 상상 속에서나 생각해 봄직한 장면들로 가득 차 있는 것을 알 수 있습니다. 기독교적인 관점에서 보면 불경스럽기까지해 중세시대 사람들은 상당히 충격을 받았을 듯합니다. 하지만 현대에는 쾌락의 정원을 보고 작품의 매력에 흠뻑 빠지는 사람이 많다고 합니다.

앞에서 이 그림을 세폭화라고 하였는데 양쪽의 패널을 접으면 바깥쪽에도 미스터리한 그림이 등장합니다. 거대한 구가 그려져 있습니다. 마치, 멀리 우주에서 지구를 바라보는 듯한 세상이 펼쳐집니다. 잿빛의 텅 빈 태초의 모습이 연상됩니다. 왼쪽 위에는 말씀의 책을 들고 있는 신의 모습이 보이고, 그 옆 글귀는 '그가 말씀하시자 이루어졌고, 그가 명령하시자 생겨났기 때문이네'(시편 33편 9

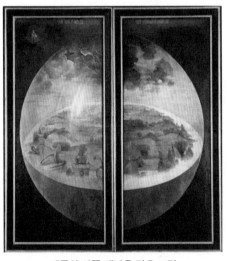

세폭화 양쪽 패널을 접은 그림

절)라고 쓰여 있습니다. 그림을 자세히 보면 물과 땅이 나뉘어져 있고 하늘은 짙은 구름으로 덮여 있습니다. 땅에는 초목은 보이지만 인간이나 동물은 보이지 않습니다. 이는 성경에 쓰인 천지창조 셋째 날의 모습입니다. 즉, 패널의 외부는 신이 세상을 창조하는 장면을, 패널의 내부는 창조된 사람들이 쾌락에 빠진 모습을 묘사하고 있습니다. 타락한 인간의 육체적 쾌락에 대한 경종과 그 타락에 대한 징벌이 얼마나 끔찍한가를 화가의 상상력으로 표현한 것입니다.

〈쾌락의 정원〉은 독일 작가 페터 뎀프가 소설 『보쉬의 비밀』의 소재로 했는데, 그도 18세 때 〈쾌락의 정원〉 그림을 처음 보고 반한 나머지 이후에 소설까지 쓰게 되었다고 합니다. 〈쾌락의 정원〉이 아담파라는 이단종파의 주문으로 그려졌다는 내용을 축으로 이야기가 진행되며, 연금술, 이단, 유대교 신비주의 사상인 카발라, 점성술적인 요소들이 잘 어우러진 소설이기도 합니다. 🔸

4. 알브레흐트 뒤러

- 예술가의 자존심으로 그린 자화상

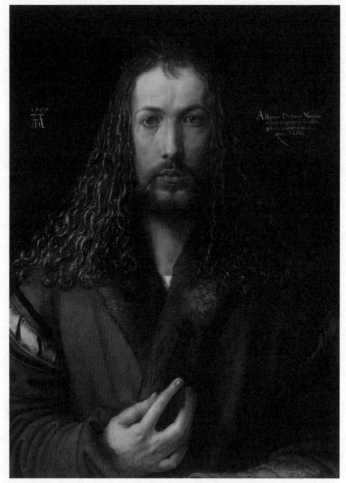

모피코트를 입은 자화상
(뮌헨 알테 피나코테크)

뒤러(1471~1528)는 르네상스 시기 독일을 대표하는 화가로 '독일 미술의 아버지', '북유럽의 레오나르도 다빈치'로 존경을 받는 인물로 특히 자화상과 판화로 유명한 인물입니다. 독일 미술의 아버지라 불리는 만큼 독일의 낭만주의 미술은 뒤러의 화풍을 모방하며 등장하였습니다. 뒤러는 헝가리에서 이주한 금세공사인 알브레흐트 뒤러와 금세공사의 딸인 바바라 뒤러 사이에서 태어났습니다. 고향 뉘른베르크는 당시 북유럽과 남유럽을 잇는 중요한 교역도시였습니다. 아버지 밑에서 금세공기술과 그림을 배우고 관습에 따라 미하엘 볼게무트에서 수년간 견습생으로 있었습니다. 1490년에서 1494년 사이 라인강 지역을 여행했는데, 거기서 이탈리아 르네상스 거장들의 작품과 그 모사본을 목격하고 큰 충격을 받았습니다. 그래서 결혼 후 다시 배움에 대한 욕구에 가득 차 이탈리아로 여행을 떠났습니다. 이후 명성을 쌓아 이탈리아처럼 '귀족과 동등한 예술가'라는 개념을 최초로 독일에 퍼뜨렸고, 신성로마제국 황제인 막시밀리안 1세의 후원을 받게 되었습니다. 그러다 네덜란드를 여행하면서 신대륙에서 건너온 질병에 걸리게 되었고 평생 동안 그 병으로 고통받다가 1528년 사망했습니다.

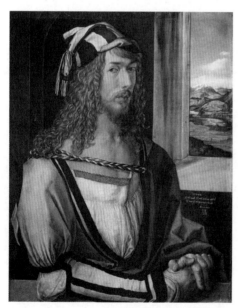

26세 자화상
(프라도 미술관)

그는 르네상스 시기에 당시 미술의 변방으로 취급받던 독일에서 이탈리아의 거장들과 어깨를 나란히 한 최초의 독일 화가이며 미술사에서 중요한 위치를 차

지하고 있습니다. 미술사가들은 예술가로서 자의식을 갖고 처음으로 자화상을 그린 화가로 뒤러를 지명하는 데 주저하지 않습니다. 르네상스가 태동하기 전 중세에서 화가라는 신분은 석공이나 구두공같이 수공업자로 취급받는 소위 화공이었습니다. 그의 대표작인 〈모피코트를 입은 자화상〉은 유럽 역사상 최초의 독립적인 자화상으로, 당대의 관행을 깨고 예수를 그린 성화에만 그리는 정면상으로 그렸을 뿐만 아니라, 그 모습도 어둠 속에서 홀로 빛을 받아서 밝게 보이는 식으로 묘사해서, 화가로서의 자존감을 강하게 드러낸 것이 특징입니다. 게다가 자신을 대놓고 예수의 성화와 유사하게 그렸습니다. 흔히 자화상은 모델료를 지불할 수 없는 가난한 화가의 궁여지책이라 여겨졌지만, 그의 자화상은 '나는 누구인가'라는 자의식에서 시작하여 자신의 정체성에 대한 고민에서 비롯된 그림입니다. 그는 평생 여러 점의 자화상을 그렸는데, 그 가운데 최고의 걸작은 스물아홉에 그린 이 자화상입니다. 화려한 모피코트를 입은 화가는 정면을 응시한 채 오른 손가락으로 심장을 가리키고 있습니다. 당시 왕이나 그리스도에게만 허용되는 자세에 왕이나 귀족이 입는 모피코트를 걸치고 있는 모습은 매우 파격적이라 할 수 있습니다. 뒤러는 그림에 '나 뉘른베르크의 알브레히트 뒤러는 스물아홉 살에 불변의 색채로 나를 그렸다'라고 써 놓았습니다. 그의 패기와 자신감이 고스란히 보이는 글이라 생각됩니다. 굵고 풍성한 머릿결에 베네치아 학파를 대표하는 조반니 벨리니는 '뒤러의 그림 속 머리카락은 특수한 붓으로 그렸을 것이다'라고 감탄하였다고 합니다. 그의 그림은 사소한 주변 배경은 생략하고 오로지 인물을 돋보이게 강조하며 정밀하게 묘사하여 보는 이의 시선을 끌게 합니다.

뒤러는 당시 화가들과 같이 제단화인 〈장미 화관의 축제〉에 자신을 그려 넣었습니다. 이 그림은 성모와 성자가 교황 율리우스 2세(무릎을 꿇은 사람)와 신성로마황제 막시밀리안 1세에게 장미 화관을 하사하는 장면을 그렸습니다. 이 두 사람은 각각 신과 인간의 세계를 대표하여 전 세계가 기독교로 하나가 되기를 희망한다는 의미입니다. 뒤러는 오른쪽 가장자리의 나무 아래에서 매우 만족스런 표정으로 서 있습니다.

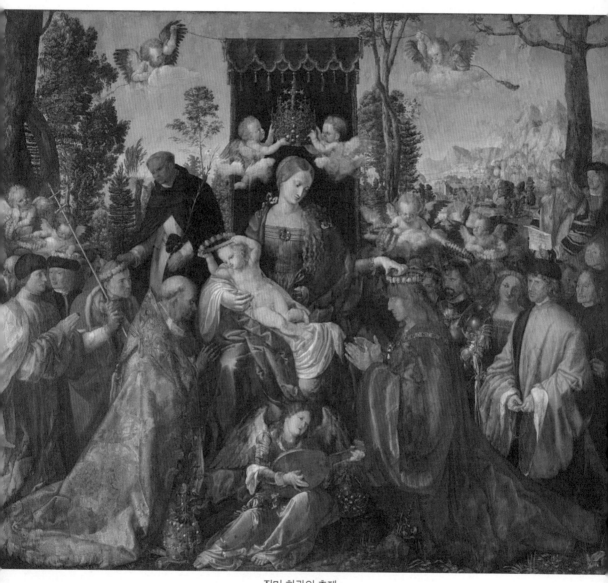

장미 화관의 축제
(프라하 내셔널 갤러리)

5, 라파엘로 산치오

- 천사를 그리다

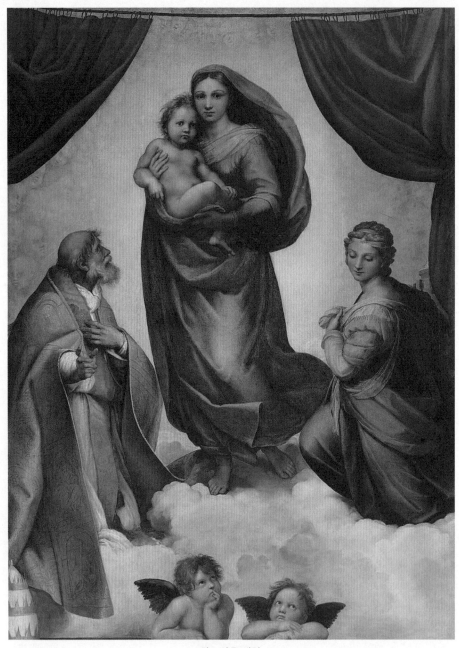

성스러운 대화
(드레스덴 미술관)

집념의 예술가들

라파엘로는 유럽에서 가장 큰 공국 중 하나인 우르비노 공국의 궁정화가 조반니 산치오의 아들로 태어났습니다. 예술과 문화가 찬란하게 꽃피고 있던 시절 아름다움과 균형, 조화 속에 자란 라파엘로는 화가가 되기에 유리한 조건에서 자랐으며, 게다가 당대 최고의 화가인 페루지노와 동시대의 화가로 남의 것을 모방하는 능력이 뛰어난 라파엘로는 그의 영향도 많이 받았을 것으로 추정됩니다. 당시 공작궁을 건축하는 공사가 한창이었기에 그는 건축 분야도 공부하였으며, 17세에 이미 아틀리에와 조수, 제자가 있었습니다. 21살에는 피렌체 공화국에서 라파엘로를 초대하여 레오나르도 다빈치와 미켈란젤로를 모두 만나게 되었습니다. 당시 피렌체에서는 레오나르도와 미켈란젤로 두 천재의 대결이 벌어지고 있었는데, 베키오 궁전의 〈앙기아리 전투〉를 두고 경쟁하고 있었습니다. 여러 사정으로 결국 둘 다 완성되지 못했으나, 이때 자신을 따뜻이 받아 준 레오나르도의 호의로 평생 그를 존경하였다고 합니다. 그 후 교황 율리오 2세는 당시 유명한 화가인 페루자 출신 건축가 브라만테와 우르비노 궁의 추천을 받은 라파엘로에게 교황서명실의 장식을 맡겼고, 그는 〈아테네학당〉을 그려 교황의 신임을 받았습니다. 이 시절 시스티나 성당의 천장화 〈천지창조〉를 그리기 위해 같이 작업하던 미켈란젤로와는 모든 면에서 대비되었다고 합니다. 미켈란젤로는 고집스럽고 진지한 자세로 홀로 힘든 작업에 몰두하는 까칠한 성격의 소유자라면, 라파엘로는 예의

아테네학당(부분화),
헤라클리투스(미켈란젤로가 모델)

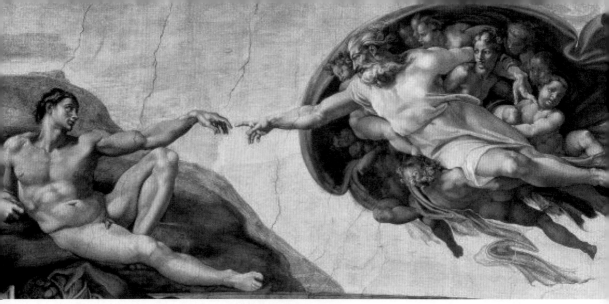

미켈란젤로, 천지창조(부분화)

바르고 늘 쾌활하며 모든 이에게 호감을 주는 성격으로 여러 명의 조수와 함께 일하며 존경을 받으니 서로 좋은 사이가 되기 어려웠습니다. 라파엘로는 그의 작품 〈아테네학당〉에서 레오나르도를 중심인물 플라톤으로, 미켈란젤로를 가장 중요한 위치에 자리 잡은 헤라클리투스로 묘사하고 자신은 그림 오른쪽에 무명의 젊은이로 묘사했는데 이것만 봐도 그의 인품이 보입니다. 많은 사람들은 미켈란젤로의 해부학적 모델을 관념화한 묘사보다는 섬세한 곡선과 풍만한 육체를 자랑스럽게 표현한 그에게 그림을 의뢰하고 싶어 했다고 합니다.

자, 그럼 라파엘로의 천사를 찾아봅시다. 서양 그리스도교 탄생 이후 성서에 천사라는 말이 자주 언급되었고, 이는 우리에게도 매우 익숙한 용어입니다. 천사란 하느님의 뜻을 인간에게 전하는 전령자이며 도우미 역할을 하는 심부름꾼입니다. 고대부터 지금까지 많은 화가가 천사를 그려왔고 그 모습은 매우 다양합니다. 화가 쿠르베는 "나에게 천사를 보여 주면 천사를 그려 주겠다"고 하였으니 과연 천사는 있는 것일까요? 화가에 따라 날개가 있기도 또는 없기도 하지만 그러나 모습만큼은 인간의 모습을 닮게 그렸습니다. 그리고 하늘과 땅을 연결해야 하니 날개가 있는 것이 타당한 상상이 아닐까요? 그렇다고 모든 화가가 날개를 단 천사를 그린 것은 아닙니다.

5세기경 그려진 가장 오래된 천사 그림 중에는 날개가 없는 천사도 있었는데 점점 날개를 다는 모습으로 굳어졌습니다. 그러나 미켈란젤로가 시스티나 경당에 그린 〈최

후의 심판〉에 등장하는 천사들은 나팔을 불며 최후의 심판이 왔음을 알리고 있는데 이 천사들은 날개가 달리지도, 아름답지도 않습니다. 시스티나 경당에 그려진 〈아담의 창조〉 그림에서도 하느님은 날개가 없는 천사에게 떠받쳐져 날고 있습니다. 절대적인 신학 우위의 시대에 천사를 인간같이 그린 미켈란젤로의 의도는 모든 존재는 동등하다는 인간 중심 사고에서 나온 것으로 보입니다.

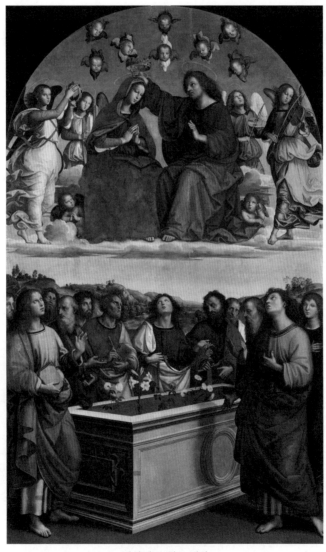

라파엘로, 성모 대관
(바티칸 미술관 회화관)

천사에게도 계급이 있습니다. 소위 구품 천사론입니다. 최고 등급은 세라핌, 케루빔, 트로니이고, 그다음 계급은 주품천사, 역품천사, 능품천사, 마지막 계급은 권품천사, 대천사, 천사입니다. 화가들은 날개의 숫자로 천사를 구분하기도 하는데, 날개가 둘이면 천사, 넷이면 케루빔, 여섯이면 세라핌입니다. 색상으로도 구분하는데 세라핌은 붉은색, 케루빔은 푸른색 등으로 정하기도 합니다. 그러니 우리가 흔히 천사 또는 대천사라 부르는 존재는 천사 중에 매우 낮은 등급인 셈입니다.

천사의 역할도 다양합니다. 대천사 가브리엘과 미카엘, 그리고 라파엘은 각자의 고유 역할이 정해진 반면, 다른 천사들은 하느님, 예수님, 성모님 곁에서 악기를 연주하거나 시중을 들거나 하는 역할을 담당하고, 심지어 예수님의 젖은 몸을 닦아 주기 위해 수건을 든 천사도 있고, 죽은 예수님을 천사가 받치고 애도하는 장면도 있습니다.

라파엘로는 천사를 다양하게 그렸습니다. 〈성모 대관〉에서는 모습과 크기가 다른 천사가 여럿 등장합니다. 지상에서는 12제자들이 성모님 관 앞에 모여 있고 천상에서는 성모님의 대관식이 진행되고 있습니다. 예수님과 성모님 주위에는 바이올린, 탬버린, 아코디언을 연주하는 천사들이 보입니다. 이들 위에는 날개가 여섯 달린 세라핌 천사가 날고 있으며, 아랫부분에는 천진난만한 표정을 한 두 천사를 그려 넣어 흥미를 더하였습니다.

천진난만한 아기 천사의 대명사는 라파엘로의 다른 작품 〈성스러운 대화〉에서 볼 수 있습니다. 이 그림은 성모님과 아기 예수님이 중앙에 서 있고 양옆에는 성 식스투스와 성녀 바르바라가 있습니다. 관객을 성모자에게 이끌고 있는 두 성인은 그

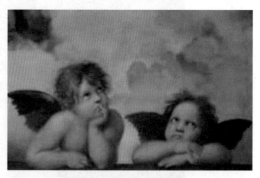

라파엘로, 성스러운 대화(부분화)

림을 주문한 교회의 요청에 따라 그려졌으며, 이들은 모두 구름 위에 자리 잡고 있는데 자세히 보면 배경의 구름은 수많은 천사들로 이루어져 있습니다. 이 그림의 백미는 단

연 성모님 아래의 아기 천사입니다. 한 명은 손을 입술에 대고 턱을 괴고 있고, 다른 한 명은 두 팔을 모은 채 호기심 반, 따분함 반의 표정으로 성모자에게는 관심이 없는 듯 위쪽을 바라보고 있어 그림의 성스러움과 묘한 대조를 이루고 있습니다. 이 아기 천사 캐릭터는 상표나 홍보물에 널리 쓰이며 이 그림보다 더 인기가 있습니다.

앞서 언급한 천사 중 하느님의 뜻을 전하는 심부름꾼인 가브리엘 천사는 구약성서에서는 세례자 요한과 예수님의 탄생을 예고합니다. 소위 〈수태고지〉라고 알려진 이 그림은 수많은 화가가 주제로 다루었습니다. 수태고지의 전형은 레오나르도 다빈치 그림입니다. 멋진 저택 앞에서 독서를 하는 성모 마리아에게 가브리엘 천사가 나타나 예수님의 잉태 소식을 전하고 있습니다. 당시 유행에 따라 왼편에는 천사가 오른편에는 마리아가 있습니다. 독서 중이던 마리아는 놀란 듯 손을 들어 올리고 있습니다. 하느님의 뜻을 전하는 가브리엘 대천사는 왼손에는 백합을 들고, 오른손으로는 마리아를 가리키고 있습니다. 화려한 날개와 옷 주름의 입체감과 원근법의 적용으로 중경의 나무들, 원경의 배까지 희미하게 나타내어 19세기 인상파 표현이 이미 시도되어 있습니다. 형태를 희미하게 그리는 스푸마토 기법은 멀리 보이는 물체는 그 형태를 자세히 그릴 수 없다는 지극히 당연한 원리를 적용한 것입니다.

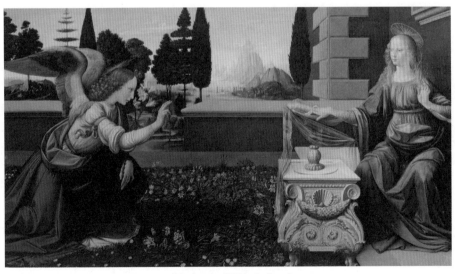

레오나르도 다빈치, 수태고지
(우피치 미술관)

미카엘 대천사는 가브리엘, 라파엘과 함께 세 대천사 중 하나이고 용과 싸우는 전사, 최후의 심판의 날 죽은 자의 선악의 무게를 재는 모습으로 그려집니다. 용과 싸우는 전사의 모습은 요한 묵시록 12장에 나옵니다. 이 여인은 '쇠 지팡이로 모든 민족을 다스릴 아이'를 해산하기 직전이었는데 용의 모습을 한 사탄은 여인이 해산하는 즉시 갓난아기를 집어삼키기 위해 여인 앞에 서 있습니다. 그러나 여인은 하느님의 옥좌로 들어 올려져 목숨을 구했고, 광야로 달아났

라파엘로, 용과 싸우는 미카엘 대천사
(루브르 박물관)

습니다. 바로 이때 하늘에서 대천사 미카엘과 천사들이 용의 무리와 전투를 벌이는데 대천사 미카엘이 용의 모습을 한 사탄을 물리칩니다.

6. 티치아노 베첼리오

- 베네치아를 색으로 입히다

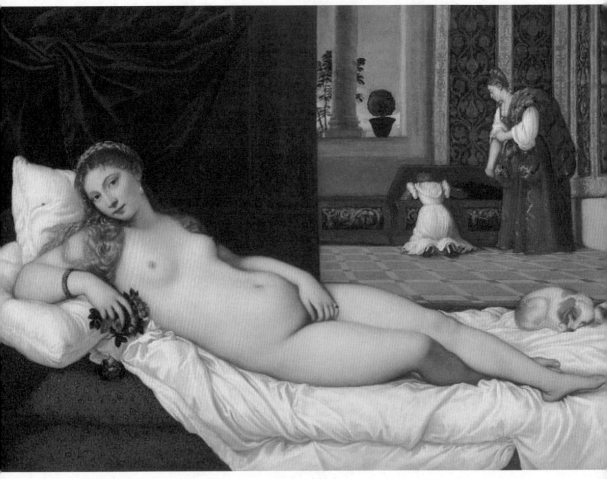

우르비노의 비너스
(우피치 미술관)

집념의 예술가들

티치아노 베첼리오는 이탈리아의 전성기 르네상스 시대에 활약했던 베네치아 역사상 가장 성공적인 화가입니다. 그의 창작 시기는 베네치아 회화의 황금기와 겹칩니다. 그 당시 베네치아는 경제적, 문화적 전성기를 구가하고 있었습니다. 티치아노는 9살이 되었을 때 베네치아로 가서 젠틸레 벨리니와 조반니 벨리니 형제에게 사사하였습니다. 1515년경에는 베네치아 화파의 거장이 되어 지식인들의 찬사를 들었고 소장가들의 찬미를 받았으며 귀족이나 궁정의 부름을 많이 받게 되었습니다. 1520년대에 그의 명성이 퍼져 나가기 시작하면서 베네치아에서 주로 의뢰를 받는 것 외에도, 유럽에서 가장 각광받는 초상화가로서 입지를 세웠습니다. 1533년 그는 신성 로마제국 황제였던 카를 5세로부터 귀족 작위를 받고 그의 궁정화가로 임명되었습니다. 1545년 티치아노는 교황 바오로 3세의 초청을 받아서 로마를 방문하여 그곳에서 미켈란젤로를 만났습니다. 그 후 티치아노는 카를 5세와 그의 아들 펠리페 2세를 따라서 제국 의회가 있는 아우크스부르크에 갔고 1576년 페스트로 사망하였습니다.

동시대 사람들로부터 '별 가운데 있는 태양'이라고 불렸던 티치아노는 646점의

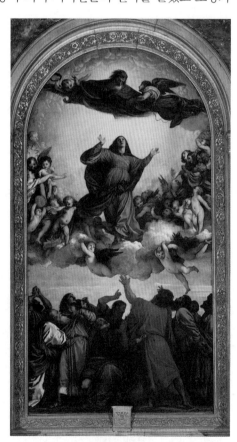

성모승천
(산타마리아 프라리 성당)

작품을 제작하여 그가 살던 시대를 다양하게 표현한 다작가였습니다. 그는 초상화, 풍경화뿐만 아니라, 신화적, 종교적 주제도 다루었습니다. 그는 일생 동안 색채주의적 특징을 유지하며 작품 활동을 하였습니다. 살아 있는 동안에도 그의 작품은 수집 대상으로 바티칸, 합스부르크 등 유력 가문들도 많이 구입하였습니다. 그의 화법과 특히 그의 색채 처리는 동시대 화가들만이 아니라 루벤스, 앙투안 와토, 외젠 들라크루아 등 후세대의 화가들에게도 크게 영향을 미쳤습니다.

중세회화에서 완전히 사라졌던 여성 누드는 이탈리아 르네상스가 꽃피우기 시작하면서, 다시 예술가의 작업실로 돌아옵니다. 보티첼리의 〈비너스의 탄생〉은 르네상스 최초의 누드화로 전형적인 미를 표현하고자 했다면 티치아노의 〈우르비노의 비너스〉는 관능적이고 감각적인 비너스입니다. 베네치아 화파의 대표적 화가인 그의 비너스는 비스듬히 기대 누운 자세로 유혹하는 듯 도발적인 모습입니다. 이 그림은 그의 경쟁자인 조르조네의 〈잠자는 비너스〉를 참고한 것으로 보입니다. 결혼 기념으로 주문되었으니 부부의 사랑에 대한 상징이 많습니다. 오른쪽 하녀가 찾고 있는 궤짝은 혼수용 가구이고, 궤짝 위 창문의 은매화는 사랑의 여신 비너스를 상징합니다. 하녀 옆 여인의 손에 있는 장미꽃은 사랑을, 누운 비너스의 하얀 침대보는 순결, 붉은 침대는 사랑, 비너스 발치의 강아지는 순종을 의미합니다. 비너스의 피부는 너무나 생동감이 넘쳐 손을 대고 싶을 정도로, 많은 화가, 특히 마네의 〈올랭피아〉에 영감을 준 것으로 알려져 있습니다.

베네치아에서 관능적 비너스가 등장한 이유는 무엇일까요? 왜 유독 베네치아에서 비너스의 누드화가 많이 그려진 것일까요? 아마도 당시 베네치아의 시대적, 사회적 배경 때문일 것입니다. 그 시대 베네치아는 해양강국으로 부유하고 화려한 국제도시였으며, 이러한 해양, 상업도시는 다른 유럽 국가에 비해 훨씬 세속적이고 개방적이었고 성문화도 매우 자유로웠습니다. 16세기 베네치아 인구가 15만 명이었는데 매춘부가 2만 명이란 통계가 이를 뒷받침합니다. 유럽 각지의 여행객들이 몰려들고 보석과 사치스런 옷으로 치장한 베네치아 매춘부는 도시의 명물이면서 상업적 자산으로, 자유분방한 사회적 분위기가 이러한 작품을 탄생시켰지 않을까요? 그림 속 여인의 모델은 당

시 베네치아의 유명한 매춘부이자 티치아노의 모델인 안젤레 델 모로로, 그녀는 당대 유명 인사들과 교제하며 이름을 날렸습니다. 작품의 원제는 〈나체의 여인〉이었는데 원래 소유주가 죽자 우르비노 공작에게 넘어갔으며, 16세기 미술사가 바사리에 의해 〈우르비노의 비너스〉로 명명되었다고 알려져 있습니다. 원래 비너스는 '베누스 푸디카(Venus Pudica)' 즉 정숙한 비너스란 뜻으로 그리스 조각가 프락시텔레스가 비너스상을 처음으로 정립한 이래 모든 예술가의 표본이 되었습니다. 통상적으로 비너스는 수줍은 듯한 표정으로 순수하게 보여야 하는데 티치아노의 비너스는 가슴을 가리지도 않고 관람자를 바라봅니다. 당시 이 모습은 매우 대범한 시도였습니다. 사실 르네상스 시대에 와서 여성의 관능적인 누드화는 에로티시즘을 내포하여 중세의 종교적, 금욕적 기준을 일탈하고자 하는 본능적 관음 욕구를 표출하고 있습니다.

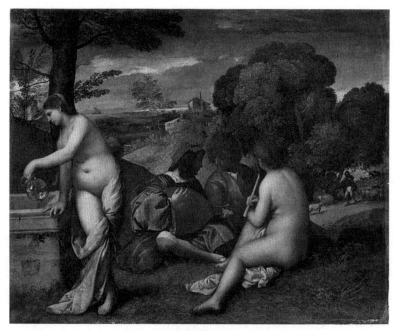

전원 음악회
(루브르 박물관)

한가로운 교외 풍경, 자연의 맑은 공기를 마시며 모여 앉은 사람들, 남자 둘에 여자 둘, 언뜻 보면 짝을 맞춰 나온 것 같습니다. 이 즐거운 시간에 음악이 빠질 수 없는 법으로 붉

은 옷을 입은 남자는 류트를 연주하고 있고 그 앞에 앉은 여자는 피리를 들고 있습니다.

　그런데 자세히 보니 뭔가 분위기가 좀 이상합니다. 남자 둘은 서로 시선을 교환하며 이야기를 나누고 있는데 여자는 남자를 바라보고 있으나 시선을 받지 못합니다. 그림 왼편에 있는 또 다른 여자는 대리석으로 만든 석관에 물을 붓고 있습니다. 의미심장한 이 여인들의 행동은 무엇을 의미하는 걸까요? 그림을 보는 사람들은 단박에 이 그림의 분위기가 특이하다는 것을 느낌으로 알아차립니다. 옷을 입은 두 명의 남자는 현실의 존재들, 즉 살아 있는 그 당시의 사람들로 붉은 옷을 입은 남자의 옷차림이나 악기를 연주하는 모습으로 미루어 보아 꽤 신분이 높고 부유한 귀족일 것입니다. 그들과 시선을 마주하지 못하는 두 명의 여자는 현실의 존재가 아닌 이상의, 그리고 상징적인 존재입니다. 정상적인 남자들이라면 아름다운 여인 둘이 자신들 앞에 벌거벗고 있는데 저렇게 무심할 리 없겠지요. 여인들의 누드는 그림 속에서 빛을 받아 부드럽게 빛나며, 작품 전체에 하이라이트를 주고 있습니다. 남자들 앞에 피리를 들고 등을 보이고 있는 여인은 '사랑'을 상징합니다. 그것은 그녀가 들고 있는 악기로 알 수 있습니다. 그림 왼쪽에서 물을 붓고 있는 여인은 '절제'를 의미합니다. 그녀가 물병에 든 물을 붓는 행위는 '와인에 물 붓기(To put water in one's wine)'라는 프랑스 속담처럼 흥청망청할 법한 이 자리에 절제가 있어야 한다는 것을 말해 주고 있습니다. 여인이 물을 붓고 있는 사각의 물체는 석관으로 추측되는데, 이는 당시에 고대미술품으로서 귀족들 사이에서 인기 수집 품목 중 하나였습니다.

　이 그림의 매력은 화면 전체에 스며 있는 우아하면서도 약간은 기묘한 분위기에 있습니다. 제목인 〈전원 음악회〉와 잘 어울리는 느낌입니다. 그림 속 남녀들 저편에는 한 목동이 양떼를 몰고 한가롭게 걷고 있습니다. 사실 이 장면은 16세기의 시 「아르카디아(Arcadia)」에서 영감을 얻은 것으로, 시에서는 사랑에 빠진 젊은 귀족이 자신의 이룰 수 없는 사랑을 노래한 연가를 목동에게 들려주는 장면이 나옵니다. 목동의 등장으로 인해 그림은 한층 더 전원적인 느낌을 주며, 그림 속 노을이 질 무렵의 피크닉 장면은 당시 상류층의 취향에 걸맞은 지성미와 은근한 관능미를 동시에 담고 있어 많은 인기를 얻었습니다. 티치아노의 〈전원 음악회〉에서 영감을 받아 그린 것으로 알려져 있는 유명한 그림이 마네의 〈풀밭 위의 식사〉입니다. 🎨

7. 피터르 브뤼헐

- 그림으로 푹는 세상 이야기

베들레헴의 인구조사
(브뤼셀 왕립 미술관)

집념의 예술가들

브뢰헐의 출생 기록은 명확하지 않으나 1551년 안트베르펜 화가 길드의 공식 서류에 회원이 되었다고 기록되어 있으며, 대체로 21세에서 25세에 그림 교육을 끝내고 정식 화가가 되는 점을 고려하면 1525년에서 1530년경 브뤼셀에서 태어났다고 알려져 있습니다. 스승인 판 알스트(1502~1550)는 이탈리아어, 네덜란드어, 프랑스어, 독일어에 능했고 안트베르펜 길드 의장을 지냈습니다. 그는 안트베르펜 성당의 스테인드글라스를 제작하였으며, 신성로마제국 황제 카를 5세의 궁정화가를 역임하였습니다. 1563년 브뢰헐은 브뤼셀로 거처를 옮겨 마이켄 쿠케와 결혼하였으며, 40여 점의 작품이 남아 있습니다. 브뢰헐은 일반인이나 화가 자신의 취향으로 그림을 그려 농민화가로 불립니다. 그의 그림은 보통 사람들이 주인공이고 극적인 요소를 버리고 단순한 구도로 사실적으로, 때로는 은유적으로 민초들의 삶을 그려 그들의 이야기를 담았습니다. 농사짓고 사냥하고 잔치하는 장면이 담긴 이러한 민속화 덕분에 그는 플랑드르 지방의 역사를 얘기하는 '장르화'의 선구자가 되었습니다. 브뢰헐은 결혼한 지 6년이 지난 1569년 즈음에 아내와 두 아들을 남기고 세상을 떠났습니다. 작은아들 얀은 9살 아래인 루벤스와 가까운 사이였고, 대작을 함께 작업하기도 하였습니다. 루벤스는 얀의 자녀들의 대부였고 그의 사후 유언을 집행하고 이들의 후견인이 되었습니다. 두 아들도 아버지의 그림 주제를 되풀이하여 그리며 대를 이어 브뢰헐 화풍을 발전시켰습니다. 장남 피터르 II세가 14살 때 어머니마저 세상을 떠나자, 동생 얀과 함께 안트베르펜으로 돌아와 할머니 집에서 살았습니다. 아버지의 스승인 외할아버지, 화가인 외할머니 등 외가의 영향을 많이 받았다고 보입니다. 외할머니는 장손 피터르 II세를 남편의 제자였던 풍경화가 코닝스루에게 보내 배우게 했고, 그는 스무 살 무렵 성 누가 길드에 등록화가가 되었습니다. 아버지가 세상을 뜰 무렵부터 스페인과의 80년 전쟁을 시작하였으니 이들은 평생 전쟁의 소용돌이 속에 살았습니다. 네덜란드를 침입한 스

페인의 펠리페 2세가 네덜란드를 가톨릭 국가로 개종시키려고 온갖 압박을 가했고, 브뤼헐은 폭정을 풍자하는 그림을 많이 그렸습니다. 세금과 징집을 위해 실시한 베들레헴의 인구조사나 갓 태어난 예수를 살해하라는 헤롯왕의 영아 살해를 풍속화 형식으로 그려 후손에게 전하고 있습니다.

영아 살해
(빈미술사 박물관)

다음은 브뤼헐의 〈네덜란드 속담〉 그림을 감상해 보겠습니다. 한 그림 안에 이렇게 많은 우화나 속담을 담은 그림은 없을 것입니다. 가히 속담 백과사전이라 할 수 있습니다. 이 작품은 세상 사람들의 어리석은 행동, 즉 "어리석은 자의 수는 헤아릴 수 없다"는 성경 구절을 생각나게 합니다.

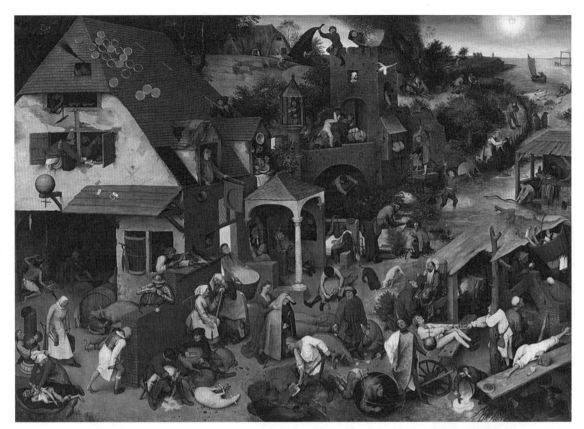

네덜란드 속담
(베를린 국립 미술관)

파이로 지붕이 덮여 있는 집, 상대방의 코를 잡아당기는 사람들, 돌담에 머리를 밀고 있는 사람, 누군가에게 파란 망토를 씌워 주는 여자, 고양이 목에 방울을 다는 남자, 양털이나 돼지 털을 깎는 사람, 바람 속에 깃털을 날리는 사람 등 갖가지 모습과 풍경이 화면 가득 채워져 있습니다. 한 마을에서 동시다발적으로 일어난 일들로 뒤죽박죽 섞여 있는 풍경이 호기심을 끌기에 충분합니다. 이 그림에는 무려 100가지 이상의 속담과 우화가 그려져 있습니다. 내용은 우리나라 속담과 크게 다르지 않습니다.

아주머니가 괴상하게 생긴 악마를 흰 천으로 묶고 있습니다. 바로 강한 여성을 말합니다. '여자 한 명이 있으면 큰 소음이 나고, 둘이 있으면 엄청난 혼란이 일어나고, 여섯 명이면 악마도 대항할 힘을 잃는다'라는 속담을 뜻한답니다.

아저씨가 삽으로 열심히 구덩이를 메우고 있습니다. 자세히 보면 소 한 마리가 '살려 주세요' 하는 애처로운 눈빛으로 아저씨를 바라보고 있는데 바로 '소 빠진 후 구멍 메우기' 즉, '소 잃고 외양간 고치기'를 뜻합니다.

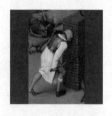

이 사람은 칼을 들고 투구를 쓰고 벽에 머리를 밀고 있습니다. 우리나라 속담의 '계란으로 바위 치기'로 '무모한 일에 도전한다'라는 뜻의 속담입니다.

한 여자가 한 손에는 벌겋게 달궈진 불을, 다른 한 손에는 물이 가득한 양동이를 들고 있습니다. '한 손에 물을 다른 손에 불을 나른다'라는 속담으로 한 마음에 두 마음을 먹는다는 의미입니다.

철 갑옷을 입은 병사가 고양이 목에 커다란 방울을 달고 있습니다. '고양이 목에 방울 달기'인가요? 이솝우화에 나오는 쥐들의 탁상공론 또는 불가능한 일을 시도하는 것을 의미합니다.

붉은 드레스를 입은 여인이 하얗게 수염이 센 남편 뒤에서 몰래 푸른 망토를 덮고 있습니다. 네덜란드 속담에서 푸른 망토는 어리석음을 뜻한다고 하니, 여인은 남편을 기만한다는 뜻이 담겨져 있습니다.

돼지들의 주인인 듯한 한 남자가 돼지들에게 색색의 아름다운 꽃송이들을 뿌리고 있습니다. '돼지에게 장미 뿌리기'로 우리나라 속담에 '돼지 목에 진주 목걸이'와 비슷합니다. 즉, 어울리지 않는 상황과 행동을 말합니다. 🌀

8. 미켈란젤로 디 카라바조

- 성 마태오가 세 번 그려진 사연

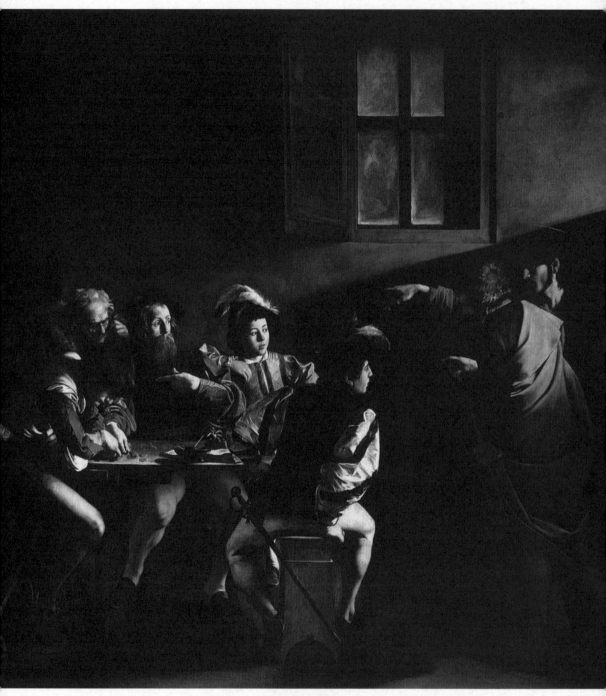

마태오의 부름
(산 루이지 데이 프란체시 성당)

집념의 예술가들

기록에 의하면 예수님은 성문을 지나 탁자에 웅크린 세리를 발견하고 이렇게 말씀하셨다고 합니다. "따르라." 그러자 세리, 즉 마태오는 예수님의 말씀이 떨어지자 자리에서 일어나 예수님을 따라갔다고 합니다. 세리는 도성 출입자에게서 인두세를 받는 것이 일입니다.

롬바르디아 출신 카라바조는 이 그림으로 단번에 두각을 나타내었습니다. 카라바조(본명은 미켈란젤로이지만 거장 미켈란젤로와 구별하기 위해 이렇게 부릅니다)는 그의 특유한 단순 강조 기법으로 장사치가 북적대는 시장에서도 빛과 그림자로 주제를 강조하고 있습니다.

그럼 마태오는 그림 중 어디에 있을까요?

예수님께서 지목하는 손끝을 따라가면 마태오를 찾을 수 있을 것입니다. 그런데 이 그림에서 탁자 중앙에 앉은 검은 베레모를 쓴 이의 손짓이 명확하지 않습니다. 예수님의 지목에 상황 파악이 된 듯 반응은 가장 명확하지만 그의 손은 옆의 사람을 가리키며, 마치 '이 친구 말씀이신가요?' 하는 동작입니다. 그렇다면 누가 마태오일까요? 베레모를 쓴 이의 손짓 방향에는 두 사람이 있습니다. 학자들 사이에서 과연 누가 마태오일지 의견이 분분합니다. 미술사학자 곰브리치는 탁자 가운데 있는 검정 베레모를 쓴 이가 마태오라고 견해를 밝혔습니다. 가슴에 얹은 왼손이 자신을 가리킨다고 보았습니다. 그러나 예수님과 베레모를 쓴 이의 손짓이 명확하지 않습니다. 그렇다면 남은 두 명의 후보를 한번 살펴봅시다.

그림 왼쪽의 구석진 곳에 허리를 굽히고 있는 늙은이는 크게 주목받는 위치와 자리가 아니고, 하얀 머리에 안경까지 쓰고 있으니 세리이기보다 학자형입니다. 그럼 남은

사람은 맨 왼쪽의 돈 세는 자입니다. 그런데 이자의 행동이 그렇게 적절하게 보이지 않습니다. 예수님의 출현에도 아랑곳하지 않고 열심히 돈을 세면서 돈에 집착하는 것이 주제와 어울리지 않는 모습입니다. 이러한 어려움에 반전이 생깁니다. 〈마태오의 부름〉을 X-ray로 촬영한 결과 놀라운 사실이 발견되었습니다. 예수님의 자세가 크게 바뀌었으며, 오른쪽 팔이 셋이나 달려 있었습니다. 또한 오른팔이 가리키는 사람이 제각각이었습니다. 예수님의 손끝이 탁자 중앙의 베레모를 쓴 이에서 돈을 세는 맨 왼쪽 사람을 지나 마지막으로 안경 낀 자로 옮겨졌습니다.

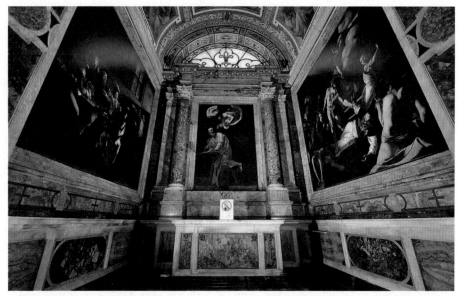

좌우 그림은 마태오의 부름과 순교, 중앙 그림은 복음서를 쓰고 있는 마태오의 제단화이다.
좌측 마태오의 부름은 창문을 통해 들어오는 빛을 고려하여 현장감을 높이도록 제작되었음을 알 수 있다.

카라바조는 직필화법으로 그림을 그려 밑그림 없이 그렸습니다. 즉, 전체 구상을 바탕으로 캔버스에 밑그림을 그리고 이를 다듬어 붓질하는 것이 아니라 자신의 생각과 느낌을 바로 표현하였습니다. 그런 카라바조가 두 번에 걸쳐 그림을 수정한 것은 이유가 있었을 것입니다. 카라바조는 로마 산 루이지 데이 프란체시 성당으로부터 3점의 제단화 그림을 주문받았습니다. 측면의 두 제단화를 먼저 주문받았습니다. 측면화는 〈마태오의 순교〉와 〈마태오의 부름〉으로, 복음서를 받아쓰고 있는 성 마태오를 그린

집념의 예술가들

정면 제단화는 교회 측에서 수령을 거부하였습니다. 그 이유는 마태오가 너무 못생겨 성자의 품위가 없다는 것이었습니다. 이 작품은 2차 대전 때 소실되었는데 그림의 성 마태오는 들창코에 대머리로 경건함을 느끼기에는 많이 부족하였습니다. 결국 카라바 조가 다시 그린 그림이 지금 걸려 있습니다.

그러니 두 번째 제단화는 앞 그림의 변경을 반영하여 수정했을 것으로 추측되고, 결국 정면 제단화와 같은 골상으로 마감했을 것입니다. 이런 상황을 고려하면 안경 쓴 늙은 세리는 수정 중에 추가하며 그려 넣고 마지막으로 예수님의 손 방향도 수정하지 않았을까 추측합니다. 결국 카라바조는 한 그림에 3명의 마태오를 그려야 하는 우여 곡절을 겪어야 했습니다.

▌카라바조 이력

서양미술에서 르네상스 말기와 17세기 바로크 시대 사이 50년간을 매너리즘 시대라고 합니다. 당시 최고의 미술가인 미켈란젤로의 근육질의 균형 잡힌 몸매를 모방하려는 시도가 오히려 균형미를 잃었다 하여 '매너리즘'이라 불렀습니다. 매너리즘의 대표 화가로는 엘 그레코를 들 수 있습니다. 카라바조가 로마에 온 시기는 종교개혁 운동에 대항하여 가톨릭교회의 재건 작업이 시작되어 재능 있는 예술가들이 로마에 모여들 때입니다. 교황은 마틴 루터의 종교개혁으로 빚어

카라바조

진 위기를 극복하기 위해 당대 최고의 미술, 조각, 건축 분야의 예술가를 통해 가톨릭의 신성함과 위대함을 보이려 노력하였습니다. 이러한 시도가 17세기 바로크 미술의 등장 배경이며, 이 가운데 가장 앞선 이가 바로 카라바조입니다. '바로크'는 '찌그러진 진주'라는 의미로 기존 르네상스 미술에서 추구한 균형과 조화를 무너뜨렸다는 부정적인 의미에서 명명되었습니다. 르네상스 예술이 고대 그리스·로마의 수학적 비율을

중시하고 이성적 원근법, 통일성, 안정성에 기반한 반면, 바로크 예술은 명암, 색을 중시하고 감성을 전달하는 데 중점을 두고 있어 당대의 기성 예술가의 입장에서는 부정적 견해를 보이는 게 당연하였습니다.

카라바조의 본명은 '미켈란젤로 메리시'로 이미 거장 미켈란젤로에 의해 이름이 선점되어 후세에 그의 고향이 '카라바조'인 것에 기인해 카라바조로 명명되었습니다. 11세에 흑사병으로 부친을 잃고 어려운 환경에서도 미술에 대한 재능을 인정받아 밀라노 공방에서 4년간 일하였습니다. 이후 훌륭한 화가가 되겠다는 꿈을 품고 로마로 진출하였습니다. 당시 로마는 미켈란젤로와 라파엘로 회화를 모방하는 '매너리즘' 형식이 주류였습니다. 다행히 그의 재능을 알아본 푸치 추기경의 지원으로 로마 생활을 시작할 수 있었으며, 르네상스의 고전적 기법에서 탈피하여 사실에 충실하면서 보고 느낀 대로 그려내어 바로크 시대를 연 화가로 평가되고 있습니다. 20대 중반 로마 최대의 미술 애호가인 프란체스코 마리아 델 몬테 추기경에 의해 종교화를 그리게 되고 그의 뛰어난 재능을 세상에 알리게 되었습니다.

카라바조는 미술사에 큰 업적을 남겼지만 사회성은 별로였다고 알려져 있습니다. 오만한 성격과 난폭성으로 주변인과 자주 부딪히고 예술가들의 견제와 모함이 많았습니다. 여러 번의 사고에도 그를 아끼던 교황의 도움으로 사면되곤 하였으나, 결국 내기 시합 중 격해져 상대를 칼로 찔러 크게 다치게 하여 1606년 사형 선고를 받았습니다. 그는 감옥에서 탈출하여 교황권이 미치지 않는 시칠리아섬으로 도주하였습니다. 죄를 참회하는 마음으로 자신을 골리앗으로 그린 〈골리앗의 머리를 든 다윗〉을 그리고 사면을 기대하며 로마로 돌아오던 중 객사하였습니다. 안타깝게도 그가 죽은 지 수일 후 로마교황청의 사면 조치가 내려졌으나 이미 이승을 떠난 후였습니다. 38년의 짧은 삶을 통해 바로크 미술을 열고 17세기를 대표하는 화가가 되었으며 그의 모습은 이탈리아 지폐에 등장하고 그의 업적과 화풍은 역사에 여전히 남아 있습니다. ✦

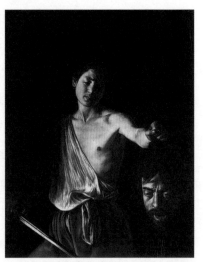
죄를 참회하는 마음으로 그린, 골리앗의 머리를 든 다윗(로마 보르게세 미술관)

9. 귀도 레니

- 그림으로 충격받아 정신을 잃다

베아트리체 첸치
(로마 바르베리니궁전 국립 미술관)

집념의 예술가들

귀도 레니(1575~1642)는 바로크 시대 이탈리아 화가입니다. 아름다움과 우아함을 세련되게 표현하여 '신성한 귀도'라고 불리며 뛰어난 종교화들을 많이 남긴 바로크 시대의 대가입니다. 그의 그림 〈베아트리체 첸치〉는 이탈리아 귀족의 딸 이름으로, 아름답기로 유명했으나 불과 16세의 나이에 단두대에서 처형당하고 맙니다. 그녀는 이탈리아의 귀족으로 빼어난 미인이었다고 합니다. 아버지인 프란체스코 첸치에게 성폭행을 당하여 이를 신고했으나 소용이 없었고, 오히려 아버지에 의해 지방으로 쫓겨났습니다. 이에 베아트리체는 계모, 친오빠, 이복 남동생, 하인 두 명(둘 중 하나는 베아트리체의 연인)과 공모하여 아버지를 살해했습니다. 원래는 독살을 시도했으나 죽지 않자, 망치로 쳐서 죽인 다음 실족사로 위장하기 위해 높은 난간에서 시체를 떨어뜨렸습니다. 결국 아버지를 살해한 사실이 밝혀져서, 관련자 중 범행 당시 너무 어려 사형에 처할 수 없었던 막냇동생만 감옥에 보내지고 나머지 가담자 전원이 사형을 당했습니다. 사건의 진상이 밝혀지면서 로마 시민들이 정당방위를 주장하며 항의하였으나, 교황 클레멘스 8세는 이유가 무엇이건 간에 아버지를 죽인 것은 패륜이라는 이유로 사형 판결을 그대로 유지했습니다. 이 일로 로마인들은 베아트리체를 오만한 귀족 계급에 대한 저항의 상징으로 삼았으며, 그녀가 죽은 날마다 산탄젤로 다리에 잘린 자신의 머리를 든 베아트리체의 유령이 나온다는 괴담도 떠돌았다고 합니다.

그녀의 모습을 동시대에 살았던 르네상스 대가인 볼로냐인 귀도 레니가 그렸는데 이후 이 그림은 스탕달 신드롬으로 유명해졌습니다. 감수성이 예민한 사람이 유명하고 훌륭한 예술 작품이나 문학 작품을 보고 순간적으로 가슴이 뛰고 정신적 일체감, 격렬한 흥분, 황홀경, 현기증, 우울증, 위경련, 전신마비 등 이상 증세를 느끼는 현상을 '스탕달 신드롬'이라고 합니다. 베아트리체를 그린 귀도의 그림은 현재 〈모나리자〉, 〈진

주 귀고리를 한 소녀〉와 함께 세계 3대 아름다운 여인 그림으로 여겨지고 있습니다.

그가 1639~1640년에 그린 〈이 사람을 보라〉는 요한복음이 그 배경입니다.

"빌라도는 예수님을 데려다가 군사들에게 채찍질을 하게 하였다. 군사들은 또 가시나무로 관을 엮어 예수님 머리에 씌우고 자주색 옷을 입히고 나서, 그분께 다가가 '유다인들의 임금님, 만세!' 하며 그분의 뺨을 쳐 댔다. 빌라도가 다시 나와 말하였다. '보시오, 내가 저 사람을 여러분 앞으로 데리고 나오겠소. 내가 저 사람에게서 아무런 죄목도 찾지 못하였다는 것을 여러분도 알라는 것이오.' 이윽고 예수님께서 가시나무 관을 쓰시고 자주색 옷을 입으신 채 밖으로 나오셨다. 그러자 빌라도가 그들에게 말하였다. '자, 이 사람이오.'"(요한복음 19장 1~5절)

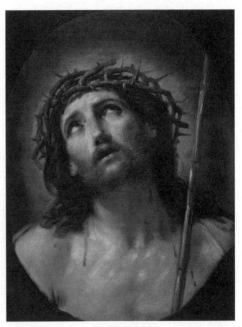

이 사람을 보라
(루브르 박물관)

화가들은 채찍을 맞고 가시관을 쓰고 자주색 옷을 입고 법정에 서 있는 예수님을 빌라도가 사람들에게 보이며 "자, 이 사람이오" 하는 장면을 그림의 소재로 삼았습니다. 라틴어 에체 호모(Ecce Homo)를 직역하면 "이 사람을 보라"입니다. 레니는 이 제목으로 적어도 10편 이상의 작품을 그렸고, 현재 파리 루브르 박물관에 소장되어 있는 이 작품은 두상입니다. 레니는 우아하고 품격 있게 예수님의 얼굴 형태를 만들면서도 연극적인 느낌이 물씬 풍기는 분위기를 탁월하게 연출했습니다.

집념의 예술가들

"총독의 군사들이 그분의 옷을 벗기고 진홍색 외투를 입혔다. 그리고 가시나무로 관을 엮어 그분 머리에 씌우고 오른손에 갈대를 들리고서는, 그분 앞에 무릎을 꿇고 '유다인들의 임금님, 만세!' 하며 조롱하였다. 또 그분께 침을 뱉고 갈대를 빼앗아 그분의 머리를 때렸다."(마태복음 27장 27~30절)

예수님은 옷이 벗겨지고 어깨에는 진홍색 외투를 살짝 걸쳤습니다. 머리에는 가시관을 쓴 채 피를 흘리고 계십니다. 그분은 오른손에 조롱받으실 때 들려진 갈대를 들고 모든 것을 오로지 하느님의 뜻에 맡기듯이 저 높은 곳을 향해 시선을 돌리고 있습니다. 신심 깊은 가톨릭 신자들은 이 장면을 보면서 지금도 눈물을 흘립니다. 종교개혁의 도전에 직면했던 가톨릭교회는 신자들의 마음을 뭉클하게 할 수 있는 감성적인 작품이 필요했고, 이는 감정을 움직이는 데 적합한 바로크 미술의 발달을 유도했습니다. 🌑

10. 피터 루벤스

- 가장 성공한 예술사업가

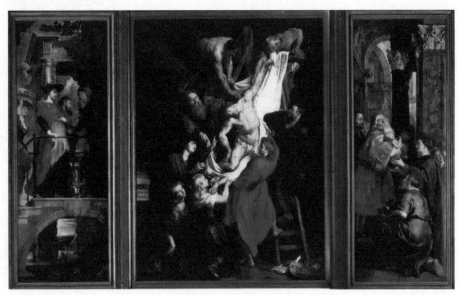

십자가로부터 내려짐
(앤트워프 성당)

집념의 예술가들

피터 루벤스(1577~1640)가 태어나기 전 1576년은 스페인 군인들의 난동으로 그의 고향 안트베르펜이 크게 파괴되었습니다. 오렌지공의 군대가 스페인과 항전이 계속되어 재정난을 겪으며, 용병들에게 2년 반 동안 급여를 지급하지 못하니 용병들이 시민을 학살하고 약탈을 벌였는데 이것을 '스페인 광란 사건'이라 합니다. 루벤스의 아버지는 성상파괴운동이 일어났던 때에 안트베르펜의 행정관이었습니다. 칼뱅주의자였던 아버지 얀 루벤스는 알바공의 '피의 법정'을 목격한 뒤 안트베르펜을 떠나 쾰른으로 이주하였습니다.

네덜란드 독립을 위해 싸우던 오렌지공이 쾰른에서 네덜란드로 진격하자 오렌지공의 부인 안나는 친정 영지 쾰른으로 거처를 옮겼습니다. 그녀는 작센 선후제의 상속녀였는데, 알바공이 오렌지공의 네덜란드 영지를 몰수해 버리자, 자신의 재산에 대해 자문을 받고자 마침 쾰른으로 피해 있던 얀을 법률자문가로 두었습니다. 그러나 얀 루벤스와 연인 사이가 된 안나는 루벤스의 딸을 낳은 뒤 이혼을 당하면서 얀 루벤스도 체포되었습니다. 그러나 아내의 청원으로 처형은 면하고 가택연금이 되었습니다. 그 후 몇 명의 자녀를 더 낳았고 그중 한 명인 피터 루벤스는 1577년 지겐에서 태어나 아버지에게 고전을 배우며 자랐습니다. 같은 해 작센의 안나가 고향 드레스덴에서 비참하게 죽은 뒤에야 아버지는 가택연금이 해제되어 쾰른으로 이주하여 1587년에 사망하였습니다.

가톨릭과 스페인 통치시대에 칼뱅주의를 따랐고, 네덜란드 독립전쟁을 이끄는 지도자의 버려진 아내와 위험한 사랑을 감행했던 아버지에 비해 아들 루벤스는 자신이 처한 상황에서 자신의 재능을 가장 잘 발휘하였습니다. 가톨릭 사회의 엘리트 교육을 받고 당시 예술가의 필수 방문지였던 이탈리아 유학을 다녀왔으며, 스페인 치하의 주류

지식사회에 몸을 담았습니다. 루벤스에게 가장 영향을 미친 화가는 오토 판 페인으로 법과 고전을 공부하였으며 엘리트 집안 출신이었습니다. 루벤스는 이 작업실에서 4~5년을 보낸 뒤 1598년 스물한 살로 안트베르펜 누가 길드의 화가가 되었습니다. 1600년 스물세 살의 루벤스는 이탈리아 여행을 떠나 고전미술을 공부하며, 미켈란젤로, 라파엘로, 다빈치 같은 거장들의 작품을 만날 수 있었습니다. 8년 동안 이탈리아와 스페인 궁전을 오가며 귀족들의 초상화도 그리고 외교임무도 수행하였습니다. 어머니의 병환 소식에 귀국하였으나 도착 전 어머니는 숨을 거두고 말았습니다. 이듬해인 1609년 스페인과 휴전이 선포되었고 이후 12년간 휴전이 지속되면서 도시는 활기를 되찾았습니다. 브뤼셀 궁전에서는 펠리페 2세의 딸 이사벨라와 그의 남편 알브레흐트 대공이 남부 네덜란드를 다스리고 있었는데, 루벤스는 궁전화가로 임명되었습니다. 이사벨라와 돈독한 관계를 유지하면서 외교관 역할도 수행하였으며, 거처는 안트베르펜으로 하는 특혜를 누렸습니다. 이때 고위층 인사였던 얀 브란트의 딸 이사벨라 브란트와 결혼하였습니다. 건축가이기도 했던 루벤스는 안트베르펜 중심에 바로크 양식의 팔라초를 건축하였습니다. 팔라초는 귀족이 아닌 부유한 시민이 주거와 업무 공간을 분리하여 건축하는 개인 저택으로 루벤스는 이 작업실에서 2500여 점의 그림을 제작하였습니다. 이 대규모 공방에서 루벤스가 밑그림을 그리면 제자들이 큰 화폭에 옮겼습니다.

근세에는 작품을 통해 상업적으로 성공한 화가가 적지 않았습니다. 예로 피카소, 달리, 앤디 워홀, 제프 쿤스, 데미안 허스트 등이 있습니다. 그러나 16세기에 독자적인 공방을 운영하며 대량 제작 시스템을 구축한 것은 루벤스의 탁월한 사업 수완이 가져온 결과입니다.

루브르의 리슐리외관 2층 18번 방에 가면 거대한 24개의 유화 그림이 하나의 스토리를 가지고 차례로 전시되어 있습니다. 루벤스의 작품 〈마리 드 메디치의 일생〉이라는 작품입니다. 앙리 4세의 두 번째 부인이자 루이 13세의 어머니인 마리 드 메디치는 자신 일생의 중요 사건들을 모티브로 하여 웅장하고 화려한 24개의 연작 그림을 그려 줄 것을 루벤스에게 주문하였고, 루벤스는 2여 년의 짧은 시간 내에 벨기에 안트베르펜에

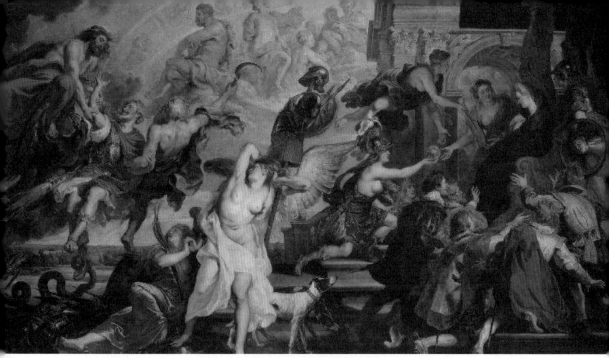

앙리 4세의 죽음과 섭정을 선언하는 마리 드 메디치
(루브르 박물관)

있는 자신의 아틀리에에서 자신의 문하생들과 완성하였습니다. 오랜 시간 이어진 신교와 구교의 종교 대립 속에 모두의 화합을 이끌어 내고자 힘썼던 앙리 4세는 1610년 5월 14일 파리의 페로네리 거리에서 가톨릭 광신도인 프랑수아 라바야크에게 살해당합니다. 1600년 마리 드 메디치와 결혼한 앙리 4세가 생 드니 성당에서 공식 왕후로서의 대관식을 치러 준 바로 다음 날이었습니다. 두 사람에게는 훗날 루이 13세가 될 아들이 있었으나 겨우 9살밖에 되지 않아 마리 드 메디치가 섭정을 하게 되었습니다. 4년이 지난 후에도 마리 드 메디치는 권력을 내려놓지 않아 결국 아들이 일으킨 쿠데타로 궁에서 쫓겨나 감옥에 갇히게 됩니다. 몇 년 후 아들과의 화해로 다시 파리로 돌아온 그녀는 자신의 새로운 궁전이 될 뤽상부르 궁전을 장식할 그림을 루벤스에게 의뢰하였습니다.

이 그림은 캔버스에 유화로 그려진 작품으로 크기가 394×727㎝로 상당히 큽니다. 루벤스는 이 큰 하나의 화폭을 둘로 나누어 좌측은 앙리 4세의 암살을, 우측은 슬퍼하는 마리 드 메디치의 이야기를 동시에 담았습니다. 좌측 상단에는 올림푸스의 신들이 신들의 왕 제우스와 농경의 신 사투르누스에 의해 들어 올려지고 있는 앙리 4세를 환

영하고 있습니다. 앙리 4세는 로마 황제의 모습으로 인간의 세계에서 신의 세계로 들어가고 있습니다. 그의 발밑에는 뱀으로 묘사된 라바약이 화살을 맞은 채 괴로워하는 모습으로 있습니다. 우측의 마리 드 메디치는 자신의 슬픔을 강조하려는 듯 검은색의 수수한 의상을 입고 과장된 눈물을 흘리며 앉아 있습니다. 그녀의 발밑에는 앙리 4세의 암살 소식을 듣고 달려온 사람들이 무릎을 꿇고 무언가를 간청하고 있으며, 그녀의 등 뒤에는 투구와 방패로 무장한 전쟁과 지혜의 여신인 미네르바가 서 있습니다. 마리 드 메디치의 맞은편에 푸른색 드레스를 입은 여자는 작은 지구본을 그녀에게 건네고 있는데, 이 푸른색 드레스의 여자는 바로 프랑스의 상징으로 프랑스가 앙리 4세에게서 받은 통치의 지구본을 마리 드 메디치에게 건네고 있는 것입니다. 그녀의 발밑의 사람들과 등 뒤의 미네르바 그리고 옆에 자리한 다른 여신들 모두가 그녀에게 이 준엄한 역사적 소명을 받아들일 것을 간청하고 있는 모습입니다. 이처럼 마리 드 메디치는 자신이 국가 통치의 권리를 억지로 뺏은 것이 아니며 자신에게 주어진 숙명을 마지못해 받아들인 것처럼 묘사되길 바랐습니다. 즉 자신의 섭정을 정당화하려는 목적이 있었던 것입니다. 그러나 아쉽게도 독일로 다시 쫓겨난 그녀는 끝내 아들과 화해하지 못하고 거기에서 사망합니다.

　루벤스는 매우 성실하였는데 새벽 4시에 일어나 미사를 드린 뒤 고전을 큰 목소리로 읽고 작업을 시작하였다고 합니다. 오후 작업에 지장을 주지 않기 위해 점심은 가볍게 먹었으며, 오후 5시에 일과를 마치면 말을 타고 바깥바람을 쐰 후 친구들과 식사를 하는 등 절제된 생활과 독서를 즐겼다고 합니다. 1625년 도시에 전염병이 돌자 브뤼셀로 피신하였고, 안트베르펜으로 돌아온 다음 해 아내를 잃었습니다. 몇 해 전 첫째 딸을 잃은 슬픔과 함께 크게 상심하여 외교에 몰두하며 유럽을 순방하다, 1630년 53세에 16세 헬레나 푸르망과 재혼하였습니다. 부유한 상인 푸르망은 딸 여덟과 아들 셋을 두었는데 헬레나는 막내딸이었습니다. 루벤스는 마음만 먹으면 귀족과 결혼할 수 있었으나 자유를 제한받기 싫고 또한 귀족의 오만함도 싫었다고 편지에 기록하고 있습니다. 🏵

11. 아르테미시아 젠틸레스키

- 여인의 한은 끝이 없어라

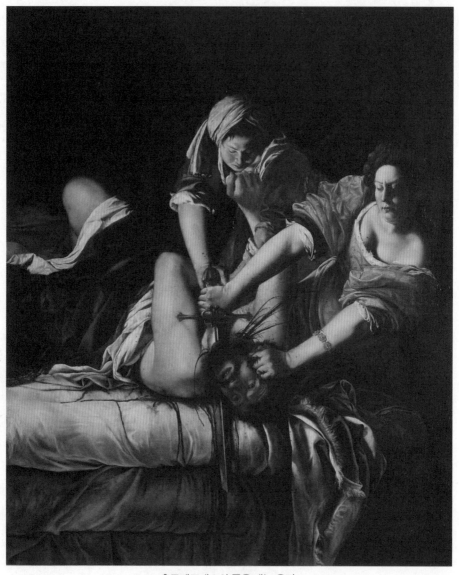

홀로페르네스의 목을 베는 유딧
(우피치 미술관)

집념의 예술가들

유딧은 구약성서 외전에 나오는 이스라엘을 지킨 영웅입니다. 아시리아군의 침공을 받은 이스라엘인들이 두려움과 혼란에 빠져 있을 때 베툴리아 출신의 아름다운 과부 유딧이 몸종 아브라를 데리고 아시리아군 진영으로 들어가 지휘관 홀로페르네스를 하루 동안 녹이고, 술에 취해 잠든 그의 목을 베어 적군을 물리쳤다고 합니다. 이 이야기는 '악덕에 대한 미덕의 승리'로, 주인공은 '나라를 구한 미녀'로 중세 이래 꾸준히 여러 화가의 소재가 되었습니다. 나중에는 '악녀의 계략에 걸려들어 파멸한 남자'라는 주제로도 활용되었습니다. 대표적인 예가 크리스토파노 알로리(Cristofano Allori, 1577~1621) 작품인데, 그는 유딧의 얼굴을 자신을 버린 고급 창녀로, 잘려진 머리에는 자신의 얼굴을 그렸습니다. 요부에게 몸도 마음도 빼앗긴 자신을 표현하였습니다.

카라바조의 유딧
(로마 국립 고미술관)

통상적인 유딧 그림은 적장의 목을 벤 뒤 홀로페르네스의 머리와 검을 들고 서 있는 모습입니다. 몸종이 자루에 그의 머리를 담고 있기도 합니다. 유딧의 미모와 대비시키기 위해 몸종은 못생긴 노파로 표현됩니다. 그러나 이 그림은 사건 현장을 중계하듯 보여 주고 있습니다. 이 장면은 이미 20년 전에 카라바조에 의해 시도된 장면으로 카라바조의 그림에서 유딧의 팔 동작과 현장성을 아르테미시아가 참고하였다는 것을 알 수 있습니다. 하지만 구성이나 인상은 사뭇 다르게 표현했습니다. 아르테미시아의 리얼리즘과 생동감을 카라바조의 그림에서는 찾아볼 수 없습니다. 카라바조 그림에서는 유딧의 적극적이지 않은 부자연스러운 모습, 칼에 힘이 실릴 수 없는 동작과 전반적으로 어설픈 설정임을 알 수 있습니다. 순순히 죽임을 당하는 듯한 모습에서 긴장감을 찾기가 어렵습니다. 옆에 서 있는 몸종의 모습도 무표정한 방관자의 입장으로 극적 긴장감이 부족합니다. 그러나 아르테미시아의 유딧은 단호한 의지를 보여 주며 어두움 속에서 젊은 여자들이 한패가 되어 침대 위 남자를 누르고는 목을 자르는 모습은 반드시 성공하고자 하는 집념으로 가득해 보입니다. 실패한다면 목숨을 내놓아야 하는 긴박감이 보이고, 몸종의 자세도 매우 적극적입니다. 바로 여걸이 탄생되는 현장을 생생하게 묘사하고 있습니다.

아르테미시아는 시대를 앞서는 선구자였습니다. 그 시대 여성으로서 화가로 인정받았다는 것은 그녀의 능력이 매우 출중하였다는 것을 의미합니다. 게다가 여성으로 매우 힘든 경험을 하면서 더욱 단단해졌을 것입니다. 화가 오라치오 젠틸레스키의 장녀로 태어난 아르테미시아는 열두 살에 어머니가 세상을 떠나자 동생을 돌보며 가사를 책임졌습니다. 열 살 때부터 그림에 재능을 보이며 동시대 여성에게 허락되지 않던 예술학교에 입학하였습니다. 그녀는 열여덟 살이 되자 아버지로부터 독립하였으나 아버지는 자신의 슬하에 두려고 하였습니다. 아르테미시아는 다른 화실의 견습생인 기로라모 모데네제와 서로 연정을 품고 있었습니다. 남몰래 아르테미시아를 탐하던 아버지의 친구이자 화가인 아고스티노 타시가 사사건건 이들을 방해했습니다. 당시 타시는 오라치오와 퀴리날레궁 추기경 회의실에 들어갈 프레스코화를 공동 제작 중이었습니다. 타시는 오라치오에게 딸의 그림 선생이 돼 주겠다고 제안합니다. 원근법에 능했던 타시가 그를 지도해 준다면 더할 나위 없겠다고 생각한 오라치오는 그 제안을 받아

들였습니다. 수업을 핑계로 아르테미시아와 자연스레 만날 일이 많아진 타시는 마침내 그를 겁탈합니다. 타시는 이미 유부남이었지만 결혼을 약속하며 그를 다독였습니다. '순결'을 잃은 여자에게 다른 선택지는 없었습니다. 몇 달을 더 그를 농락한 후에야 타시는 결혼 의사를 철회했습니다. 이 사실을 알고도 참아왔던 오라치오는 3년이 지나서 고소를 하였고 아르테미시아는 타시가 자신과 결혼하겠다고 약속하여 그의 애인이 되었다고 증언하였습니다. 즉 둘의 연인관계는 3년이나 지속되었던 것으로 그 시대에는 처녀를 능욕한 경우 결혼으로 무마되곤 하였는데, 타시는 아르테미시아와 자신이 서로 합의하였고 그녀는 자신과의 관계 전 이미 성경험이 있었다고 주장하였습니다. 재판이 시작되자 쟁점은 타시가 '그를 강간했느냐'가 아니라 '그녀가 순결했느냐'가 되었습니다. 여성의 순결이 재산으로 간주되던 때였습니다. 그러나 타시는 이미 다른 도시에서 혼인한 상태이고 처제와 근친상간하고 매춘부를 때리고 금품을 빼앗는 등 여러 악행이 점차 드러났습니다. 7개월간의 공방은 그 시절 여성에게는 너무나 가혹한 과정이었고, 사실을 조사하는 과정에서 모진 고초와 자백을 강요받았습니다. 마침 목격자의 증언으로 꽃뱀 혐의를 벗고 타시는 반년 정도 감옥에 갇혔습니다. 아르테미시아는 수치스런 사건 뒤 화가 스티아테시와 결혼하고 로마를 떠나 피렌체에 둥지를 틀었습니다.

젠틸레스키 자화상
(런던 로열아트컬렉션)

　　그녀의 과거를 눈감아 주기로 하고 결혼한 남편은 무능하고 낭비벽이 있는 화가였으나, 이미 여성으로서 입은 가장 큰 불명예를 피할 수 있는 유일한 길이었을 것입니다. 그녀는 피렌체에서 그의 재능을 인정하고 후원한 메디치가의 후원으로 28살에 여

성 최초로 'Academia di Arte Disegno'의 회원이 되어 당시 여성으로서는 상상할 수 없는 독립적 권리와 명예를 얻었습니다. 30살이 되면서 진정한 사랑을 만나지만 결국 예술을 위해 사랑을 버립니다. 시대의 요구에 순응하기보다 진정한 자아실현을 위해 모든 것을 버린 선구자적 여성으로 고대 역사의 실화, 성경에서 여성으로서의 삶의 고통을 그림으로 승화시켰습니다. 당시 이 그림을 주문한 사람은 토스카나 대공이었는데, 막상 완성한 그림을 본 대공비가 두려움에 부들부들 떠는 바람에 그림은 사람들의 눈에 잘 띄지 않는 궁전 구석에 처박히게 되었다고 합니다. 홀로페르네스의 참수 모습이 너무나 생생하게 표현된 데다, 유딧의 얼굴이 바로 아르테미시아 자신의 얼굴이었기 때문입니다. 화가들은 가끔 자신의 얼굴을 넣곤 하지만 여자 화가의 얼굴을 잔인한 장면의 주인공으로 표현한 예가 이전에는 없었습니다. 아르테미시아는 술 취한 홀로페르네스의 목을 단칼에 자르는 순간을 그렸는데, 이전 그림은 대개 잘린 머리가 자루에 담겼거나 귀환하는 사건 종료 시점을 표현하였으나 그녀는 결정적인 순간을 보여 주었습니다. 성서에서는 유딧이 혼자 적장의 침소에 들어가 두 차례 큰 칼을 내리쳐 머리를 잘랐다고 기록되어 있으나, 이 그림은 연약한 여인이 단칼에 내리쳐 머리를 자르는 모습을 담고 있습니다. 게다가 이 그림을 반복해서 그렸다는 것은 남자 중심의 사회에 대한 아르테미시아의 한이 서려 있는 것으로 생각됩니다.

▌ 수산나와 두 늙은이

그녀의 또 다른 작품 〈수산나와 두 늙은이〉는 자신을 겁탈하려는 두 노인에게 죽음을 각오하고 순결을 지키려다 모략에 빠진 수산나의 이야기를 다루고 있습니다. 수산나는 유대인 힐키아의 딸로 동족인 부자 요아킴에게 시집을 갔습니다. 수산나와 요아킴은 바빌론에 살았는데 요아킴이 워낙 명망가여서 많은 유대인이 이 부부의 집을 방문하였습니다. 수산나의 집에 출입하던 사람 중에는 유대인 재판관 두 사람이 있었습니다. 이들은 수산나의 미모에 반해 자신들의 육욕을 채우려는 욕망을 품었고 그 기회가 오길 기다렸습니다. 어느 더운 날 수산나가 시종들을 물리치고 정원에서 혼자 목욕할 때 이 두 남자는 수산나에게 달려들어 성관계를 맺자고 강요하였습니다. 수산나는

수산나와 두 늙은이(오른쪽은 X-Ray 촬영)
[바이센슈타인 성(포머스펠덴)]

이들의 요구를 거절하였고, 음모가 수포로 돌아가자 두 남자는 수산나가 젊은 남자와 간통했다는 거짓말을 퍼트려 법정에 세웠습니다. 수산나는 간통죄로 결국 사형 선고를 받았고 형장으로 끌려 나가는 처지가 되었습니다. 수산나는 형장으로 끌려가면서 하느님께 억울함을 호소하였는데 하느님은 그 여자의 기도를 들어주었습니다. 하느님은 수산나의 누명을 벗겨 주고자 어린 다니엘에게 성령을 불어 넣어 주었습니다. 다니엘이 자신은 이 여자의 죽음에 책임이 없다고 외치자 많은 사람들이 의아해하면서 왜 그런지 다니엘에게 물어보았습니다. 다니엘은 이스라엘 여인을 심문도 확증도 없이 처단하는 것은 잘못된 일이라면서 다시 재판해 달라고 하였습니다. 다니엘은 수산나를 고발한 두 노인을 분리해 심문하였습니다. 한 노인에게 어디에서 간통 장면을 목격하였는지 묻자 그 노인은 아카시아 나무에서 목격하였다고 진술하였고, 다른 노인에게 똑같은 질문을 하자 그 노인은 떡갈나무에서 목격하였다고 진술하였습니다. 이 사람들이 서로 엇갈리게 진술하니 다니엘은 이 사람들이 한 증언이 거짓이고 수산나를 모

함하고자 했다는 사실을 밝혀내었습니다. 이 노인들은 결국 사형에 처해졌습니다. 누명에서 깨끗하게 벗어난 요아킴과 수산나는 하느님께 감사드렸고 다니엘의 이름은 온 이스라엘에 퍼지게 되었습니다. 이 작품도 그녀 자신의 치욕스런 경험과 상처로부터 비롯된 것으로 보입니다. 이 그림을 X-Ray 촬영으로 살펴보면 더욱 강렬하게 그리려고 시도한 흔적이 보입니다. 아르테미시아는 남편과의 사이에 4남 1녀를 두었습니다. 그러나 어렸을 때 모두 잃고 딸 프루덴지아만 남아 1621년 로마에 정착합니다. 그 후 1639년 아버지가 있는 영국으로 가서 아버지와 함께 그리니치궁 천장화를 완성시키며 아버지와 화해하였다고 합니다. 🏵

집념의 예술가들

12. 디에고 벨라스케스

- 귀여운 마르게리타 공주에 드리운 숙명

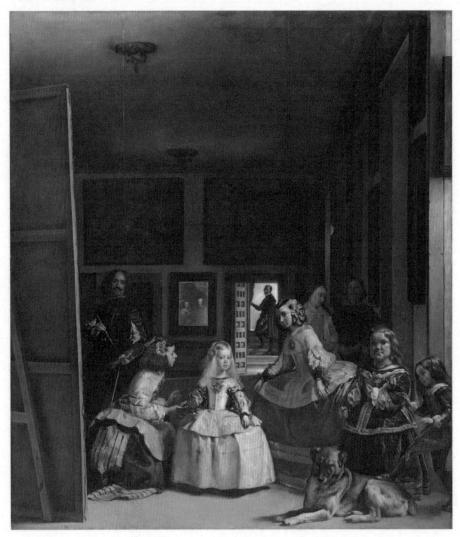

시녀들
(프라도 미술관)

1656년 스페인 궁정화가 벨라스케스는 다섯 살배기 공주를 중심으로 등장인물 11명의 그림을 완성합니다. 제목은 〈시녀들〉이지만 실제 시녀는 공주 좌우에 있는 2명에 불과합니다. 이 그림은 유럽 갤러리스트에 의해 세계 최고의 작품으로 선정되었습니다. 피카소도 큐비즘 관점에서 재해석하며 이 그림을 58점이나 제작하였습니다. 우선 화가가 좌측 큰 캔버스 옆에 서 있는 것이 특이합니다. 또한 뒷면 가운데 거울에 국왕 펠리페 4세와 왕후 마리아 안나가 비칩니다. 그렇다면 국왕 부처는 감상자 위치에서 모델 자세를 취하고 있는데 공주가 어릿광대를 데리고 놀러온 것인가요? 이 그림에는 여러 가지 논란이 있습니다. 거울에 국왕 부부가 비친다면 거울 속에 공주와 시녀의 뒷모습, 캔버스 등도 보여야 하니 어색하고, 캔버스의 국왕 부부 초상화 그림이 거울에 반사되어 보인다고 상상할 수 있으나 이 상상도 화가의 뒷모습이 없으니 결국 거울 그림은 화가가 추가한 허상으로 생각됩니다. 즉 시간과 공간을 뛰어넘는 작가의 창작 영역으로 결론지어집니다.

　이 그림의 배경 벽에는 두 개의 그림이 희미하게 보입니다. 왼쪽은 루벤스의 〈아라크네를 벌주는 팔라스 아테나〉이고 오른쪽은 요르단스의 〈아폴로와 판〉입니다. 이 작품들은 모두 신에게 도전하여 벌을 받는 인간의 이야기인데, 아라크네는 직조의 신 아테나에게 베 짜기로, 판은 음악의 신 아폴로에게 음악 경연으로 도전하다 징벌을 받는 모습입니다. 이 두 그림들은 벨라스케스의 예술에 대한 의지를 간접적으로 나타낸 것으로 해석됩니다.

　벨라스케스의 그림은 멀리서 보면 매우 정교하게 그려진 것으로 보이지만 가까이서 보면 몇 번의 터치로 묘사되어 있는데 이것은 빨리 마르지 않는 유화의 단점을 극복하기 위한 것으로 베니스 화가 틴토레토에게 배운 것으로 알려져 있습니다. 이러한 기법을 알라 프리마 기법이라고 하는데 후일 인상파 화법 등에 영향을 미쳤습니다. 후대

마네, 클림트, 고야, 피카소, 달리 등이 그의 업적을 찬양하였고, 마네는 그를 위대한 손을 가진 화가라고 칭하고 '화가의 화가'라고 평가하였습니다.

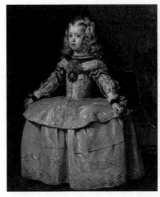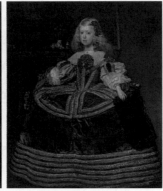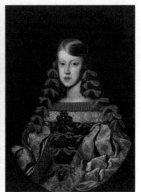

마르게리타 공주 초상화

정말 중요한 사실은 공주의 여러 초상화에서 나타납니다. 예전 유럽 왕실은 정치적 재산과 기득권 유지를 위해 혼사를 결정하였습니다. 이 경우 대개 왕실 간, 국가 간 이해관계와 거래에 의해 사전에 결혼이 결정되고, 신부의 성장 모습은 정기적으로 전달됩니다. 즉 초상화가 건네집니다. 마르게리타 공주도 이러한 연유로 여러 점의 초상화가 존재하는데, 성장하면서 합스부르크가의 근친혼 흔적이 점점 확연해집니다. 마르게리타 공주는 펠리페 4세의 13명 자녀 중 10살을 넘기며 살아남은 3명의 자녀 중 한 명인데, 그녀는 1651년에 태어나 15세가 되던 해 11살 연상이며 숙부에 해당되는 신성로마제국 황제 레오폴드 1세에게 시집가서 4명의 딸을 출산하였습니다. 그중 3명은 태어나자마자 죽고, 자신도 결혼 7년 후인 22세의 젊은 나이에 요절하였습니다. 한편 펠리페 4세도 벨라스케스 사후 5년인 1665년에 사망하고, 두 아들은 어린 나이에 연거푸 죽고 펠리페 1세 이후 왕위를 이은 공주의 남동생 카를로스도 후세가 없이 죽게 되자 스페인 합스부르크가의 184년 역사는 마감되고 1700년 프랑스 부르봉 왕가로 왕위권이 넘어갔습니다.

이와 같이 여러 대에 걸친 근친혼은 유전학적으로 열성 인자를 증폭시켜, 합스부르

크 왕가는 주걱턱의 기형과 각종 유전병으로 종국에는 종족이 사멸하게 되었습니다. 인간의 욕망은 유한하며 자연의 법칙에 의해 순화되는 과정을 초상화는 묵묵히 보여주고 있습니다.

벨라스케스는 1649년 2번째로 이탈리아 여행을 떠나 로마에 2년 정도 머무르게 됩니다. 이때 그려진 교황 〈이노센트 10세의 초상〉에는 가톨릭 최고 위치에 있는 성직자의 초상이라기보다는 신경질적인 한 노인의 모습이 묘사되어 있습니다. 이노센트 3세는 '교황은 태양, 황제는 달'이라는 말까지 나올 정도로 교황권의 전성기를 이룩하여 중세의 교황들 가운데 가장 강력한 교황으로 손꼽힙니다. 그는 성무 금지와 견책 등을 적절히 이용하여 군주들이 자신의 뜻에 따르게 만

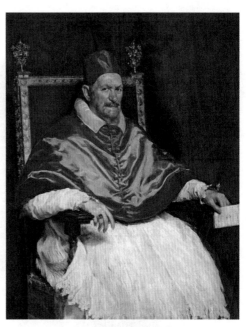

이노센트 10세의 초상
(로마 도리아 팜필리 미술관)

들어 유럽의 가톨릭 국가들에게 큰 영향력을 행사하였습니다. 국왕, 교황에서 익살꾼까지 어떤 모델도 냉철하게 바라보며 인물의 내면까지 표현하는 벨라스케스의 장점이 잘 나타나 있습니다. 이 작품이 제작될 당시 75세로 나이에 비해 건강했던 교황은 못생긴 외모와 성급한 성격의 소유자였으며 일벌레였습니다. 교황의 공식 복장인 붉은색이 그림의 주조를 이루고, 앉아 있는 팔걸이의자는 그의 혈색 좋은 얼굴과 살찐 뺨을 돋보이게 해 줍니다. 그림 속 교황은 여름 공식 복장인 하얀 린넨 제의에 붉은 수단과 모자를 쓰고, 금으로 화려하게 장식된 의자에 앉아 있습니다. 이러한 교회 권력을 상징하는 장치들을 걷어 내고 나면 늙고 고집 세 보이는 한 노인의 모습만 보입니다. 양쪽 미간을 찌푸린 강렬한 눈빛과 자비심이라곤 전혀 찾아볼 수 없는 냉엄한 표정은 교황의 위엄보다는 고압적인 태도를 잘 드러내고 있습니다. 교황의 아름답지 않은 외모

를 그대로 드러냈음에도 불구하고 꿰뚫어 보는 듯한 시선과 단호한 표정이 교황의 강인한 성격을 잘 포착해 내고 있습니다. 그는 이름과 달리 순수하지도 결백하지도 못했습니다. 일중독에 성격도 급했고 족벌통치와 여자 문제로 명예가 실추되기도 했습니다. 교황에 즉위하자마자 어린 조카인 카밀로를 추기경에 서임했고, 카밀로의 엄마이자 죽은 형의 아내를 그의 정부로 두었습니다.

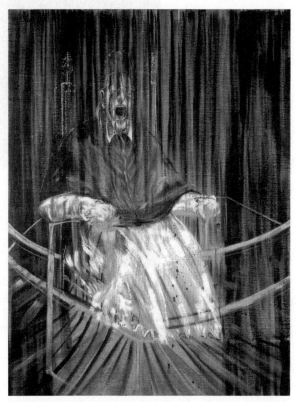

프란시스 베이컨, 벨라스케스의 이노센트 10세의 초상에서 출발한 습작
(뉴욕 윌리엄 버든 소장)

'불경한' 영국 표현주의 화가 프란시스 베이컨은 〈벨라스케스의 교황 이노센트 10세의 초상에서 출발한 습작〉이란 작품으로 교황이 마치 고문이라도 당하는 듯 괴성을 지르는 모습으로 그렸습니다. 고귀함과 위엄의 붉은색 수단을 속죄를 의미하는 보라색으로 바꾸어 교황이 신의 이름으로 저지른 악행을 심판하고 속죄하라는 베이컨의 의지가 보입니다.

집념의 예술가들

13. 요하네스 베르메르

- 위작으로 더 유명해지다

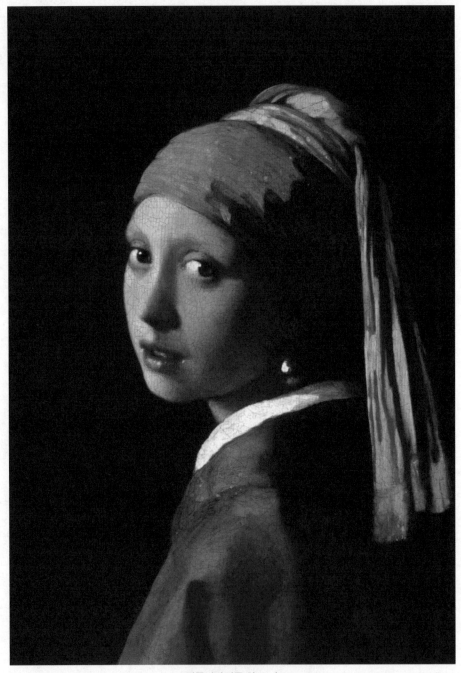

진주귀걸이를 한 소녀
(마우리츠하위스 미술관)

집념의 예술가들

베르메르(1632~1675)는 네덜란드 황금시기에 델프트에서 태어났습니다. 그는 평생 델프트에 살면서 25점의 많지 않은 작품을 남겼으며 그에 대한 기록은 거의 없습니다. 그가 누구에게 그림을 배웠는지, 어떤 삶을 살았는지 알려진 것이 거의 없습니다. 그는 델프트 시내 한복판에서 태어나 시청사가 있는 마르크트 광장에서 놀며 자랐으며, 광장의 신교회에서 '요하네스'라는 이름으로 세례를 받았다는 정도가 알려져 있습니다. 그의 부친은 레이니어 얀즈 포스로 실크 제작자였으며, 성 누가 길드에 미술상으로 등록하고 '날으는 여우'라는 여관을 운영하였습니다. 그 시절에는 여관에서 미술품이 거래되곤 했습니다. 아버지는 1640년경 성을 베르메르로 바꾸었는데 이것은 'Van der Meer(호수로부터)'에서 나온 것으로 여겨집니다. 베르메르가 9살이 되던 1641년 폴더 운하에서 마르크트에 있는 메헬렌 여관을 구입하여 좀 더 넓고 좋은 환경으로 이사하였습니다.

　황금시대 네덜란드에서 그림은 필수품 정도로 여겨지며 각 가정에 그림을 거는 것은 당연하였다고 합니다. 자신의 집을 고급스럽게 그러나 화려하지 않게 꾸미는 것이 네덜란드인의 양식이었습니다. 미술품 거래상의 아들로 그림과 화가와의 접촉은 당연할 것이고, 그림에 대한 관심이 발전하여 화가가 되었으리라 짐작됩니다. 30년 전쟁이 끝나고 베스트팔렌 조약으로 신·구교가 대등한 위치를 갖게 되었으나 정치적 상황은 복잡하였습니다. 1652년 21살 베르메르는 카타리나 볼레느와 결혼하였습니다. 카타리나는 가톨릭을 믿는 부유한 중산층 집안 출신이고 베르메르는 상인 신분의 개신교 집안 출신으로 결혼이 쉽지 않았을 것으로 짐작됩니다. 결혼한 해 길드 등록 화가가 되었고 결혼 7년 후 부유한 장모 집으로 옮겨 살았습니다.

　17세기 네덜란드 회화는 여러 장르로 분화되고 있었으며, 그중 브뤼헐의 전통을 이

어받아 서민과 농민의 삶을 보여 주는 농민화, 풍경화를 그렸고, 17세기 중반 델프트 화가들은 보통 사람들의 일상생활과 풍경을 화폭에 담았습니다. 그때까지의 화풍인 성서나 신화를 표현하거나 문학이나 역사 이야기를 담는 것이 아니라 초상, 풍경, 정물, 농민 등 다양한 주제를 담는 것을 초상화, 풍경화와 구별하여 '장르화'라고 하였습니다.

전문가들은 베르메르의 그림을 X-ray에 비추어 작은 바늘구멍과 그림의 소실점을 찾아내었습니다. 베르메르는 이 점을 기준으로 대각선을 그어 원근법을 구사하기 위해 카메라 옵스큐라를 이용했을 것으로 추정됩니다. 베르메르의 인생 후반부는 생활이 매우 힘들었다고 생각됩니다. 1672년 시작된 프랑스와 영국과의 전쟁에서 둑을 터뜨려 방어하였으나 그 결과 경제는 파괴되고 미술시장도 붕괴되었습니다. 장모의 소유지도 물에 잠겨 가정경제는 파산 지경이었고, 그의 사후 유족은 빚을 내어 생활하였다고 합니다.

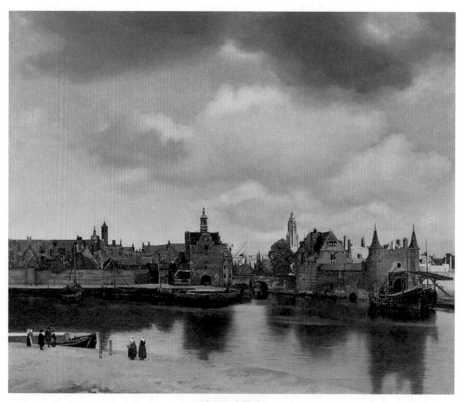

델프트의 풍경
(마우리츠하위스 미술관)

▌진주귀걸이를 한 소녀: 북유럽의 모나리자

앞서 간략히 설명하였듯 그가 살던 1600년대는 플랑드르 지방이 네덜란드와 벨기에로 분리되는 시기였습니다. 뛰어난 항해술과 식민지 경영 그리고 상업의 발달로 부유한 상인들이 늘어났고 그들에 의해 많은 그림들이 주문되었습니다. 또한 허영심에 대한 경각심, 신교적 교리의 영향으로 인생이 덧없음을 극세밀화 기법으로 표현하는 바니타스화가 유행하였습니다.

'북유럽의 모나리자'라 불리는 화면 가득한 신비한 소녀의 시선은 관객을 바라보며 무슨 말을 건네려는 듯한 입술로 더욱 아름다움을 선물합니다. 주로 여성을 주제로 한 인상적인 가정생활의 모습과 고향 델프트의 풍경을 그린 베르메르는 빛의 마술사라는 렘브란트 못지않게 안정된 구도, 세심한 붓놀림과 빛의 이용에 뛰어났습니다. 이 그림은 전 세계 미술 애호가에게 많은 사랑을 받은 작품으로 북유럽의 '모나리자'로 일컬어집니다. 실제 사람처럼 관람자를 응시하기 위해 고개를 살짝 틀며 바라보는 매혹적인 눈빛은 마치 관람자에게 무슨 말을 건네려는 듯 입을 살짝 벌리고 있고 이국적인 터키식 터번은 더욱 신비한 분위기를 풍기게 합니다. 더욱이 우리의 시선을 끌게 하는 진주귀걸이는 어둠 속에서 은은히 빛나고 있습니다. 베르메르가 이용하던 황색과 청색은 흰색의 깃과 대비되며 그녀의 맑고 순진한 얼굴을 돋보이게 합니다. 따라서 누군지 알 수 없는 신비한 이 소녀의 매력은 많은 궁금증과 함께 큰 감동을 선사하고 있습니다.

한 판 메이헤런(1889~1947)은 미술가로 성공하지 못하였습니다. 그는 자신을 알아보지 못하는 기성 화단에 대한 반감으로 대담하게 위작을 만들어 화단을 우롱하기로 하였습니다. 2차 대전으로 네덜란드가 독일의 침공을 받자 대담하게 위작을 만들어 점령자 독일군에 팔았습니다. 그는 영리하게도 베르메르가 즐겨 쓰는 색과 기술을 익혔습니다. 17세기에 제작된 그림을 사서 지운 다음 그 캔버스와 액자를 바탕으로 17세기에 생산된 물감을 사용하여 아주 정교하게 베르메르풍으로 그렸습니다. 그것을 다시 오븐에 굽는 등의 방식으로 수백 년의 시간을 보태어 완벽한 위작을 탄생시켰습니

다. 그는 대담하게도 〈엠마오의 그리스도와 제자들〉이라는 새로운 베르메르 작품을 제작하였습니다. 이 그림은 당시 예술평론가로 유명한 아브라함 브레디위스 박사에 의해 진품으로 인정받았고, 이러한 과정에 고무되어 다섯 점을 더 위조하여 새로 발견된 베르메르의 작품이라고 주장하였습니다. 이는 일찍이 브레디위스가 베르메르의 작품이 발견될 것이며, 그것들은 종교적 의미를 담고 있을 것이고 이탈리아 예술에 영향을 받았을 것이라고 한 주장을 교묘히 활용한 것입니다. 이미 예견된 일이 실제로 일어나고, 권위자가 진품이라고 감정하니 의심의 여지가 없었을 것입니다.

2차 대전이 끝날 무렵 연합군은 헤르만 괴링이 약탈한 것으로 추정되는 예술 작품 중에서 베르메르의 그림으로 추정되는 작품 〈간음한 여인과 예수〉를 발견하였고, 그것이 메이헤런이 판매한 작품임이 밝혀졌습니다. 당시 나치 청산에 열을 올리고 있던 네덜란드 사람들 입장에서는 판 메이헤런은 국보급 그림을 나치 독일에 팔아넘긴 전범 협력자였으니 반역죄로 법정에 세워 처벌하려 하였는데

메이헤런의 위작, 간음한 여인과 예수
(푼단티 미술관)

당시 네덜란드 법에 의해 사형을 피할 수 없었습니다. 하지만 메이헤런의 입에서 나온 한마디로 인해 재판은 전혀 다른 양상으로 전개되는데 자신의 그 작품이 위작이라고 증언하였습니다. 결국 경찰 관계자들의 감시하에 6주 동안 위작을 그리는 과정을 보여 주었고, 처음에는 사기꾼이 책임을 면하려고 거짓말한다고 생각했던 사람들도 서서히 정교한 위조 작품이 나오는 걸 보고 감탄하였습니다. 이를 계기로 메이헤런은 국제적인 관심을 받게 되었으며, 네덜란드에서도 국보급 보물을 팔아넘긴 매국노에서 더러운 나치를 골탕 먹인 위대한 사기꾼으로 평가가 수정되었습니다. 이렇게 메이

혜런이 위작을 그리는 기술이 있음을 보여 주었으니 나머지는 그가 판 작품이 위작이란 사실을 증명하면 결백이 입증되는 것이었습니다. 당대 미술전문가들과 비평가들은 조작에 넘어갔다는 사실에 심사를 피하려 하였으나, 진위를 밝히기 위해 조사위원회가 조직되었고 어쩔 수 없이 심사를 하게 되었습니다. 그리고 17세기에는 사용되지 않았던 방법이 확인되어 메이헤런의 작품은 모두 정교한 위작으로 판명 나게 되었습니다. 좀 늦긴 했지만 결국 메이헤런의 원래 의도대로 비평가들을 골탕 먹이는 데 성공하였습니다. 결국 그는 미술품 위조 혐의에 대해서만 유죄를 인정받게 되었고 1년형을 선고받았지만 건강 문제로 인해 수감되지는 않았고, 1947년 심장마비로 사망하였습니다. 그가 죽고 난 이후로도 계속 논란이 불거져 베르메르와 동시기 화가들의 작품과 메이헤런의 위작에 대한 조사가 여러 차례 있었지만 아직까지는 1946년의 결론을 뒤엎는 증거를 발견하지 못했으며, 방사능을 이용한 조사에서도 시대적으로 위작임이 인정됐습니다. 아이러니한 것은 괴링이 미술품을 사면서 지불한 돈도 위조지폐였다는 것입니다. 🏵

14. 윤두서

- 선비의 기개를 그리다

자화상
[국립중앙박물관(국보 240호)]

집념의 예술가들

조선 후기 문인이며 화가인 윤두서의 자화상은 1987년 국보로 지정되었습니다. 종이에 담채화로 그려진 이 작품은 세로 38.5㎝, 가로 20.5㎝ 크기로 형식이나 표현기법 등에서 특이한 양식을 보이는 수작으로 평가됩니다. 화폭 가득히 묘사된 안면은 윤두서의 자아인식의 수준을 보여 줍니다. 우리나라의 자화상은 문헌상으로 보면 이미 고려시대에도 있었고 18세기 이후 이광좌, 강세황의 자화상 등도 전해 옵니다. 이러한 자화상 가운데 윤두서의 자화상은 보는 사람이 정면으로 응시할 수조차 없을 만큼 화면 위에 박진감이 넘쳐흐르는데, 자신과 마치 대결하듯 그린 이런 자화상은 우리나라 초상화에서 그 유례를 찾을 수 없습니다. 윗부분이 생략된 탕건, 정면을 똑바로 응시하는 눈, 꼬리 부분이 치켜 올라간 눈썹, 잘 다듬어진 턱수염, 살찐 볼, 두툼한 입술에서 윤두서라는 인물의 성격과 옹골찬 기개를 읽을 수 있습니다. 이목구비가 딱 부러지게 대칭적으로 구도를 잡은 정면 자화상으로 회오리치듯 말린 터럭과 불을 켠 듯 형형한 느낌의 두 눈동자는 정면상이기에 더욱 압도적입니다. 화법은 당대의 기법을 응용하여, 안면은 깔끔한 윤곽선보다는 오히려 무수한 붓질을 가하여 그 붓질이 몰리는 곳에 어두운 색조가 형성되게 하였습니다. 또한 이 그림에서 관객을 응시하는 눈동자는 강렬한 긴장감을 주고, 많지 않은 수염은 안면을 화폭 위로 떠밀듯이 부각시킵니다. 이와 같이 윤두서의 자화상은 독특하게 얼굴 부분만 나타나 있어 더욱 강한 긴장감을 느끼게 합니다. 그러나 윤두서가 처음 자화상을 그렸을 때는 반신상으로 제작하였던 것으로 확인되었습니다. 최근 국립중앙박물관이 행한 X-Ray를 이용한 안료 분석 결과에 따르면 원래는 귀까지 그렸습니다. 윤두서의 자화상은 종이에 먹선으로만 그려져 있지만 본래 초본으로 그려진 것인지 아니면 완성작으로서 그려진 것인지는 분명하지 않습니다. 특히 수염 위로 귀의 윗부분에도 배채된 흔적이 있습니다.

그림의 나이는 300년을 훌쩍 넘었지만, 화폭 속 선비의 눈빛은 여전히 이글거립니다. 이 그림은 그가 1710년께 한반도 최남단인 전남 해남의 친가 녹우당에 칩거하면서 완성했습니다. 그의 자화상은 조선 자화상 중 걸작으로 꼽히지만, 한편으로는 의문을 불러일으키는 문제작입니다. 동시대나 후대 조선 화가들의 초상과 비교할 때 너무나 이질적이기 때문입니다. 눈을 크게 뜨고 정면을 직시하며 자의식을 발산하는 그림은 200년 전인 1500년 독일의 르네상스 거장 알브레흐트 뒤러가 근대적 개인을 표방하며 그린 자화상의 도상과 맞닿아 있습니다.

강세황 초상
[국립중앙박물관(보물 590호)]

또 다른 자화상으로는 국립중앙박물관에 소장되어 있는 강세황의 자화상이 있는데, 그의 나이 70세 때 그린 것입니다. 그림의 상단에는 다음과 같은 자찬문이 있습니다.

"저 사람은 어떤 사람인가, 수염과 눈썹이 하얗구나. 오사모를 쓰고 야복을 걸쳤으니 마음은 산림에 있으면서 조정에 이름이 올랐음을 알겠도다. 가슴에는 만 권의 서적을 간직하였고 필력은 오악을 흔드니 세상 사람이야 어찌 알리. 나 혼자 즐기노라. 옹의 나이는 칠십이요, 호는 노죽이라. 화상을 스스로 그리고, 화찬을 스스로 쓰네. 임인년(1782)"

강세황의 자화상은 옷차림을 통해 출사와 은일 간의 정체성, 갈등 등 자신의 현재 심

리상태를 상징적으로 표현한 점이 이채롭고 사대부 화가로서 채색을 입힌 정본 초상화를 그려낸 강세황의 뛰어난 회화적 기량도 확인할 수 있는 중요한 작품입니다. 강세황의 자화상은 오사모에 옥색 야복을 입고 앉아 있는 전신부 좌상으로 그려졌습니다. 관모를 야복에 착용한 특이한 모습인데 이에 대한 해답은 위에서 언급한 자찬문을 보면 알 수 있습니다. 이름은 조정에 있지만 마음은 산림에 있음을, 오사모에 야복을 입은 모습을 통해 표현하고자 하였던 것입니다. 옥색 도포에는 짙은 옥색 선을 긋고 거기에 선염과 주름선을 통해 강한 입체감을 표현했습니다. 얼굴은 붓을 비스듬히 또는 문지르듯 하여 안면의 피부결과 털의 높낮이를 표현하려 했고 음영을 강하게 사용해 실제 얼굴을 표현하기 위해 노력했습니다. 강세황의 얼굴은 눈이 퀭하고 볼이 푹 파일 정도로 마른 모습에 이마와 팔자 주름이 깊게 파인 모습으로 흰 수염은 가슴까지 내려와 있습니다. 강세황이 스스로 기록했던 것처럼 보잘것없는 노인의 모습이지만 당당한 자세와 안광이 형형한 눈을 통해 강한 자아와 자신감을 느낄 수 있습니다. 🏵

15. 자크 루이 다비드
- 권력을 사랑한 화가

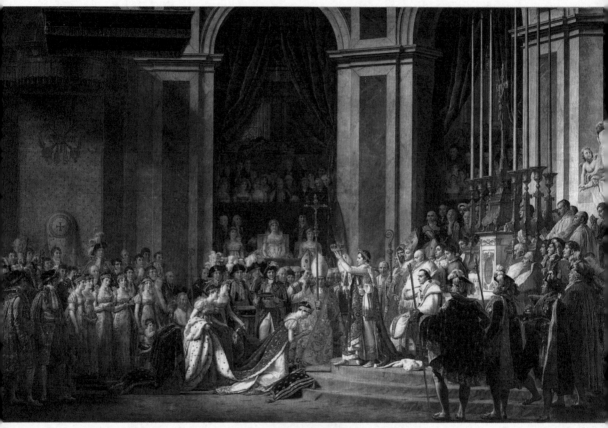

나폴레옹 1세 대관식
(루브르 박물관)

집념의 예술가들

이 그림은 루브르 박물관에서 두 번째로 큰 그림(6.24×9.79m)입니다. 가장 큰 그림은 베로네세의 〈가나의 혼인잔치〉(6.66×9.9m, 이 그림은 나폴레옹이 이탈리아 침공시 베네치아에서 약탈함)입니다. 이 그림에는 150명의 실존인물이 실제 크기로 등장합니다. 등장인물도 수차례 스케치를 통해 그려졌습니다. 1804년 12월 2일 노트르담 대성당에서 거행된 대관식은 교황 비오 7세에게서 왕권을 받지 않고 나폴레옹이 직접 관을 쓰면서 황권이 교황에 종속되지 않는다고 천명하였습니다. 그림에서는 황후 조세핀에게 관을 수여하는 모습으로 수정하였습니다. 조세핀은 41세로 나폴레옹보다 6세 연상이었으며 2명의 자녀가 있는 미망인이었습니다. 그녀의 남편은 1794년 혁명에 가담하였다가 처형되었습니다. 그녀는 낭비가 심하고 후사가 없어 1809년 이혼당하였습니다. 나폴레옹의 어머니 레티치아(그림에서 십자가 뒤 왼편 특별관람석의 의자에 착석)는 며느리가 탐탁지 않고 두 아들도 초대받지 못해 참석하지 않았으나 가문의 영광을 과시하고자 추가하였습니다. 다비드 자신도 중요 인물이 앉는 특별관람석 제일 윗단 좌측에 살짝 추가하였습니다. 그림 왼쪽 좌측의 두 남자는 나폴레옹의 큰형 조제프와 동생 루이입니다. 후일 형은 나폴리 왕, 동생은 네덜란드 왕이 되었습니다. 그 옆에 있는 5명의 여인은 누이 3명과 왕자 샤를의 손을 잡고 있는 조세핀의 딸입니다. 그녀는 나폴레옹 동생 루이의 아내입니다. 그리고 마지막 5번째 여인은 형 조제프의 아내입니다. 샤를 왕자는 제2공화정 때 대통령으로 선출되어 나폴레옹 3세가 됩니다. 그는 아름다운 파리를 만들기 위해 도시계획을 실시하여 지금의 아름답고 우아한 파리를 만드는 데 결정적으로 기여하였습니다.

신고전주의 미술을 대표하는 화가로 알려진 다비드(1748~1825)는 대상의 색조보다는 경계선을 뚜렷하게 표현하였습니다. 이 그림을 그릴 무렵에 그는 자코뱅파의 투사

였습니다. 루이 16세의 처형에 찬성표를 던지고 국민회의 의장도 맡는 등 왕정 타도의 선봉에 있었습니다. 같은 해 〈마라의 죽음〉을 그려 암살당한 마라를 마치 미켈란젤로의 〈피에타〉에 등장하는 예수와 같이 묘사하였고, 너무나 빨리 로베스피에르가 처형당하자 짐마차를 타고 형장으로 향하는 그의 모습을 스케치했고, 나폴레옹이 정권을 잡자 기꺼이 황제의 홍보 초상화를 그렸습니다. 과연 부끄러움을 모르는 변신의 귀재였습니다. 어느 역사 소설가는 다비드가 앙투아네트를 스케치하는 장면을 다음과 같이 묘사하였습니다.

"생 토레스 거리의 모퉁이, 오늘날에 카페 드 라 레장스가 있는 곳에 한 남자가 손에 펜과 종이를 들고 누군가를 기다리며 서 있다. 그가 바로 가장 비열한 인물이며 그 시대 가장 위대한 화가였던 루이 다비드이다. 혁명 동안 그는 권력을 쥔 자 밑에서 일하다가 그들이 곤경에 빠지면 그들을 저버렸다. 죽은 마라의 모습을 그렸고, 로베스피에르에게 '함께 마지막까지 잔을 비우겠다'라고 숭고한 맹세를 해 놓고 다음 날 상황이 바뀌자 도망가 단두대를 피했다. 혁명 중 폭군의 결렬한 적대자였던 그는 새 독재자가 나타나자 제일 먼저 방향을 돌려 나폴레옹 대관식을 그려 '남작' 칭호를 받았고 지난날 자신이 증오했던 귀족이 되었다. 권력에 대한 변절자의 전형으로 승자에게 아부하고 패자에게 무자비했던 그는 승자의 대관식을 그렸고 패자의 단두대 모습을 그렸다."

우리 삶 속에 수많은 다비드를 자주 목격합니다. 재능이 있어도 비열하게 변절하는 인간의 야비함은 그가 향유한 권력과 금력에 비례하여 역사에 명확히 남겨야 하지 않을까요?

마리 앙투아네트는 다비드에 의해 굴욕적인 모습으로 그려집니다. 어떻게 하면 마라를 예수로, 나폴레옹을 영웅으로 묘사할 수 있는지 잘 알고 있는 그는 예전에 왕비였던 이를 어떻게 능멸할 수 있는지도 잘 알고 있었을 것입니다. 아주 희미한 입술의 비뚤어짐, 살짝 굽은 코의 왕비는 그에게는 이미 끝난 역사의 한 장면일 뿐입니다. 그러나 끝난 역사는 왕비에게만 적용되는 것이 아니었습니다. 세월은 노도처럼 흘러 나폴

집념의 예술가들

레옹이 실각하고 그도 간신히 목숨만 부지해서 조국을 떠나 망명지에서 죽음을 맞이해야 했습니다.

프랑스 혁명이 일어난 지 4년이 지난 1793년 가을에 앙투아네트의 사형이 집행되었습니다. 이미 남편 루이 16세는 10개월 전 처형되었고, 그녀는 굴욕스럽게도 짐마차에 실려 형장으로 끌려가고 있었습니다. 파리 시민들은 지난날 프랑스 왕비의 마지막 모습을 보기 위해 모여들었고 콩코르드 광장에 설치된 단두대가 그녀의 종착지입니다. 사형집행인 상송은 왕비의 손을 묶은 끈을 쥐고 그 곁에는 평복을 입은 신부가 있습니다. 시민들은 그녀를 보고 적국인 '오스트리아 여자', '국고를 파산시킨 여자'라고 하거나, 그녀가 '빵이

다비드가 그린 앙투아네트 최후의 초상

없으면 케이크를 먹으면 된다'고 말했다는 얼토당토않은 유언비어에 현혹되어 저주를 퍼붓고 있었습니다. 그녀를 조롱하고 침을 뱉는 여자도 있었다고 합니다. 한때 '로코코의 장미'로 불렸고 화려한 의상에 존경의 대상이었던 그녀는 결코 남겨지고 싶지 않은 모습으로 그려졌습니다. 그렇다고 앙투아네트가 품위를 잃고 죄인처럼 끌려가는 모습은 아니었습니다. 마차의 흔들림에 저항하며 꼿꼿이 앉아 주어진 숙명을 달게 받겠다는 모습입니다. 아무런 장식이 없는 모자에 단두대 처형을 위해 거칠게 잘린 머리카락은 오히려 그녀의 처지를 돋보이게 하고 있습니다. 이제 왕비도 아니고 몸을 화장할 필요도 없는, 있는 그대로를 내보이고 있을 따름이고, 모든 사람에게서 증오와 조롱을 받고 있습니다. 그러나 자신의 현실을 숙명으로 받아들이듯 의연한 모습을 변절과 처세에 능한 다비드는 어떻게 느꼈을까요? 실제 그녀는 단두대 앞에서도 품위를 지키며 당당했다고 합니다. 🜨

16. 신윤복

- 조선의 미인을 그리다

미인도
[간송미술관(보물 1973호)]

신윤복은 조선 후기의 관료이자 화가로, 산수화와 풍속화를 잘 그렸습니다. 또한 양반 관료들의 이중성과 위선을 풍자한 그림, 여성들의 생활상을 그린 그림을 남기기도 했습니다. 그는 화공 가문 출신으로 화원 신한평의 아들입니다. 신한평은 영조의 어진을 두 번이나 그릴 만큼 실력을 인정받았습니다. 그러나 정조 초기에 와서 그가 그린 그림 중 한 그림이 알아볼 수 없다 하여 관료들의 탄핵을 받고 유배되기도 했습니다. 그는 산수·인물·초상·꽃을 잘 그렸습니다.

〈미인도〉는 조선 후기 풍속화에 있어 김홍도와 쌍벽을 이룬 신윤복이 여인의 전신상을 그린 작품으로, 화면 속 여인은 머리에 가체를 얹고 회장저고리에 풍성한 치마를 입고 기장이 아주 짧고 소매통이 팔뚝에 붙을 만큼 좁아진 저고리를 입고 무지개 치마를 받쳐 입어 열두 폭 큰 치마가 풍만하게 부풀어 오른 차림새로 여체의 관능미를 드러내는 자태인데, 쪽빛 치마 밑으로 살짝 드러낸 하얀 버선발과 왼쪽 겨드랑이 근처에서 흘러내린 주홍색 허리끈은 일부러 고리를 매지 않고 풀어 헤친 진자주 고름과 함께 충분히 매혹적인 자태입니다. 부드럽고 섬세한 필치로 아름다운 여인의 자태를 묘사하였고 은은하고 격조 있는 색감으로 처리하였습니다. 자주색 회장 머리띠, 주홍색 허리끈, 분홍색 노리개 등 부분적으로 가해진 채색은 정적인 여인의 자세와 대비되어 화면에 생동감을 부여하고 있습니다. 마치 초상화처럼 여인의 전신상을 그린 미인도는 신윤복 이전에는 남아 있는 예가 거의 없습니다. 그러므로 이 작품은 19세기의 미인도 제작에 있어 전형을 제시했다는 점에서 미술사적으로도 의의가 큽니다. 신윤복 특유의 섬세한 선과 아름다운 채색이 잘 드러난 작품이고 오늘날까지 많은 사랑과 관심을 받는 그림입니다. 당시 사회제도상 여염집 규수는 외간 남자에게 모습을 보일 수 없었으니 이 주인공은 아마 풍류세계의 기생이었을 것입니다.

풍속도 화첩(단오풍정)
[간송미술관(국보 135호)]

신윤복은 단원 김홍도, 긍재 김득신, 오원 장승업과 더불어 조선 4대 풍속화가로 손꼽힙니다. 주로 풍속화를 그렸으며, 산수화와 새, 짐승을 잘 그렸고, 춘화 작품도 남아있습니다. 신윤복의 풍속화 등은 소재 선정부터, 구성, 인물들의 표현 방법과 착색법 등에서 김홍도와는 큰 차이를 보입니다. 신윤복은 남녀 간의 정취와 낭만적인 분위기를 효과적으로 나타내기 위해서, 섬세하고 유려한 필선과 아름다운 채색을 즐겨 사용하여 그의 풍속화들은 매우 세련된 감각과 분위기를 지니고 있습니다. 또한 인물화에 있어서는 사람의 머리카락 하나까지 세밀하게 그려내기도 했습니다. 그는 중국과 서양 상인을 통해 들어온 안료들을 이용하여 붉은색, 파란색, 노란색 등 그림에 여러 색채를 입히기도 하여 다양한 색채를 사용한 초기 화가들 중의 한 사람으로 기억됩니다. 시정 촌락의 풍속도 중에서도 기생, 무속, 주점의 색정적인 면을 많이 그린 풍속화가로 현실 묘사에 치중하였습니다. 이는 유교주의 사회에 대한 예술적 측면에서의 항의였

집념의 예술가들

고, 인본주의의 표방이라는 평가도 있습니다.

신윤복의 풍속화들은 배경을 통해서 당시의 살림과 복식 등을 사실적으로 보여 주는 등, 조선 후기의 생활상과 멋을 생생하게 전해 줍니다. 신윤복의 대부분의 작품들에는 짧은 찬문과 함께 관지와 도인이 곁들여 있지만, 한결같이 연대와 시기를 밝히고 있지 않아 그의 화풍의 변천 과정을 파악하기는 쉽지 않습니다. 그의 작품 중 최후의 작품이 전하는 연대는 1813년으로, 다만 그가 이 시기까지 그림을 그렸다는 것 정도만 알려져 있습니다. 신윤복은 풍속화를 통해 시대를 고발하거나 비판하기보다 현실을 긍정하고 낭만적인 풍류와 해학을 강조하는 화가였습니다.

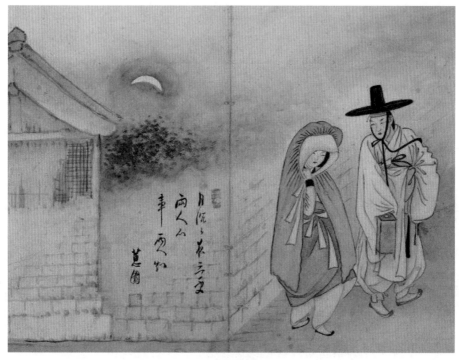

월하정인
(간송미술관)

눈썹달이 어스름하게 비치는 야밤중에 등불을 비춰 든 선비가 쓰개치마를 둘러 쓴 여인과 담 모퉁이를 돌아가고 있습니다. 이들은 호젓한 곳에서 남의 눈을 피하여 은밀

히 만나고 있습니다. 그림 가운데 담벼락 한쪽에는 "달은 기울어 밤 깊은 삼경인데, 두 사람 마음은 두 사람이 안다"라고 쓰였습니다. 당연히 두 사람 마음은 두 사람만 알 수 있겠지요. 그런데 이 그림에서 담장 위로 보이는 초승달이 뒤집혔다고 지적하는 사람이 있습니다. 그러나 천하의 신윤복이 이를 잘못 그린 게 아니고 사실은 월식으로 달이 지구 그림자에 가려진 모습이라고 합니다. 이를 토대로 천문학계에서는 이 그림을 그린 날을 계산해 냈는데 바로 신윤복이 36살 되던 해인 1793년 8월 21일이라고 짐작합니다. 예술인 그림 속에도 과학이 숨어 있습니다. 🌑

17. 윌리엄 터너

- 목숨을 걸고 그림을 그리다

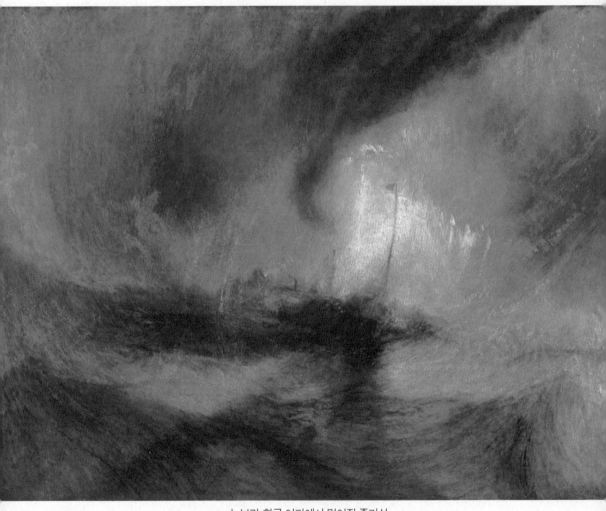

눈보라-항구 어귀에서 멀어진 증기선
(테이트 컬렉션)

집념의 예술가들

터너(1775~1851)의 아버지는 이발사였는데 일찍 아들의 재능을 알아보고 적극 지원하였습니다. 그는 10대 초반까지 학교 교육을 받은 후 바로 전문적인 그림 수업을 받았습니다. 13세에 전시회를 열고, 15세에 로열 아카데미에 전시하는 영광을 얻었습니다. 1802년 그의 나이 27세에 로열 아카데미 정회원이 될 정도였습니다. 터너는 오직 그림에 몰두하여 다른 사람에게 작업하는 모습을 보여 주지 않았다고 합니다.

자연을 낭만적으로 해석하고 빛의 묘사가 뛰어난 화가였던 터너는 온몸을 던져 그림 작업에 몰두한 화가였습니다. 부서지는 파도, 거친 바람의 바다로 배를 타고 나가 돛대에 자신을 묶어 몇 시간 동안 직접 폭풍을 관찰하였습니다. 그렇게 자연을 직접 관찰하며 생생히 포착한 빛과 명암 그리고 그 느낌을 캔버스에 옮겼습니다. 파도와 회오리바람 한가운데 들어가 넘실대는 파도, 쏟아 내리는 눈과 흩날리는 포말들이 뒤엉켜 현기증을 느낄 정도였을 것입니다. 터너는 이 경험을 기억하여 생생한 그림으로 기록하였습니다. 미칠 듯 튀는 물살과 빛의 뒤섞임이 마치 꿈속의 환상같이 보입니다. 눈보라 커튼 사이로 불이 보이는 아래쪽 갑판은 당시의 긴박함을 대변해 주고 있습니다. 이러한 거친 폭풍우 아래 인간은 그저 미약한 존재로 자연의 거대함을 느끼게 하는 숭고한 순간이 아닐까요?

터너는 가난한 이발사 아버지와 정신질환을 앓는 어머니 사이에서 태어났습니다. 그럼에도 뛰어난 재능을 보여 일찌감치 영국 화단에서 인정받고 많은 부와 명예도 누렸습니다. 하지만 그는 이에 안주하지 않는 열정적이고 역동적인 인물이었습니다. 주로 풍경화를 그렸는데, 가만히 한자리에 머무르며 그림을 그리지도 않았으며, 위험한 상황에도 주저하지 않고 과감히 도전했습니다. 화산이 폭발하는 모습을 관찰하기 위해 화산 가까이에 갔을 정도였습니다. 터너의 그림이 주는 감동은 오늘날까지도 여전히 유효합니다. 위험을 무릅쓰고 직접 체험하며 느낀 바를 고스란히 표현하고, 세상의 이

면까지도 담아내려 했던 터너. 이렇게 뜨거운 열정이 들어간 작품만큼 사람의 마음을 빨아들이는 게 또 있을까요? 그의 업적을 기려 영국 대표 미술관 테이트 갤러리는 매년 젊은 미술가 중 한 명을 선정해 최고 권위의 미술상 '터너상'을 수여하고 있습니다.

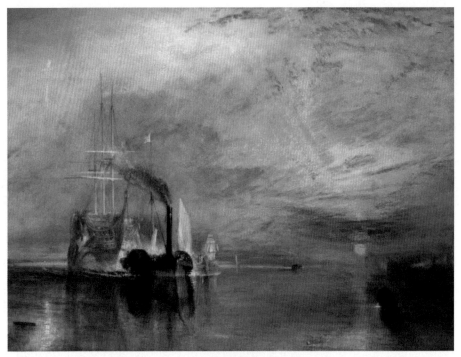

전함 테메레르
(런던 내셔널 갤러리)

거대한 범선을 이끌고 가는 작고 검은 증기선을 그린 〈전함 테메레르〉 그림입니다. 1839년에 그린 이 작품의 원래 제목은 〈해체를 위해서 최후의 정박지로 이끌려가는 전함 테메레르〉입니다. 이 전함은 1805년 트라팔가르 해전에서 프랑스와 스페인의 연합 함대를 격파할 때 대단한 위용을 보여 줬지만 이제는 구시대의 유물이 됐습니다. 예인하는 증기선은 돛을 단 범선을 대체하며 새로운 기술과 산업의 시대를 여는 상징물입니다. 흥미롭게도 이 그림은 영화 〈007〉 시리즈에도 등장합니다. 시리즈의 23번째 작품인 〈007 스카이폴〉 첫 부분에는 런던 내셔널 갤러리가 나오고, 주인공인 제임스 본드가 유독 한 그림 앞에 앉아서 응시하는데, 그 그림이 바로 터너의 〈전함 테메레르〉

입니다. 잠시 후 그와 접선을 위해 MI6에서 나온 젊은 정보원 Q와 만납니다. 두 사람은 터너의 그림을 바라보며 묘한 신경전을 벌입니다. Q는 한때 대단했던 전함도 쓸쓸히 퇴역하는 걸 보니 시간은 피해 갈 수 없는 것 같다고 말하며 이제 한물간 본드를 겨냥합니다. 그리고 자신을 범선을 인양하는 작지만 힘 있는 증기선에 비유하고 있는 셈입니다. 본드는 이에 "빌어먹을 큰 배(A bloody big ship)"라며 어쩔 수 없이 그 배에서 자신의 모습을 발견하게 됩니다. 이 그림이 터너가 실제로 증기선이 범선을 예인하는 장면을 목격하고 그린 것인지는 알 수 없지만, 영화 〈미스터 터너〉에서는 터너와 몇 사람이 보트를 타고 가면서 붉은 일몰 속에서 증기선이 테메레르 전함을 이끌고 가는 모습을 보는 장면이 나옵니다. 낭만주의 화가였던 그는 붉은 저녁노을 속의 바다에 떠 있는 거대한 범선을 보면서 저물어 가는 구시대를 떠올리며, 한편으로는 검은 증기선을 새로운 시대를 여는 상징으로 그려 넣은 것입니다.

새로운 시대란 혁신적인 기계의 발명으로 제작과 생산 방식이 획기적으로 바뀌는 시대이며, 또한 농업사회에서 산업사회로의 이행을 상징합니다. 사실 산업혁명이란 18세기 중반부터 19세기 초엽까지 약 60여 년에 걸쳐 영국에서 시작된 생산 기술의 발전과 이로 인한 경제·사회적 커다란 변혁을 의미합니다. 이런 기술적인 변화가 사회 구조마저 새로운 경제사회로 급격히 이행하게 만들었다는 점에서 '혁명'이라는 용어를 붙이게 됩니다. 당시 제임스 와트가 발명한 증기기관은 생산 방식을 획기적으로 바꿔놨고, 이 증기기관을 개량해 만든 방적기는 면직물 생산 공정을 대량생산이 가능한 방식으로 발전시켰습니다. 이후 면직물 공업은 산업혁명의 단초가 됐고 실제로 영국을 산업사회로 진입하게 만드는 견인차 역할을 했습니다. 이처럼 산업혁명은 생산 공정뿐만 아니라 경제구조에서도 혁명적인 변화를 초래했습니다. 또 정치적인 면에서도 왕정의 지배체제가 무너지고 신흥 부르주아 세력이 자본을 축적하면서 정치적인 영향력을 넓히게 됩니다. 이런 정치·경제적인 변혁을 계기로 영국은 점차 자유주의 경제체제로 전환하게 됩니다. 또한 농업 부문이 해체되면서 많은 농민의 도시로의 이주, 이농현상이 사회적 현상이 됐고 도시 인구는 폭발적으로 증가했습니다. 도시에서는 노동자들의 열악한 집단 거주 지역이 확대되고 빈부 격차도 심화되는 경향이 나타났

습니다. 이는 산업혁명의 여파로 공업화를 겪는 대부분의 사회에서 나타났던 현상이 었습니다. 터너의 그림 중에는 새로운 기술혁명의 상징물인 증기기차를 타 보고 나서 엄청난 기차의 속도에 놀란 감흥을 화폭으로 옮긴 작품도 있는데, 바로 1844년에 그린 〈비, 증기, 속도〉입니다.

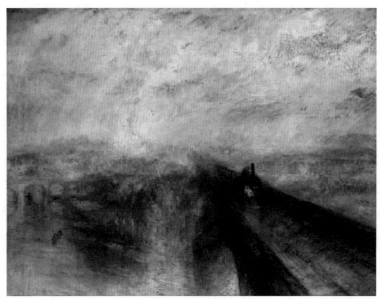

비, 증기, 속도-그레이트 웨스턴 철도
(런던 내셔널 갤러리)

참고로 앞서 언급한 산업혁명은 증기기관의 발명을 통한 산업화로 1차 산업혁명이 라 불립니다. 그 후 두 번째 큰 변혁은 생산성의 혁신으로, 1914년 헨리 포드가 자동차 공장에 적용한 컨베이어 시스템으로 대량생산을 통한 원가절감입니다. 즉, 2차 산업 혁명은 전기에너지를 기반으로 한 자동화와 대량생산의 혁명입니다. 그 후 1970년대 정보기술(IT)과 인터넷을 통한 정보화 기반 지식정보 혁명이 일어났는데 이를 3차 산 업혁명이라 부릅니다. 2차 산업혁명이 하드웨어 기반이라면 3차 산업혁명은 소프트웨 어 기반의 혁신입니다. 지금 우리가 맞이하고 있는 4차 산업혁명은 가상 세계와 실제 세상을 연결하는 소통의 혁명으로, 사람 간 소통이 3차 산업혁명의 본질이라면, 4차 산업혁명은 인간과 사물이 다양하게 소통하는 인공지능 기반의 지능혁명입니다. 🌐

18. 테오도르 제리코

- 부조리한 사회에 강편치를 날리다

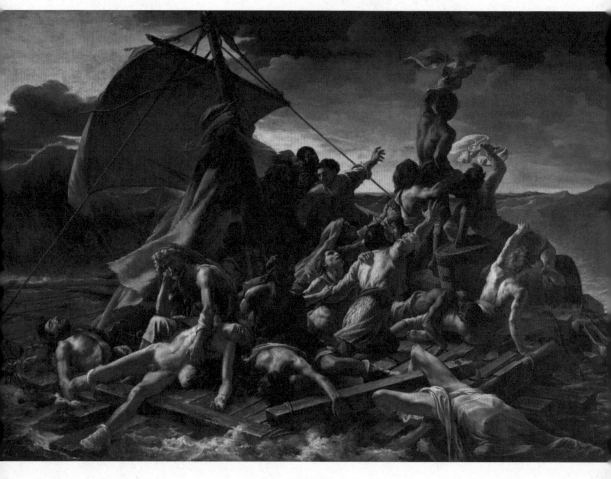

메두사호의 뗏목
(루브르 박물관)

집념의 예술가들

영원한 자유인으로 산 프랑스 화가 제리코(1791~1824)는 아주 정열적인 로맨시스트였으며 멋쟁이었습니다. 중산층 가정에서 태어나 예술적 영향을 받지 못했으나, 자신의 소질을 발견하고는 소년 시절 파리로 가 루브르 박물관에서 루벤스, 벨라스케스, 고야 등 대가들의 작품을 모사하며 그림을 익혔습니다. 1816년부터 2년간 이탈리아에서 유학을 하며 미켈란젤로 그림에서 큰 감명을 받았습니다. 그가 프랑스로 돌아왔을 때 큰 사건이 회자되고 있었는데 바로 메두사호 조난 사건이었습니다.

1789년에 일어난 프랑스 대혁명은 1793년 루이 16세가 처형되면서 완결된 것처럼 보였습니다. 하지만 자코뱅파의 공포정치와 나폴레옹의 등장, 1815년 왕정복고 등 격변의 시기가 이어졌습니다. 국외로 망명했던 루이 16세의 동생이 루이 18세로 즉위하였습니다. 그러나 엘바섬을 탈출한 나폴레옹에 의해 다시 망명하고, 이어서 워털루 전투에 의해 루이 18세가 다시 왕권을 되찾았습니다.

1816년 초여름 서아프리카 식민지 세네갈로 병사와 이주자를 보내는 배에 망명귀족으로 복귀 후 해군 중령이던 쇼마레가 함장으로 지명되었습니다. 그의 능력을 의심하는 반대 의견이 있었으나 왕은 이를 무시하였습니다. 그러나 이 함장의 무능은 항해 2주 후 아프리카 연안에서 배가 좌초되면서 여실히 증명되었습니다. 당장 침몰할 위험이 없음에도 불구하고 고관과 장교들만 탈출하고, 나머지는 뗏목에 의지하게 하였습니다. 폭 9m, 길이 20m 뗏목에 147명이 약간의 물과 식량과 함께 남겨졌고 여자도 1명 있었는데 종군상인의 아내였다고 합니다. 그녀는 표류 6일째 쇠약해진 사람들과 함께 바다에 버려졌다고 합니다. 무더운 날씨 속에 13일이나 표류했습니다. 구조선이 구조되었을 때 겨우 15명이 살아 있었으나 구조 후 일부는 숨지고 결국 147명 중 10명만 살

아남았습니다. 뗏목 여기저기에 핏자국이 있었고, 돛대에는 인육 조각이 매달려 있었습니다. 살아남은 사람들의 증언에 따르면 그것은 실로 지옥 같은 생존이었습니다. 폭풍우에 의해 익사, 식수를 둘러싼 살인, 자살, 아사, 마침내 인육을 먹기까지 하였습니다. 정부는 사건을 무마하려 하였지만 여론이 들끓고, 쇼마레는 군법회의에 회부되었습니다. 그러나 쇼마레는 직위 박탈과 금고 3년이라는 가벼운 판결을 받았습니다. 고귀한 신분에는 그에 합당한 의무가 따른다는 노블레스 오블리주가 상류 지도층의 최고 덕목이었기에, 상류사회가 입은 타격은 실로 엄청난 것이었습니다.

이탈리아 유학을 마치고 온 제리코도 이 사건에 공분하며 이 비극을 그리는 데 착수하였습니다. 그는 생존자들을 인터뷰하고, 뗏목 모형을 만들고 밀랍인형을 배치하는 등 다양한 구조실험을 하였습니다. 병원에서 죽은 환자를 스케치하고, 단두대에 처형된 사람들의 잘려진 머리나 손발을 놓고 부패하는 과정을 관찰하는 등 3여 년의 노력 끝에 1819년에 작품을 발표하였습니다. 크기 5×7m 유화는 크기와 박진감에 전율을 느낄 정도였습니다. 남빛 바다, 시커먼 파도, 검은 구름이 가득한 하늘, 겨우 서 있는 돛대와 거기에 당장이라도 산산조각 날 것 같은 뗏목, 무력하게 널려져 있는 사람들, 수평선 너머 금방이라도 사라져 버릴 듯 희미하게 보이는 배를 향해 절규하는 모습은 가히 지옥의 모습입니다.

피라미드 구도를 기본으로 화면 앞쪽은 죽은 이들이 누워 있고 가운데는 반죽음이 되어 버린 멍한 모습의 병자들, 그 뒤는 구조의 희망을 기대하고 필사적으로 옷을 흔드는 사람들. 극한 상황에서 인간의 다양한 모습을 극적으로 표현하였습니다. 다만 굶주림에 시달린 사람들의 모습이 아니라 우람한 체구를 가진 것이 상황에 어울리지 않는데 이것은 미켈란젤로의 영향으로 여겨집니다. 또한 살인이 벌어졌다는 사실은 피묻은 도끼로 암시할 뿐이고 돛대에 걸어 말렸다는 인육은 보이지 않습니다. 이 그림은 〈난파선의 광경〉이라는 제목으로 살롱전에 출품되었지만, 누가 보아도 정부를 비판하는 그림으로 어용 비평가로부터 혹평을 받았습니다. 다행히 영국 홍행사의 전시 제안으로 영국에서 전시되어 5만 명의 입장객을 받는 등 큰 인기를 누렸습니다. 프랑스를 비난하는 그림이 영국 관객의 입맛에 맞은 건 아닐까요? 이를 계기로 제리코는 명성을

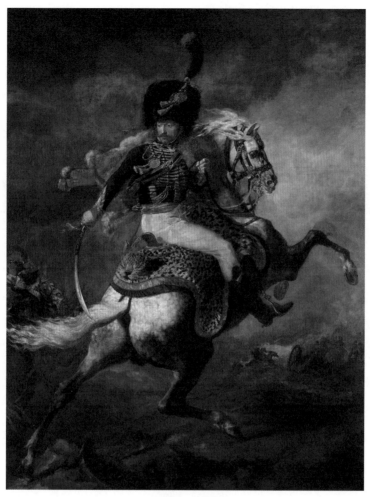

돌격하는 샤쇠르
(루브르 박물관)

얻고 이 그림은 판화로 다량 제작되었습니다.

위 그림은 말을 즐겨 그린 제리코의 〈돌격하는 샤쇠르〉입니다. 1812년 살롱에 입상하였을 때 제리코의 나이는 고작 20살이었습니다. 역동적인 말의 모습과 생제르망 거리를 가득채운 먼지들, 전장의 소음들을 생생하게 전하는 이 걸작은 이 젊은 작가에 의해 탄생하게 되었죠. 이 걸작은 다양한 화가들로부터 영향을 받았습니다. 그리스 신화, 루벤스, 그의 스승들 등. 열정적인 승마사였던 제리코는 카를 베르네에게서 영국

스포츠 미술의 전통을 배웠으며, 동물의 움직임을 극적으로 표현하는 데 뛰어난 재능을 보였습니다. 그림에는 진한 회색 얼룩무늬의 말이 전장 한가운데서 앞발을 번쩍 들고 있습니다. 공포에 질린 말의 눈은 튀어나와 있고 입에는 거품이 가득하며 말의 콧구멍은 흥분으로 커져 있습니다. 그러나 말 등에는 제리코의 친구이자 경비대원인 알렉산더 디외도네가 기묘하지만 매우 안정적으로 앉아 있습니다. 화면의 구성 요소들의 짜임새는 매우 탄탄합니다. 화면을 가득 채운 말의 형상은 오른쪽 위를 향한 사선 구조로 이루어져 있습니다. 하늘은 화염에 휩싸인 부분과 일몰이 지는 두 부분으로 나뉘어 있습니다. 낮게 배치된 수평선은 보는 이에게 수평선과 대상물들이 이어지는 효과를 강조해 주고 있습니다. 왼쪽으로는 한 기마병이 출격한 경비대원을 격려하기 위해 돌격나팔을 불고 있습니다. 화면 가운데의 경비대원은 마치 어떤 곳을 응시하면서 자신의 무리를 이끄는 것처럼 보입니다. 여기에는 양분된 두 개의 에너지가 존재합니다. 말의 외적이고, 동적인 에너지가 그 하나이고 경비대원의 내면의 에너지가 또 다른 하나입니다. 이 두 에너지의 '사이', '틈'에 그림이 가진 주제의 독창성이 있습니다. 제리코는 이 경비대원의 얼굴에서 영웅들의 극기를 찾고자 했습니다. 하지만 제리코는 단순히 역사화나 전쟁화를 그리길 원치 않고 그림에서 노골적으로 드러나지 않는 내면에 더욱 충실하고자 했습니다. 인간의 내면은 그림의 부수적인 요소에서 점차 현대적 주제의 상징으로 변해 왔습니다.

제리코가 그려 낸 인간의 내면은 그가 19세기 프랑스의 대표적인 화가로 낭만주의 회화의 창시자가 되는 데 큰 몫을 했다고도 볼 수 있습니다. 역동적이고 타고난 낭만주의자였던 제리코는 말을 무척 좋아했는데, 승마 중 척추 부상과 폐결핵으로 32살에 요절하였습니다. 🌸

19. 귀스타브 쿠르베

- 천사를 그리지 못한 화가

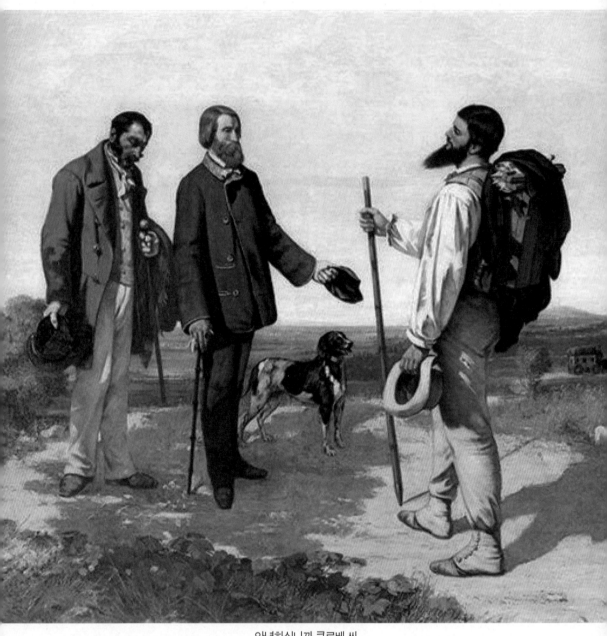

안녕하십니까 쿠르베 씨
(파브르 미술관)

쿠르베(1819~1877)는 비교적 부유한 지주의 아들로 태어나 유복한 어린 시절을 보냈습니다. 집안에서도 화가가 되려는 쿠르베를 적극 후원하였습니다. 그의 화풍은 그 당시 주류인 신고전주의, 낭만주의와 차별화되는 사실주의를 고수하였습니다. 그는 항상 곤궁한 생활을 하는 하층민에 관심을 가져 소외된 계층이나 노동자들의 힘든 일상, 초라한 삶을 사실적으로 묘사하였습니다. 그는 기득권의 기성세대에 반항하여 사회의 부조리, 어두운 측면을 고발하는 그림을 그렸습니다. 그 시대는 프랑스 혁명(1789) 등 2번의 혁명과 2번의 쿠데타 등 격변의 시대로 사회주의적 성향이 짙었습니다. 어느 시대나 자신에게 주어진 환경에 대해 현실 참여나 도피 중 양자택일하는 경우가 많으며, 그는 평생 기성 사회, 즉 국가, 정부, 기존 화풍 등에 저항하며 자신의 주장을 관철하려는 시대의 반항아였습니다. 1850년 이후 나폴레옹 3세의 정치에 비판적이었고 한때 투옥되고 자신의 그림과 재산을 몰수당하기도 했습니다. 1870년 보불전쟁의 패배로 나폴레옹 3세가 물러나고 세계 최초 사회주의 정권이라 할 수 있는 파리 코뮌 정부하에 프랑스 화가협회장을 맡아 파리 중심에 있는 방돔광장의 나폴레옹 동상 파괴 작업을 주도하였습니다. 그러나 파리 코뮌은 70일 만에 붕괴되고, 그는 재판에 회부되어 50만 프랑의 벌금을 판결받고는 1873년 스위스로 망명하여 4년 후 58세로 사망하였습니다. 1919년에 그의 시신이 스위스에서 고향 오르낭으로 이장되고, 1971년 그의 생가에 확장 이전되었습니다.

위기의 자화상
(개인 소장)

그의 대표작 중 하나인 〈안녕하십니까 쿠르베 씨〉는 자신의 작품을 구입해 주고 격려해 주는 후원자가 있는 프랑스 남부 몽펠리에에서 알프레드 브뤼야를 만나는 장면으로, 길 한가운데에서 마중 나온 그를 만나는 장면입니다. 쿠르베가 도착하자 브뤼야가 하인을 데리고 마중 나온 모습인데, 당시 유행하던 자연주의 시각에서는 그림도 아닌 그림이었을 것입니다. 있는 것을 보이는 대로 그렸고, 미술을 사랑하는 겸손하고 정중한 후견인과 예의 바른 하인, 거기에 자신의 미술세계에 빠져 있는 쿠르베의 모습이 그려져 있습니다. 웬만하면 머리 숙여 예의를 갖출 법한데 녹색 재킷을 입은 브뤼야의 인사를 쿠르베는 턱을 치켜들고 받고 있습니다. 쿠르베 자신은 이 그림에 '천재에게 경의를 표하는 브뤼야'라는 부제를 붙였으니, 부유한 후원자가 예술가에게 먼저 경의를 표해야 한다는 자부심인지 자신감인지 모르겠습니다. 자신은 햇빛을 받으며 주인공이 되고 정작 그림을 후원하는 사람은 등장인물같이 표현하여 이 평범한 만남이

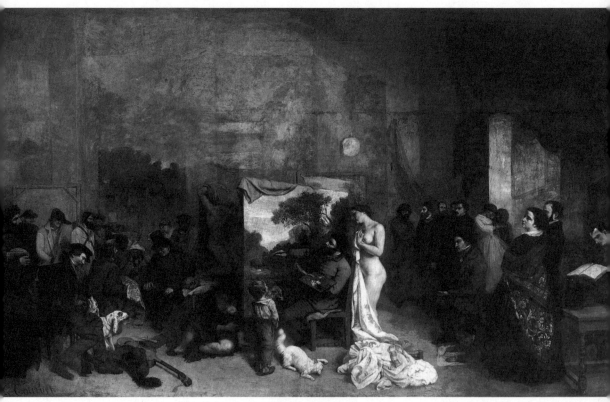

화가의 작업실
(오르세 미술관)

전혀 평범하지 않게 만들었습니다. 교훈적인 역사화가 주류였던 시절에 이 그림은 큰 화제가 되었습니다. 교회를 그린 작품에 천사를 넣어달라는 요청에 '나는 천사를 본 적이 없기 때문에 천사를 그릴 수 없다. 만약 천사를 내 앞에 데려온다면 천사를 그려 주겠다'고 대답한 쿠르베는 그의 사실주의 작품 외에도 〈목욕하는 여인〉(1858), 〈세기의 기원〉(1866) 등 여성의 노골적 누드화로 사회적으로 문제를 일으키는 작품을 많이 그렸습니다. 1863년 나폴레옹 3세에 의해 개최된 낙선전에서는 '사실주의 미술은 본질적으로 민주주의 미술이다'라고 주장하는 등 당대의 관습에 끊임없이 도전하였습니다.

대작 작품(3.6×6m) 〈화가의 작업실〉(1855)에 대해 '나의 예술적, 도덕적 인생 7년간을 요약한 진실된 우화'라는 부제를 달고 자신을 둘러싸고 있는 세상을 모두 담으려 했습니다. 그림의 중앙에는 모델인 누드 여인 앞에 앉아 이 모델을 외면하면서 농촌 풍경을 그리고 있습니다. 쿠르베의 오른편에는 그의 친구, 문인 등이 모여 있고, 왼편에는 파리에서 살아가는 보통 사람들, 하층민들이 그려져 있습니다. 몸은 현실에 마음은 이상에 있는 자신의 처지를 대변하는 그림으로 여겨집니다. ⊛

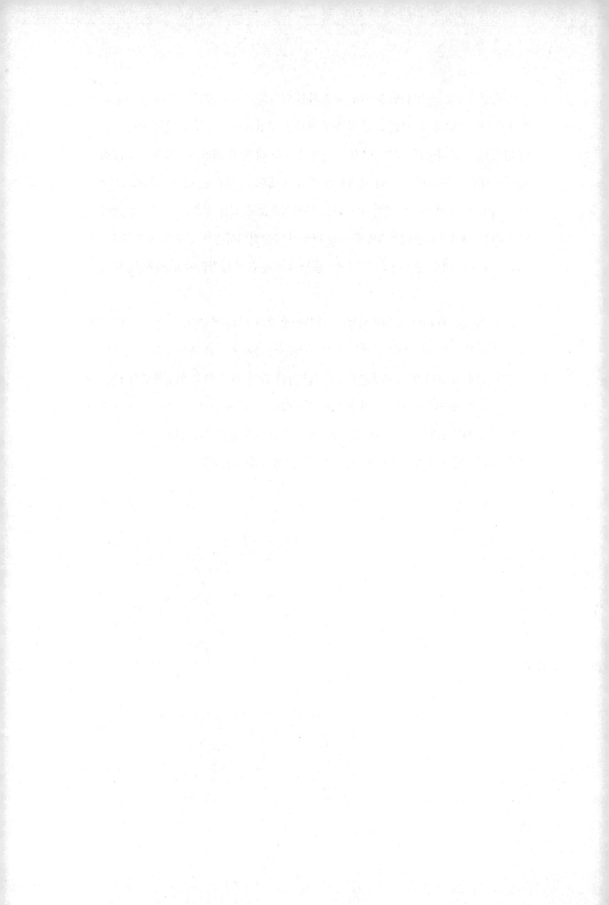

20. 알렉상드르 카바넬

- 사탄을 그리다

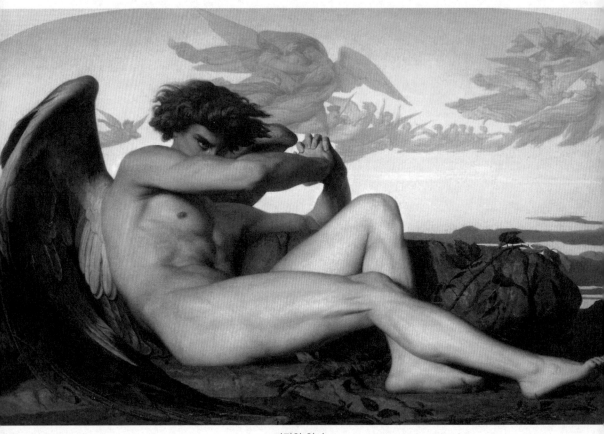

타락한 천사
(파브르 미술관)

집념의 예술가들

하늘로부터 추방당한 천사를 '루시퍼'라 하는데 기독교 성경에서는 '사탄'이라 합니다. 보통 마귀라고 하는데, 천사 루시퍼는 사탄이 하늘에서 추방당하기 전에 불리던 원래 이름입니다. 창세기에서 아담의 아내 이브를 꾀어서 타락하게 한 존재로, 인간이 있기 전에 이미 존재하였습니다. 그는 원래 신의 오른쪽을 담당했던 천사장으로 그 주변의 여러 천사들을 압도할 만큼 기품이 가득하여 신의 은총을 한 몸에 받았습니다. 하지만 점점 자신이 위대하다고 여겨 신을 능가하려고 천사들을 부추겨 반역을 꾀하다 대천사 미카엘에게 패하여 추방당하게 되었습니다. 단테의 「신곡」이나 존 밀턴의 「실낙원」 등에서는 하늘에서 신에게 추방된 후 자유자재로 변신하여 에덴동산을 노리고, 강력한 힘을 바탕으로 무리를 거느리고 인간을 타락하게 하고, 절망과 전쟁을 조장하여 사탄이라고 불리게 되었습니다.

그림에서는 증오에 가득 찬 모습으로 눈물을 흘리고 있는데 권능을 가진 자의 모습은 아닙니다. 독기 서린 시선은 분노와 노여움으로 종국에는 후회의 감정도 포함된 것이지요. 하늘을 향해 편 날개, 근육질의 팔뚝, 힘주어 깍지 낀 두 손 등 분노의 모습입니다. 교만이 가져다준 좌절과 참담함은 참기 어려운 상황입니다. 천국에서 섬길 것인가, 지옥에서 다스릴 것인가에서 자유를 선택한 대가는 너무나 가혹했습니다. 이제 그는 하늘에서 추방되어 흰 날개는 점점 검게 변하고 있고 주위는 가시덤불이 에워싸고 있습니다. 배경의 천사들은 승리의 군무를 즐기고 있고 루시퍼는 자신의 감정을 보이지 않으려 얼굴을 반쯤 가리고 있습니다. 그의 팔 뒤로는 분노의 모습을 숨길 수 없습니다. 그의 눈물 한 방울은 슬픔, 분노, 억울함이 섞여 있겠지요. 당시 주류 미술계에서 인정받던 작가는 신학을 넘어 이성과 과학에 대한 탐구가 활발하던 시기에 보수적이고 고리타분한 미술에 대해 문제의식을 제기한 건 아닐까요? 존 밀턴의 「실낙원」에 나오는 인간과 신의 격렬한 싸움에서 신에게 맞선 최초의 반항아인 루시퍼는 예술가의

도전에 많은 영감을 주었을 것입니다. 냉혹한 모습의 사탄이 아니라 감정을 가진 모습으로 보이게 하여 사탄마저 미워할 수 없게 만들었습니다. 그러나 관객들에게 작가의 이러한 의도는 받아들여지지 않고 환영받지 못했습니다. 전통미술의 측면에서는 너무나 잘생기고 인간적인 모습을 받아들이기 어려웠습니다. 그러나 이 그림은 많은 이에게 회자되어 그의 도전은 후대 예술가와 창작가들에게 영감을 주어 대중문화에도 자주 인용되고 있습니다. 시대를 앞선 작가의 영감이 후대에 많은 영감을 주게 된 것이지요. 그가 감명받은 「실낙원」에는 다음과 같은 글귀가 있습니다. "때와 장소에 따라 마음이 변하는 것이 아니라 마음 자체가 자기 자리이니 그 안에서 지옥이 천국이 될 수 있고 천국이 지옥이 될 수도 있다." 즉 세상만사 일체유심이란 동양사상과 맞닿아 있습니다.

앞 그림의 내용과 대조되는 그러나 비슷한 기법의 다른 그림을 소개합니다. 사랑에 취해 누워 있는 듯한 비너스의 보드라운 살결이 만져질 것만 같습니다. 부드러운 곡선과 신체의 볼륨은 마치 부조 작품인 듯 착각하게 만듭니다. 결점을 찾아보기 힘든 완벽한 붓 터치를 자랑하는 〈비너스의 탄생〉입니다. 이 그림은 당시 사람들에 의해 '대중의 기호를 충족시키기 위해' 세심하게 그려진, 모호한 관능성으로 치장된 일화적인 작품이라고 평가되기도 했습니다. 또한 신화적 주제를 다루며 화가의 가장 중요한 덕목

비너스의 탄생
(오르세 미술관)

인 아카데믹한 전통을 충실히 따랐기에 '아카데믹적 전통의 산물'이라는 평가도 받았습니다. 하지만 카바넬이 사용한 '신화'는 일종의 구실일 뿐, 어떤 신화적인 이야기나 주제를 담고 있지는 않습니다. 나른하고 선정적인 모습의 비너스는 그저 자신의 아름다운 자태를 과시하고 있는 신비한 여인으로 보일 뿐입니다.

이 때문에 일부 비평가들은 "비너스의 자세와 그녀를 둘러싸고 있는 에로스들을 보면 진지한 예술 작품이라기보다는 오히려 풍속화에서나 볼 수 있는 듯한 모습을 하고 있다"고 비판했습니다. 결국 당시 사람들에게 이 작품 속의 여신 비너스는 나폴레옹 3세 치하의 파리에서 번창하고 있던 화류계 여인들의 상징처럼 여겨졌습니다. 즉, 부정부패와 퇴폐, 비도덕성 등 당시 체제가 직면한 진정한 모습이 이 작품을 통해 드러났던 것입니다. 그럼에도 불구하고 이 그림은 진지하고 영웅적인 주제가 아닌 연애, 정사와 관련된 신화의 전통을 부활시켜 당시 아카데미의 정신적인 토대를 와해시키는 결정적인 역할을 했습니다. 이 그림은 1863년 파리살롱전에서 크게 호평을 받았으며, 당시 최고의 권력자인 나폴레옹 3세가 직접 매입하면서 가장 성공적인 작품으로 남게 됐습니다. 반면 에밀 졸라와 같은 지식인들은 이 그림을 혹평했습니다. 당대 남성들의 성적 취향과 욕망을 그대로 보여 주는 외설스럽고 저속한 그림이라고 비판했습니다. 예컨대 졸라는 "젖의 강에 빠진 이 여신은 맛있어 보이는 고급 창녀와 닮았다. 그녀는 살과 뼈로 만들어지지 않고 주로 분홍색과 흰색으로 되어 있으며 케이크 위에 부드러운 장식으로 사용되는 마르지판으로 만들어진 듯하다"고 혹평하였습니다. 🜨

21. 존 에버렛 밀레이

- 매너리즘을 거부하다

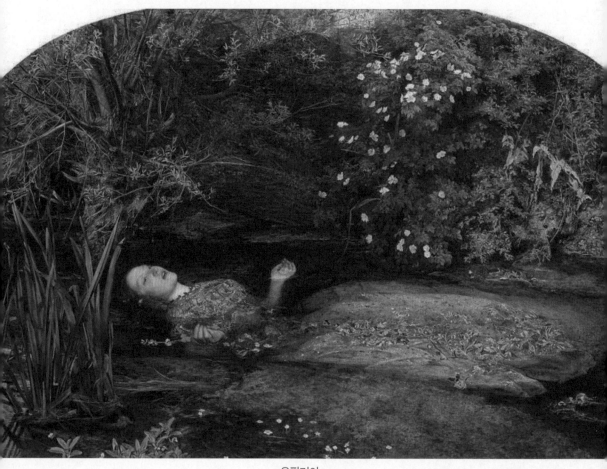

오필리아
(테이트 브리튼 컬렉션)

집념의 예술가들

셰익스피어의 4대 비극의 하나인 〈햄릿〉에서 그의 연인이었던 오필리아의 비극적인 죽음을 묘사한 그림입니다. 밀레이는 영국 사우샘프턴에서 태어나 어렸을 때부터 그림에 뛰어난 재능을 보여 11살에 로열 아카데미에 최연소로 입학할 정도의 신동이었습니다. 많은 수상과 학교에서의 모범적인 성공에도 불구하고 기존 아카데미의 교습 방식에 반항하였습니다. 동료 윌리엄 헌트와 함께 기존 라파엘의 미술을 추앙하는 방식을 벗어나고자 하였습니다. 그들은 현실을 이상화시키고자 하지 않고 있는 그대로 묘사하고자 하였습니다. 자연에 충실하며 라파엘 이전의 이탈리아 미술, 특히 보티첼리를 모델로 하였습니다. 소위 '라파엘전파'를 조직하여 라파엘 이전 화가의 정신을 이어받아 미술을 개혁하고자 하였습니다. 그는 존 러스킨의 초상화를 그리다 그의 아내와 사랑에 빠져 결혼까지 하게 되어 사회적으로 물의를 일으켰습니다. 이후 라파엘전파의 원칙에서 서서히 멀어지고 당시 런던에서 가장 인기 있는 초상화가였으며, 1885년 남작 작위를 받은 최초의 화가가 되었습니다.

그림 이야기로 돌아가 보면, 덴마크의 죽은 왕 햄릿은 아들 햄릿에게 새로이 왕이 된 삼촌을 죽이라고 합니다. 햄릿은 광기를 가장하여 복수를 꿈꾸고, 삼촌 역시 햄릿을 죽이려 합니다. 결국 결투로 왕, 왕비, 햄릿 등이 모두 죽는 것으로 결말이 난다는 비극입니다. 여기에 더해 햄릿의 연인인 오필리아는 귀족 폴로니우스의 딸로 그녀의 아버지가 햄릿에게 죽임을 당하자 정신이 나가 강에 익사합니다. 라파엘전파 화가들은 가능한 한 진실하고 사실적으로 묘사하기 위해 자연에 나가 직접 그림을 그렸습니다. 그 당시에는 스케치는 현장에서 하고 스튜디오에서 완성하는 방식을 주로 사용하였지만 밀레이는 라파엘전파의 이념을 충실하게 따라 현장에서 그림을 완성하였습니다. 당시에는 인물이 들어가는 그림에서는 배경이 덜 중요하게 그려졌지만 밀레이의 라파엘

전파 화가들은 풍경도 인물과 똑같이 중요하다고 생각하였습니다. 밀레이는 잉글랜드 서리 지방의 혹스밀강 가에 이젤을 놓고 하루 11시간씩 다섯 달 동안 그림을 그렸다고 합니다. 자연의 풍경을 아주 세밀하게 표현하려다 강풍에 물에 빠질 뻔하기도 하고, 눈보라가 치는 와중에는 짚으로 된 움막에서 작업을 이어 갔다고 합니다. 그림 속의 섬세한 자연의 묘사는 오필리아의 심리 상태를 표현하고자 하였으며, 이는 당시 유행하던 꽃말 놀이에서 꽃들의 상징적 의미를 차용하여 표현하였습니다. 오필리아의 목에 걸려 있는 제비꽃은 신뢰, 육체적 순결, 젊은 날의 죽음을, 뺨 옆의 장미는 그의 오빠 레어티스가 그녀를 '5월의 장미'라 부르던 것을 상징하며 또한 젊음과 사랑, 아름다움의 의미도 있습니다. 오필리아 오른손 주변에 떠 있는 붉은 양귀비꽃은 깊은 잠과 죽음을, 그 옆의 흰색 데이지 꽃은 순결, 오른편의 팬지 꽃은 공허한 사랑, 팬지 왼편의 아도니스 꽃은 슬픔을 의미합니다. 오필리아를 향해 늘어져 있는 버드나무 가지는 버림받은 사랑을, 버드나무 뒤편의 짙은 옥색 쐐기풀은 고통을 상징합니다. 오른편 덤불 속에 움푹 파진 3개의 구멍은 마치 사람 얼굴처럼 보이고 죽음을 상징하는 해골을 그려 놓았다고 합니다. 그림의 실제 모델에 대한 일화도 있습니다. 밀레이는 오필리아를 잘 묘사하기 위해 당시 19살의 엘리자베스 시달이라는 모델을 활용하였는데 사실적으로 그리기 위해 물이 가득한 욕조에서 그림과 같은 포즈를 취하게 하였답니다. 욕조 주위에 램프를 두어 보온하였지만 한겨울에 몇 시간씩 물속에 있은 탓에 감기에 걸려 고생하였다고 합니다. 이후 시달은 밀레이의 동료인 단테 가브리엘 로제티의 부인이 되어 유명한 화가이자 시인으로 활동하였습니다. 이 그림은 오늘날 광고 등에서 널리 차용되고 있으나 당시에는 평가가 좋지는 않았다고 합니다. 이후 달리 등 많은 화가가 극찬을 하였으며, 일본 소설가 나쓰메 소세키의 「풀베개」라는 작품에서 이 그림의 아름다움을 언급하여 일본에서 크게 인기를 끌었다고 합니다.

다른 그림도 살펴볼까요? 길을 가던 두 소녀가 들판의 밭둑에서 잠시 쉬고 있는 중입니다. 비가 그친 하늘에는 쌍무지개가 떴군요. 언덕 너머 하늘을 곱게 수놓은 오색 쌍무지개가 이들의 행복을 상징합니다. 아마도 자매로 보이는 남루한 행색의 두 소녀 중 언니는 소경입니다. 어린 동생은 언니의 눈을 대신해 보필하느라 언니 손을 꼭 잡

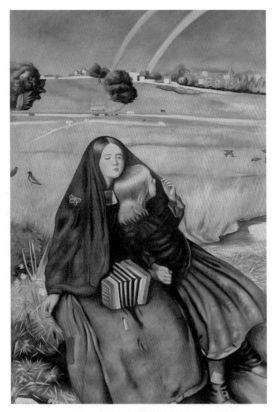

눈먼 소녀
(버밍엄 미술관)

고 있습니다. 언니의 치마폭에 아코디언처럼 보이는 악기가 놓인 것으로 보아 거리의
악사가 아닐까 싶습니다. 어린 소녀는 고개를 돌려 쌍무지개를 정신없이 보고 있지만
맹인인 소녀는 그저 눈을 감은 채 앉아 있습니다. 세상이 아무것도 보이지 않고 깜깜
하다면? 밤이나 낮이나 그저 검은 어둠뿐이라면? 누구에게나 상상하기 싫은 두려움이
겠지요. 그러나 세상을 보는 것만 행복이 아니라 어쩌면 안 보는 것이 더 행복인지 모
릅니다. 🎗

22. 에두아르 마네

- 시대상을 고발한 여성 편력가

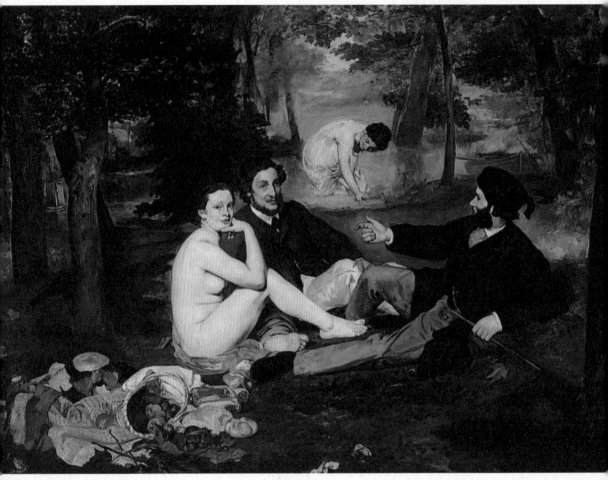

풀밭 위의 식사
(오르세 미술관

집념의 예술가들

1839년 다게르에 의해 실용적인 사진기가 완성되었습니다. 사진기의 발명은 실로 미술사뿐만 아니라 인류 역사를 크게 바꾼 역사적 대사건이었습니다. 미술사적 관점에서만 국한하여 보더라도 실로 미술사의 커다란 전환점이었습니다. 프랑스인 루이 다게르는 동판에 요오드 증기를 쏘아 만든 감광판에 광학 렌즈로 상을 맺게 하고, 그 감광판에 수은 증기를 쏘아 상이 보이도록 현상한 후, 소금 용액을 통해 요오드화 은을 동판에서 제거하는 은판 사진술을 완성하였습니다. 사실 사물을 있는 그대로 옮기기 위한 노력은 훨씬 이전부터 시도되어 활용되어 왔으나, 화가인 다게르가 발명에 성공한 것입니다.

　　사진기의 발명은 그때까지 회화가 해 오던 역할에 큰 영향을 미쳤습니다. 그때까지 회화는 신화, 종교, 역사적 사건의 기록과 사물의 재현 등 기록과 전달에 매우 중요한 역할을 했습니다. 그러나 이제는 사진기가 훨씬 더 정확하게 사실을 기록할 수 있기에 회화의 역할에 큰 위협으로 다가왔습니다. 따라서 자연스럽게 회화의 필연성을 찾게 되고 시대적 상황에 적응하며 사진기보다 더 정교하게 사실을 묘사하는 사실주의와 인간의 감정을 표현하는 방향으로 진화할 수밖에 없었습니다. 즉 사진기가 할 수 없는 영역을 찾을 수밖에 없게 된 것입니다. 사진은 단순히 빛을 사용하며 사물을 객관적으로 재현한다면 회화는 여기에 인간의 감정을 더하는 방법으로 진화한 것입니다. 마침 이때 사물을 직접 대하고 순간을 포착할 수 있는 여건도 형성되었습니다. 증기기관차의 발명으로 서민들도 교외나 원거리 이동이 가능하고, 튜브 물감이 발명되어 현장성 있는 작품 제작이 가능하였습니다. 베네치아에서 돛의 천을 이용한 캔버스는 이전 벽이나 나무 등을 사용하던 밑바탕에서 경량화와 이동성을 제공하였습니다. 400여 년 전 북유럽에서 발명된 유화 물감, 이어서 1841년 영국의 존 랜드에 의해 발명되어 프랑스에서 상용화된 튜브 물감은 획기적인 이동성을 제공하였습니다. 또한 빛을 매개

로 하는 사진기는 빛에 대한 관심을 높여 빛의 다양성, 순시성에 눈을 뜨면서 시시각각 변하는 빛에 의해 변화되는 모습을 포착하려는 노력이 자연스럽게 생겼습니다.

쿠르베는 그 시대 주류 화풍인 신고전주의, 낭만주의는 개인주의적이며 타락한 미술이라 보고, 직접 눈으로 보이는 것을 그리고자 하였습니다. '사실주의'라는 용어를 처음 사용하며, 주류 미술계에 반기를 들었습니다. 그는 '나는 천사를 본 적이 없어 천사를 그릴 수 없다'고 하면서 이전에는 회화의 소재가 될 수 없었던 시골 농부, 노동자들을 사실적으로 그렸습니다.

다른 방향의 시도는 마네로 대표되는 '인상파'에 의해 창시되었다고 해도 과언이 아닙니다. 서양 미술사의 오랜 관습은 1862년 마네의 의해 새 시대를 시작하였습니다. 마네는 '나는 오늘 그대로 그리고 싶다. 다른 사람들이 보고 싶어 하는 식으로 그림을 그리지 않겠다'고 하면서 과거 이상주의를 벗어나 인상주의를 이끌어 현대 미술로 발견되는 역할을 하였습니다. 마네의 이러한 시도에도 불구하고 그는 번번이 살롱전에 낙선하였습니다. 이에 대한 반발을 무마하기 위해 나폴레옹 3세가 낙선 작품만 따로 모아 연 '낙선전'에 〈풀밭 위의 식사〉가 전시되었습니다. 이 그림은 '역겹고 사회에 독이 되는 그림'이라고 당시 비판가의 혹독한 비난을 받았지만, 젊은 신세대 화가로부터는 크게 환영을 받았습니다.

모네, 르누아르, 피사로 등 젊은 화가들이 모임을 결성하고 마네를 전시회에 초청하였으나 그는 사실주의 화가로 살롱전에 충실하겠다고 하면서 단 한 번도 참여하지 않았습니다. 그러나 그가 인상파 화가들에 준 영향이 적지 않아 '인상주의의 아버지'라 부릅니다.

〈풀밭 위의 식사〉는 당시 보수적인 화단에 매우 도전적인 작품으로 르네상스 시대 베네치아 화가인 조르조네와 티치아노 작품으로 알려진 〈전원의 음악회〉와 장 앙투안 와토와 제임스 티소 작품을 모티브로 그려졌다고 알려져 있습니다. 그러나 두 작품은 고전주의적이고 낭만주의적으로 묘사하였으며 마네의 작품처럼 옷을 벗은 모습은 없

습니다. 파리 근교 공원에서 대낮에 옷을 벗은 여인과 식사하는 남자를 그렸다는 것은 그 당시 사회에서는 받아들이기 어려웠습니다. 이에 더해 2년 후인 1865년 살롱전에 출품한 〈올랭피아〉는 더욱더 사회적 파장을 일으켰습니다. 베네치아 화가 티치아노의 〈우르비노의 비너스〉를 패러디한 작품으로 당시 외설적이라는 엄청난 비난을 받았습니다. 한 창부의 사실적 누드는 당시 파리 뒷골목에서 공공연하게 볼 수 있는 모습으로 자신들의 치부를 가감 없이 드러내 보이니 더욱 흥분할 수밖에 없었습니다.

풍만하지도 않은 여체에 입체감도 원근감도 없이 꼬리를 치든 고양이, 흑인 하인의 꽃바구니 등 성적 상징물로 조롱하는 그림은 그 시대 남성들을 부끄럽게 하는 사회 고발적인 그림이었습니다. 마네는 이 그림을 평생 소장하였고, 사후 그의 부인이 미국 수집가에게 팔려고 하자, 그를 따르던 모네가 주변 화가와 같이 모금하여 사들인 후 국가에 기증하였습니다.

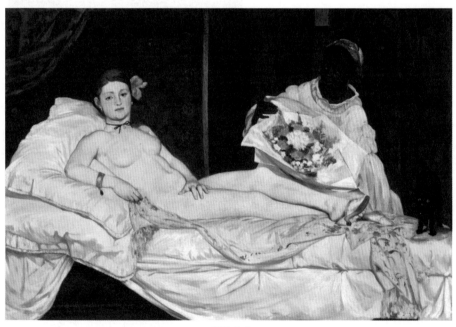

올랭피아
(오르세 미술관)

마네는 두 점의 그림으로 주류 화단에서 배제되며 매우 힘들어하였으나, 당시 마네

보다 더 화단에서 인정받던 베르트 모리조의 격려로 크게 고무되어 모리조의 조언으로 전통 화단의 화풍으로 그림 작업을 계속하였습니다. 마네의 작품 중 인상파 핵심 여류 화가로 활동한 모리조를 그린 그림이 있습니다. 그녀는 로코코미술의 대가 프라고나르(1732~1806)의 증외손녀로 매우 지적이고 미인이었으며, 마네의 그림 모델 역할을 하여 10여 점의 작품에 남아 있습니다. 유부남이었던 마네와 당시에는 드물었던 여류 화가 모리조 사이의 사랑을 담은 영화 〈마네의 제비꽃 여인-베르트 모리조〉(2012)를 보면 마

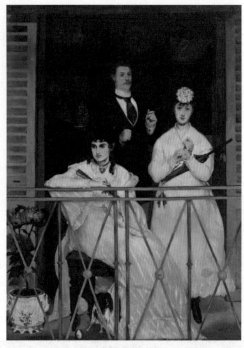

발코니
(오르세 미술관)

네와 남동생 간의 복잡한 관계가 그려지고 있지만 이것은 물론 상상력이 가미된 것으로 진실은 알 수 없습니다. 마네는 부유한 집안 출신으로 매우 외향적이며 여성 편력이 심했다고 합니다. 유부남이었던 그가 모리조와 매우 친밀했던 것은 사실이고, 모리조는 언니 에드마에게 편의상 결혼이라는 묘한 말을 남기고, 1874년 마네의 친동생 유진과 결혼하였습니다. 모리조는 1895년 감기가 걸린 딸을 간호하다 폐렴으로 사망하였습니다. 그녀의 예술성은 사후에 높이 평가되었습니다.

마네가 살던 시대도 모순의 연속이었습니다. 당시 시인이자 미술평론가였던 샤를 보들레르는 세상의 추악함을 고발한 『악의 꽃』을 발표하여 프랑스의 사회상을 고발하였습니다. 마네는 보들레르를 스승으로 존경하고 보들레르 역시 마네를 변호하였으나 방탕한 기질을 보인 보들레르, 마네와 모리조의 묘한 관계 등 그들 역시 모순된 삶을 살았으니 과연 누가 누구를 평가할 수 있을까요? ✤

23. 에드가 드가

- 우아한 발레리나의 진실

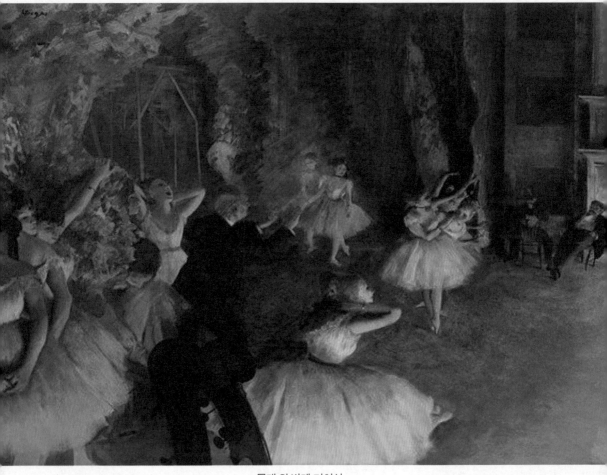

무대 위 발레 리허설
(오르세 미술관)

집념의 예술가들

드가(1834~1917)는 부유한 은행가 집에서 태어난 귀족 출신으로 법학자로서의 길을 마다하고 예술가의 길을 택하였습니다. 부친의 지원으로 3년이나 이탈리아에서 유학하였으나 그의 나이 마흔 살 무렵 부친이 돌아가시자 가세가 기울면서 그림으로 생계를 유지할 정도였습니다. 드가는 흔히 인상주의 화가로 분류되지만 자연광을 바탕으로 풍경을 그리기보다 데생을 중시하고 많은 스케치와 직접 찍은 사진을 활용한 화면 재구성 기법을 즐겨 사용하였습니다. 화면 가장자리에서 사물의 일부만 그리는 기법은 마치 스냅사진을 보는 듯하여 그림의 생동감을 높이는 것이 특징입니다. 그는 거의 10년에 걸쳐 오페라 극장의 무대와 분장실, 연습장을 드나들며 무용수의 다양한 모습을 카메라에 담았습니다. 그러는 동안 드가는 구성원들에게 마치 투명인간처럼 느껴져 편안하고 자연스러운 모습을 담을 수 있었습니다. 그가 살던 1850년대 파리는 벨에포크(좋은 시대)로 불릴 만큼 풍요와 쾌락의 시대였습니다. 그는 오로지 예술적 열정을 위해 결혼도 마다한 예술가로 순수하고 완벽한 예술을 추구하기 위해서는 자신의 열정을 오로지 예술에만 집중해야 한다고 믿었습니다. 그렇다고 냉혈남은 아니고 평상시 여성들과 수다 떨기를 좋아했지만 그 이상 예술에 방해되는 진전은 자제한 것입니다. 실제 인상주의 화가였던 메리 카사트와 경마장에서 데이트하는 모습이 친구 마네의 그림에 남아 있습니다. 그러나 멀리하면 더 끌리는 법. 그는 평생 그림의 주제에서 '여성'이 떠나지 않았습니다. 세탁하는 여성, 카페에서 노래 부르는 여가수, 서커스 여성, 모자 파는 여인, 머리 빗는 여인, 발레리나 등 평범한 여성을 그렸습니다.

드가는 30대 후반 급격히 시력이 나빠집니다. 화가에게 눈은 너무나 소중한 자산인데 시력이 나빠지니 너무나 좌절하여 성격도 까칠해집니다. 이때 드가는 발레리나를 그리기 시작합니다. 지금은 발레가 아름다운 예술이고 발레리나를 예술가로 여기지

만, 드가 시절에는 인식이 달랐습니다. 18세기 말 발레가 오페라에서 독립되고 19세기에 이르러 발레는 전성기를 맞이하였습니다. 그러나 19세기 중반에 이르러 발레의 중심이 러시아로 옮겨지면서 파리의 발레계는 변질되고 말았습니다. 무대의 '박스석'은 부유한 귀족들의 사교 장소로 이용되고 그들만의 장소가 되었습니다. 박스석 손님은 공연 중에도 자유로이 무대나 분장실을 드나들 수 있어 상류사회의 파티장이 되었습니다. 그 시절 다리를 내보이며 춤춘다는 것은 매우 선정적이고 교양이 없는 행동으로 발레리나는 발레나 오페라의 부속물로 여겨져 몇몇 뛰어난 발레리나를 빼고는 예술가라 여기지도 않았습니다.

　세상 물정을 모르는 7살 소녀는 엄마의 손을 잡고 발레를 시작합니다. 성장이 멈추기 전에 발레리나의 몸을 만들어야 하기 때문입니다. 하루 종일 수업과 공연 연습으로 쉴 틈이 없는 나날 때문에 많은 어린 소녀가 부상으로 불구가 되기도 하였습니다. 그러니 여유가 있는 귀족들은 발레를 할 이유가 없었습니다. 당시 파리 귀부인은 몸매를 해친다는 이유로 자신의 아이에게 젖도 물리지 않았습니다. 그러니 발레 같은 극한 직업은 빈민가 소녀의 몫이었습니다. 그들과 가족에게는 운명을 바꿀 수 있는 기회였기 때문입니다. 발레리나로의 화려한 성공은 곧 많은 것을 보장했습니다. 당시 성공한 발레리나는 교사 연봉의 8배를 받았다고 하니 빈민가 엄마의 관심은 어쩌면 당연했습니다. 경쟁은 치열하고 그 결과 많은 소녀들이 몸을 망쳐버리게 되었습니다. 게다가 화려한 무대 위에 또 다른 세계가 기다리고 있었습니다. 한 발레리나는 "일단 발레리나의 세계에 들어오면 창녀로서의 운명이 결정된다. 고급 창녀로 길러지는 것이다"라고 증언했습니다. 당시 발레는 상류층만이 즐길 수 있는 고급 문화생활이었습니다. 부유한 귀족이나 자본가는 쾌락과 욕심에 거칠 것이 없었고, 당시 사회적으로 널리 퍼져 있는 매춘과 연결되어 발레리나는 단순히 공연을 보는 대상이 아니라 그들의 쾌락을 채울 대상이 되었습니다. 공연이 끝나면 그들은 발레리나가 있는 무대 뒤편에서 그들을 유혹했습니다. 아니 그녀의 부모와 거래했겠지요. 권력을 가진 후원자를 만난 발레리나가 단숨에 주인공이 되는 것은 식은 죽 먹기였겠지요. 드가는 이러한 사회상을 날카롭게 그려 냈습니다.

〈무대 위 발레 리허설〉은 드가의 생각을 가감 없이 표현하였습니다. 중앙의 대머리 사내는 무대 연습을 열심히 지도하고 있습니다. 그런데 오른쪽 뒤편에 두 명의 중년 신사가 의자에 걸터앉아 있습니다. 이들이 바로 소위 후원자입니다. 이들은 새로운 발레리나를 물색하러 온 걸까요? 아니면 이미 정해진 발레리나를 만나러 온 것일까요? 실제 드가는 발레리나와 같은 공간에 머물며 그들과 호흡하고 진심을 함께하였습니다. 예술을 위해 결혼도 포기한 드가는 그들을 좀 더 객관적으로 보게 되었고, 남성들에게 상처받은 하류층 여성들의 아픔을 공감하고 이를 캔버스에 옮겼습니다. 파스텔의 보드라운 색채가 그들을 더 자상히 어루만져 주지 않았을까요? 드가는 귀족 출신으로 많은 것을 누릴 수 있는 기득권층이었음에도 그리고 까칠한 성격의 소유자로 알려져 있지만 예술을 위해 사랑도 멀리한, 따뜻한 마음으로 세상을 본 진정한 예술가가 아니었을까요?

미술 작품들을 수집한 것을 제외하면 드가의 생활은 금욕적이라고 할 수 있을 정도로 검소했고, 직업에 있어서는 철두철미하고 성실했습니다. 드가는 700점이 넘는 작품을 모사했는데, 모사를 하던 시기에도 그의 주된 관심은 '인물'에 있었습니다. 그가 살던 시대는 '풍경화의 세기'라고 할 수 있었는데, 드가는 자연보다는 인물에 더 많은 관심을 기울였습니다.

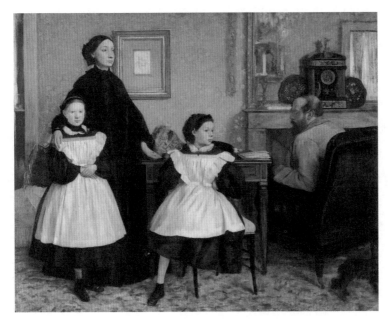

벨렐리 가족
(오르세 미술관)

1858년에 그리기 시작하여 1867년에나 완성한 가족 초상화 〈벨렐리 가족〉은 인물을 보는 그만의 시각이 잘 나타난 초기 걸작입니다. 〈벨렐리 가족〉이라는 작품은 중산층 가정의 고요하고 정돈된 실내를 배경으로 하여 외면뿐만 아니라 내면의 모습도 잘 묘사하고 있습니다. 행복하지 못한 가정의 긴장감은 아내의 차가운 표정과 반쯤 돌아앉은 남편의 자세에서도 엿볼 수 있습니다. 거울의 테두리에서 벽난로와 탁자로 이어지는 세로의 선은 벨렐리 부부의 단절된 관계의 시각적 표현으로 이해됩니다. 드가의 사촌 동생들은 둘 다 검은 드레스에 하얀 에이프런을 두르고 있지만, 큰딸 지오반나는 어머니 앞에서 두 손과 두 발을 가지런히 모은 경직된 자세를 취하고 있는 반면 작은 딸 지울리아는 의자에 앉아 두 손을 허리에 얹은 채 한 발은 의자에 올리고 한 발은 내뻗은 자연스러운 모습으로 묘사되었습니다. 지오반나의 순종적인 태도는 자신의 어깨에 손을 올린 어머니와 심정적으로 더 가까운 인상을 주는 한편, 지울리아는 아버지 쪽으로 고개를 돌리고 있어 아버지와 더 가까운 관계임을 표현하고 있습니다. 고모 뒤편 벽에는 붉은색의 드로잉이 보이는데, 드로잉 자체는 작은 크기이지만 화려하고 큰 액자에 걸려 있어 관람자의 시선을 끌고 있습니다. 드로잉 속의 챙이 있는 모자와 안경을 쓴 노인은 그녀의 아버지이자 드가의 할아버지입니다. 그는 드가가 이 초상화를 위해 스케치를 제작하던 무렵인 1858년경 세상을 떠났고, 고인과 각별한 사이였던 고모는 딸들과 함께 검은 옷을 입고 화가 앞에 섬으로써 그녀가 상중이며 아버지의 죽음을 슬퍼하고 있음을 보여 주고 있습니다.

이 그림은 홀바인이나 반 다이크와 같은 초상화 대가들이 보여 준 초연하고 우아한 형식미를 계승하고 있으나, 기존의 가족 초상화가 그랬던 것처럼 모델의 사회적 지위를 과시하는 대신, 그 지위와 부의 파사드 뒤에 가족 구성원 간의 긴장과 불안을 보여 주고 있습니다. 이후에도 드가는 가족이나 친척, 친구 등 가까운 사람들의 초상화를 많이 그렸는데 그 가운데 행복해 보이는 부부의 모습은 발견되지 않습니다. 서로 눈을 마주치지 않고 각자 다른 곳을 보고 있는 이들이 보여 주는 고립의 느낌은 이후 그가 그린 인물화에서 더욱 심화되어 나타납니다. ✿

24. 일리야 레핀

- 러시아 미술을 세우다

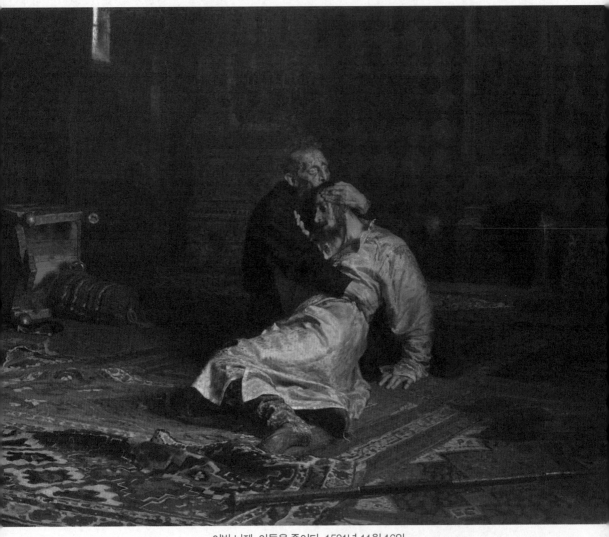

이반 뇌제, 아들을 죽이다. 1581년 11월 16일
(트레티야코프 미술관)

집념의 예술가들

레핀은 1844년 우크라이나의 작은 도시 추구예프에서 태어났습니다. 미술에 재능을 보여 상트페테르부르크 미술아카데미에서 이반 크람스코이에게 교육을 받았습니다. 1871년 성서를 주제로 한 〈야이로 딸의 부활〉로 바실리 폴레노프와 공동으로 아카데미 졸업작품전에서 금상을 받아 일급 공식화가 자격을 취득했고 우수 연수생으로 6년간 해외 유학을 하였습니다. 그는 19세기 러시아 사실주의 예술을 대표하는 화가이자 인물화의 거장으로 러시아 역사상 최고의 미술가로 꼽히며, 훗날 안톤 체홉은 "러시아 역사에서 예술가를 딱 3명만 꼽는다면 문학의 톨스토이, 음악의 차이코프스키, 미술의 레핀이다"라는 말을 남겼습니다.

옆의 그림은 이반 4세가 자신의 아들이자 황태자인 이반을 지팡이로 폭행해서 죽인 장면을 상상해서 그린 작품입니다. 이 작품은 이반 뇌제의 난폭한 성격을 배경으로 비극적인 일화를 소재로 하고 있습니다. 1581년 임신 중인 황태자비, 즉 며느리가 왕실 행사에 느슨한 차림으로 나타난 것에 분노한 이반 뇌제는 지팡이를 휘둘렀고, 안타깝게도 황태자비는 유산을 하게 되었습니다. 이 소식을 들은 자신의 아들인 황태자 이반이 격분하자, 지팡이로 자신의 아들을 때려죽였다는 끔찍한 비극적인 일화가 이 작품의 배경입니다. 이 작품에서는 흐르는 눈물이 아닌, 고인 눈물을 머금고 죽어가는 혹은 이미 죽어 버린 아들을 품에 안고 있는 아버지의 절망을 느낄 수 있습니다. 아들을 때려죽인 아버지의 말로 표현할 수 없는 절망과 공포, 그리고 터질 듯한 큰 눈의 광기 맺힌 핏줄이 이 비극의 순간을 처절하게 표현해 주고 있습니다. 그의 이름 이반 뇌제는 뇌우와 같은 광기를 가진 사람이라 하여 붙여진 이름입니다. 제목의 '1581년 11월 16일'은 이반 4세가 이 일을 저지른 날짜입니다. 이 그림을 그리기 전 알렉산드르 2세가 폭탄 테러로 사망하는 사건이 벌어져 러시아 사회는 큰 충격에 빠졌고 레핀도 예

외가 아니었습니다. 레핀은 여기서 영감을 얻어서 이반 4세의 일화를 통해 그 광기와 공포의 감정을 비판적으로 묘사한 것입니다. 이반 4세의 모델은 시장에서 허드렛일을 하던 어느 노인의 얼굴을 따왔고, 황태자 이반의 모델은 당시 레핀이 매우 아꼈던 작가인 프세블로트 가르신의 얼굴에서 따왔다고 합니다.

그런데 레핀의 의도와는 다르게, 이 그림은 러시아에서 이반 4세를 재평가하게 된 계기가 되었습니다. 이전까지 이반 4세는 단순히 난폭한 폭군이란 평가만 받았으나 이 그림에서는 이반 4세를 대단히 역동적이고 생생하게 묘사해서 '인간미'를 느끼게 할 정도였습니다. 이 때문에 사람들은 이반 4세의 또 다른 모습을 바라보게 되었고, 그가 단순한 폭군이 아닌 입체적인 면모를 가진 군주라는 재평가를 내리는 계기가 된 것입니다. 작품 자체는 러시아 미술사의 한 획을 그은 명작으로 남았으나, 레핀의 의도가 잘 전달되었는지는 의문입니다. 하지만 신성시되던 차르 일가를 이 정도 수준으로 인간적으로 묘사한 그림에 로마노프 왕조는 불편한 심기를 감추지 못했고 관객들은 졸도하기까지 했으며, 급기야 1913년과 2018년 두 차례에 걸쳐 관객이 그림을 훼손하여 복원하였습니다.

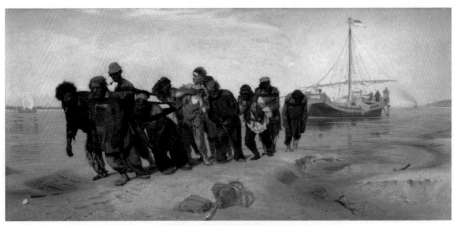

볼가강에서 배를 끄는 인부들
(러시아 국립 미술관)

〈볼가강에서 배를 끄는 인부들〉이라는 작품을 레핀이 구상하게 된 이유는 굉장히

우연이었다고 합니다. 더운 여름, 레핀이 여느 때처럼 상트페테르부르크의 네바강을 산책하다가, 인부들이 배를 끄는 장면을 보고 충격을 받았다고 합니다. 네바강에는 수많은 선박들이 드나들었는데 항만 시설이 부족했던 그 시절, 수심이 얕은 곳에서 배가 자체 동력으로 움직이지 못했기 때문에, 직접 사람들의 힘으로 배를 끌고 올라와야 했습니다. 당시 러시아의 수도였던 상트페테르부르크의 화려한 이면에 가려 있던 열악한 실상에 놀란 레핀은 이 소재를 그림으로 옮기기로 결심합니다. 이 그림이 보여 주는 것은 한마디로 격렬한 삶 그 자체입니다. 고통·분노·열정으로 함축된 그의 작품에는 민중에 대한 연민이 가득합니다. 배를 끄는 일을 하면서 살아가는 1870년대 러시아의 가난한 항구 노동자들, 그들은 혁명 외에는 아무런 출구가 없어 보이던 혁명 직전의 밑바닥 러시아 민중들입니다. 열한 명의 남루한 노동자들이 가슴에 거친 밧줄을 두르고 커다란 배를 힘겹게 끄는 모습에서 지친 민중들의 삶이 겹쳐 보입니다. 그림 전반에 흐르는 것은 그들 스스로의 삶을 포기하지 않으려는 완강한 긴장감입니다. 그리고 순순히 강가로 끌려오지 않을 것 같은 거대한 배와 악전고투를 벌이는 노동자들 간의 팽팽한 대립 구도는 이 작품의 주제를 뒷받침합니다. 배가 기득권 체제를 공고히 하는 거대한 사회구조를 상징한다면, 배를 끄는 노동자들은 사회 모순에 신음하며 끝까지 생존하여 저항하는 러시아 민중의 현실을 보여 줍니다. 여럿이 배를 끄는 이들 민중의 삶은 그 자체로 노동이고, 투쟁이며, 아름다운 연대의 실천입니다. 그리고 슬픔·고통·분노·열정·희망의 밧줄을 끄는 주체는 어떤 영웅도 아니고 혁명지도자도 아닌 바로 가난을 딛고 험난한 역경을 힘들게 헤쳐 나가는 풀뿌리 민중임을 그는 성찰하고 있습니다. 이 작품이 큰 감동을 주었던 이유는 바로 작품 속의 인물 한 명, 한 명이 독립적인 개인의 초상을 갖고 있었기 때문입니다. 볼가강의 뱃사람들은 평범한 사람들이 아니었습니다. 한 명이 성직자였다면, 다른 한 명은 전직 이콘 화가였습니다. 레핀은 그들 한 명, 한 명의 초상화를 무수히 많이 그리면서, 그들 각각의 정체성을 형성하였고 그것이 그림 속에 반영되었습니다. 이를 보고 당대 러시아 최고의 비평가였던 스타소프는 '11명의 인부들이 러시아의 인간상을 상징하는 모자이크와 같다'라고 표현하기도 했습니다. 볼가강에서 배를 끄는 인부들의 표정과 몸짓이 예사롭지 않습니다. 무거운 시대에 짓눌려 고통받는 노동자의 삶(왼쪽 첫 번째), 운명을 담금질하며

스스로의 생명과 존엄을 지키면서 내적인 견고함을 갖게 된 강한 민중상(두 번째), 사회 모순에 억눌려 배반적인 삶에 저항하는 노동자의 이글거리는 분노(네 번째), 희망을 잃지 않고 미래를 그리며 변혁을 꿈꾸는 어린 노동자(여섯 번째), 모든 것을 포기한채 다른 인부들에게 끌려가고 있는 절망하는 노동자의 현주소(열한 번째) 등이 매우사실적으로 그려져 진정성을 높였습니다. 특히 러시아 민중이 살아가는 다양한 삶의흔적을 캔버스에 옮겨 저마다의 성격과 심리, 자세와 동작을 놀라울 정도로 풍부하게살려내고 구성이 역동적이며 개성이 분명합니다.

일리야 레핀은 19세기 러시아 이동파 미술을 완성시킨 화가입니다. 이동파는 19세기 말 전제 군주 차르의 치하에서 고통받은 러시아가 낳은 사회의 산물입니다. 그 이름은 민중들에게 예술 작품을 감상할 기회를 주기 위해 도시를 다니며 전시회를 연다는 취지에서 나온 것으로, 미술계의 브나로드(민중 속으로) 운동을 펼친 유파입니다. 러시아의 이동파는 세계 미술운동사에 유례없는 실험이자 성과였으며, 훗날 사회주의 리얼리즘의 모태가 되었습니다. 세계 미술사에서 이처럼 철두철미하게 반체제적 성격을 지닌 미술 운동은 없었습니다. 19세기 러시아의 사회 현실과 시대정신에 대한 반응은 아방가르드 화가들을 통해 러시아 혁명 분위기 속에서 탄생하게 되었습니다.

1930년 9월 29일, 일리야 레핀은 86세를 일기로 핀란드에서 삶을 마감하고 현재는레핀 기념관 뒤뜰에 묻혀 있습니다. 아름다운 자작나무 숲과 바다가 만나고 러시아 미술의 체취를 돋우는 쿄갈라 마을은 레핀의 이름을 따서 '레피노'로 부르고 있습니다. 러시아 최고 권위의 상트페테르부르크 미술학교의 이름도 '레핀 아카데미'입니다. 레핀에 대한 러시아 사람들의 존경과 사랑을 읽을 수 있습니다. ✦

25. 빈센트 반 고흐

- 형제애가 만든 명화

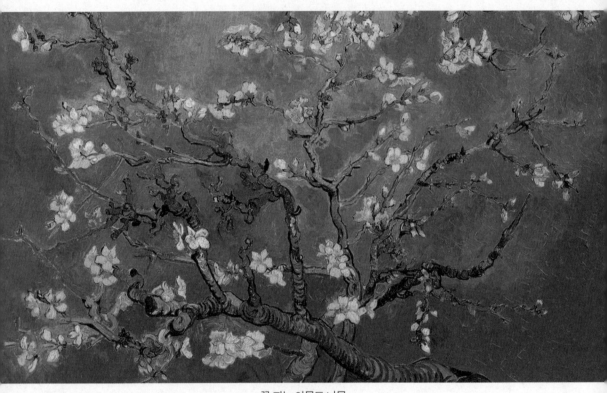

꽃 피는 아몬드 나무
(반 고흐 미술관)

집념의 예술가들

빈센트 빌럼 반 고흐(1853~1890)는 1853년 네덜란드 남부 준데르트에서 여섯 남매 중 장남으로 태어났습니다. 할아버지와 아버지는 개신교 목사였으며, 아버지가 목회하던 시기 그곳은 아직 가톨릭 지역이었습니다. 빈센트는 할아버지 이름을, 동생 테오는 아버지 이름을 받았습니다. 동생 테오는 파리에서 태어난 아들에게 형의 이름인 빈센트를 붙여 주었습니다. 아버지의 형제 중 셋은 미술상이었으니 미술가 유전자는 충분하였습니다. 빈센트의 집은 준데르트 한가운데에 있었는데 시청사 맞은편으로, 교회 목사관 다락방에서 동생 테오와 한 침대를 사용하였습니다. 헤이그, 런던, 파리 등에서 화상의 조수 일을 하거나 학교 교사, 나중에 부친의 영향으로 벨기에와 프랑스 국경 마을인 보리나주 광산촌에서 광부들을 위한 전도사 일을 보며 목사가 되려 하였으나 이를 이루지 못하고, 1880년 27세의 늦은 나이에 동생 테오의 권고로 화가가 되기로 하였습니다. 헤이그에서 사촌 매형인 안톤 마우베에게 그림을 배우고, 암스테르담에서 서점 겸 화랑을 운영하여 코르 삼촌으로부터 풍경화 스케치를 그리는 일을 받기도 했습니다. 헤이그 화파의 대표적인 화가인 마우베는 밀레 다음으로 고흐의 그림에 직접적인 영향을 끼쳤고 그에게 화가의 길을 보여 주며 격려하였습니다. 빈센트는 모델을 구할 수 없어 빈민가 출신을 모델로 그림을 그리다가 다섯 살 딸을 데리고 임신한 몸으로 거리를 떠돌던 신(Sien)이란 여성과 함께 살게 되었습니다. 이 일로 아버지와 불화가 심해지고, 결국 헤어지고 말았습니다. 고흐가 파리로 이주하기 전 6년간은 네덜란드 여러 곳을 전전하며 화가 활동을 하였는데, 그의 초기 작품은 주로 어두운 색채로 노동자, 농민, 하층민 등 어려운 사람들을 대상으로 한 사실주의 경향으로 그렸습니다. 고흐는 33세가 되던 1886년 그림 중개상이었던 동생 테오의 도움으로 파리로 옮겨 인상파의 영향을 받은 그림을 그리기 시작하였습니다. 파리의 영향으로 과거 어두운 그림에서 강하고 단순한 붓 터치로 밝은 그림을 그리기 시작하였습니다. 파리의 화

려함과 개방성이 그를 크게 변화시켰습니다. 1886년 '인상주의전'이 마지막으로 개최되었습니다. 마지막 전시회는 모네, 드가, 피사로, 모리조, 쇠라, 시냐크 등이 참가하여 겨우 개최되었습니다. 이 시기 고흐는 1888년 2월 동료 화가이자 물랭루주의 화가로 알려진 툴루즈 로트렉의 추천과 동생 테오의 경제적 지원으로 찬란한 태양과 자연이 아름다운 남부 프랑스 마을 아를에 가서 1년 2개월의 기간을 보내게 됩니다. 고흐가 아를로 내려간 이유에는 그가 좋아하는 일본 우키요에의 풍경과 비슷할 것이라

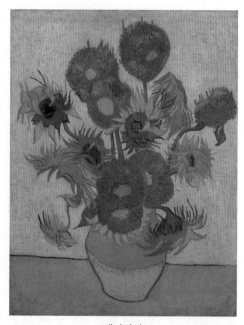

해바라기
(런던 내셔널 갤러리)

는 생각도 있었습니다. 그는 이상적인 미술 세계를 꿈꾸며 아를에서 화가 공동체를 만들려고 몇몇 화가를 초대하였으나 고갱만 이에 응했습니다. 그러나 고갱이 도착한 지 두 달 만에 공동체 계획은 중단되었습니다. 고흐는 죽을 때까지 2년 반 동안 격정적으로 그림을 그렸고, 네덜란드에서의 6년을 포함하더라도 채 10년이 되지 않은 기간 동안 유화 900점, 드로잉, 스케치들 약 2천여 점의 그림을 남겼습니다. 매일 한 점씩 그려야 가능한 수치이니 얼마나 열정적으로 그렸는지 짐작이 됩니다. 그러나 그가 살아 있는 동안은 〈아를의 붉은 포도밭〉 단 한 점만 판매되었습니다. 친구 유진 보슈의 누나로 화가이자 전시기획자이며 미술품 수집가인 안나 보슈가 1890년에 그 그림을 구입하였습니다. 그러니 고흐에게는 동생 테오의 경제적 지원이 얼마나 중요하였는지 짐작이 갑니다. 이 기간 동안 고흐는 동생 테오에게 자신의 그림 구상과 진척을 편지에 상세히 적어 보냈고, 이 편지를 모아 테오의 부인 즉 제수씨가 정리하여 세상에 알려지게 되었습니다. 1890년 고흐가 사망한 후 그의 유작은 동생 테오에게 넘어갔으며, 테오 역시 6개월 후 병으로 사망하자 제수씨에게 넘어갔습니다. 세월이 흘러 1925년 제수씨가 죽자, 고흐 생전 자기 이름을 받은 조카에 의해 세상에 나왔습니다. 조카 빈센

트는 1960년 '고흐재단'을 만들고, 1973년 암스테르담에 현재의 '반 고흐 미술관'을 건립하였습니다. 사실 고흐는 죽기 전 조카가 태어난 것을 매우 기뻐하였으며 동생 테오 역시 사랑하는 형의 이름을 아들에게 지어 주었으니, 두 형제의 우애가 결실을 맺은 것입니다. 조카 빈센트는 고흐 미술관에 유화 200점, 소묘화 500점을, 그리고 고흐가 1872년부터 1890년까지 동생 테오에게 보냈던 편지 800여 통을 기증하여, 삼촌이 자기의 출생을 축하하며 그려 준 〈꽃 피는 아몬드 나무〉 그림에 대한 답례를 충분히 한 셈입니다.

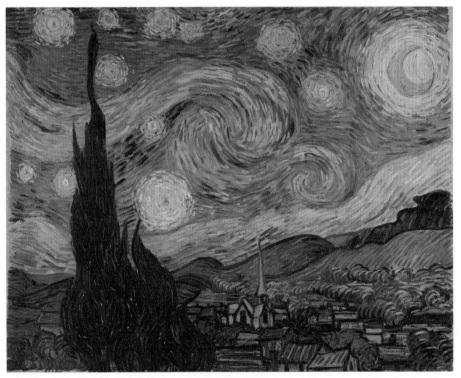

별이 빛나는 밤
(뉴욕 현대 미술관)

고흐의 작품 중 〈별이 빛나는 밤〉(1889)은 아를을 연상하기에 충분합니다. 그의 광기 넘치는 소용돌이 붓 터치와 불꽃같은 사이프러스 나무는 고요한 교회 첨탑과 대비되면서 폭풍 전야의 평온한 시골 마을을 보여 줍니다. 고흐의 심중을 대변하는 듯합니

다. 이 그림은 자살하기 직전 해에 아를에서 멀지 않은 '생 레미' 요양원에 머물던 어느 날 자신의 고향 마을을 상상하며 그린 그림인데, 동생에게 쓴 편지를 보면 사이프러스 나무를 그가 태어난 프로방스 지방의 상징으로 생각하였습니다. "별을 보면 나는 항상 꿈을 꾸게 된다. 왜 하늘의 반짝이는 것들은 프랑스 지도상의 도시처럼 가까이 갈 수 없는가? 우리가 기차를 타고 타라스콩이나 루앙에 갈 수 있듯이 우리의 죽음을 통해서만 저 별에 도달할 수 있겠지"라고 고향을 그리워하였습니다.

몇 해 전 천문학자가 고흐가 그림을 그린 장소의 하늘을 확인하니 그 시절의 하늘에서 유성이 흘렀다는 사실을 발견해 고흐의 그림이 정신적 문제로 그려진 것만은 아닌 것으로 확인되어 다시 한번 주목받았습니다. 그림의 아랫부분에는 마을의 집들이 모여 있고, 오른쪽에는 산들이 보입니다. 왼쪽의 타오르는 꽃처럼 큰 사이프러스 나무는 고흐가 평소 좋아하던 이집트의 오벨리스크를 상상하여 넣은 것입니다. 그림의 절정은 찬란한 밤하늘입니다. 강렬하고 생동감 넘치는 밤하늘은 거칠게 몰아치는 파도와 같고, 구름, 달, 별들이 살아 움직이며 원형의 별들은 소용돌이치는 듯합니다. 죽음이라는 관문을 통해서만 갈 수 있다는 별, 이 별을 보며 고흐는 상처받아 힘든 자신의 영혼을 위로하고 위안을 받으려 한 것이 아닐까요? 1970년 미국 가수 돈 맥클린은 자작곡 〈빈센트〉에서 이제 나는 당신이 나에게 무엇을 말하려고 했는지 알 수 있다고 했습니다. ✿

26. 조르주 쇠라

- 그림에 과학을 입히다

그랑자트섬의 일요일 오후
(시카고 미술관)

집념의 예술가들

쇠라의 화풍은 빛과 색을 중요시하고 일상생활에서 소재를 찾는다는 점에서 인상주의 화풍과 비슷하나 작업 방식에서는 확연히 달랐습니다. 사진가이기도 했던 쇠라는 색채에 대한 광학적 연구를 바탕으로 점으로 합성된 색상을 구현하는 방식으로 사물을 표현하려 했습니다. 이러한 시도는 현대 디지털 TV나 모니터에 적용되는 기술과 유사합니다. 유기화학자 슈브뢸(1786~1889)이 주장한 서로 다른 색채를 병치하고 어느 정도 떨어져서 보면 인간의 눈에는 두 색이 혼합되어 제3의 색으로 보인다는 소위 색의 조화와 대비의 법칙에 근거합니다.

그의 대표작 〈그랑자트섬의 일요일 오후〉는 우선 그림의 크기가 2×3m로 대형 그림입니다. 쇠라는 인상주의 화가와 다르게 현장을 철저히 관찰하고 스케치한 후 화실에서 캔버스에 그리는 방식을 택했습니다. 따라서 직관성보다는 질서와 체계를 가지도록 의도하였고 이를 위해 선과 색을 과학적으로 해석하려 하였습니다. 회화는 결국 빛을 어떻게 인지하고 표현하느냐의 문제로 보았습니다. 그리하여 광학이론과 색채 연구에 몰두하여 팔레트에서 물감을 섞는 것이 아니라 캔버스에 직접 점을 찍어 표현하고자 했습니다. 색색의 점들을 대조시켜 대상을 모사하면 결국 우리 눈에는 각 점들의 빛이 혼합된 색으로 감지된다는 시대를 앞서는 생각을 실행하였습니다. 색과 선, 면을 연속적인 것으로 표현하는 전통적인 아날로그 방식에서 각자 고유한 값의 조합 즉, 디지털 개념을 도입하고 시도한 원조 디지털리스트라고 할 수 있습니다. 그는 이 그림을 그리기 위해 무려 2년 동안 준비하면서 40여 개의 스케치와 20개의 소묘를 남기며 많은 준비를 거쳐 한 땀 한 땀 마치 십자수를 놓듯 거대한 캔버스를 점으로 채워 나갔습니다. 쇠라의 이러한 시도는 그 시대의 상식을 뛰어넘는 위대한 시도라 할 수 있습니다. 그랑자트섬은 센강 주변 지역으로 전원 휴양지였고 쇠라는 이 풍경을 담았는데 등

장인물이 모두 정장 차림입니다. 모두 48명의 등장인물, 강아지 3마리, 원숭이까지 등
장하는데 색상 표현에 집중하다 보니 원근감이나 생동감은 다소 떨어집니다.

그랑자트섬의 센강, 봄
(벨기에 왕립 미술관)

쇠라가 표현하고 싶은 것은 본래의 색이었고, 그 당시 광학카메라의 개발로 렌즈에
대한 관심이 높아져, 빛은 여러 색으로 분해되는 것을 알았습니다. 화가는 카메라와
같이 정확히 빛을 표현해야 한다고 생각한 쇠라는 사물 색을 분해하여 표현하려고 했
습니다. 쇠라의 색에 대한 독창적 해석과 이를 실현하려는 노력은 회화의 발전, 나아
가 현대 디지털 기술에도 기여했다고 평가됩니다. 그러나 당대 비평가나 수집가들로
부터는 외면당해, 쇠라가 사망한 후 그의 어머니가 이 그림을 프랑스 정부에 기증하려
했으나 거절당했습니다. 다행히 진가를 알아본 미국인 수집가가 1924년 시카고 아트
인스티튜트에 팔았고 그곳에서 가장 사랑받는 소장품이 되었습니다. 너무나 인기가

집념의 예술가들

많아 1924년 소장 이후 지금까지 한 번도 다른 곳에 대여하지 않았다고 합니다.

〈서커스〉는 쇠라의 마지막 작품이자 대표작입니다. 1891년 독립작가 전시회에서 소개되었는데 직선적인 요소는 많이 후퇴하고 대신 원과 나선과 타원 등 곡선적인 요소가 현저하게 나타나고 있습니다. 동시에 전보다 윤곽선도 뚜렷해진 것이 특색입니다. 도시인의 활기찬 일상을 다룬 작품으로 그 시대의 자연주의 문학의 주제와 상통합니다. 즉, 거창한 역사적인 사건보다는 일상의 삶을 상세하게 다루었습니다. 이 그림은 특히 세심하게 관찰해야 의미

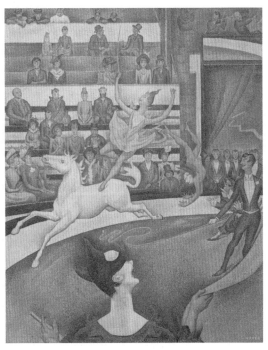

서커스
(오르세 미술관)

를 읽을 수 있습니다. 전면의 사람들은 등을 지고 있는데 광대는 연극 같은 자세로 무대를 걷고 있습니다. 조련사와 바이올린 소리에 맞추어 등장하는 인물들은 마치 무중력 상태로 등장하고, 관객들은 계급에 맞추어 앉아 있습니다. 조련사의 채찍과 단원들의 몸동작 등은 매우 자유롭습니다. 쇠라는 이 그림을 그리기 위해서 서커스 메드라노에 열심히 다녔는데, 지금까지의 정지된 이미지와는 상반된 동적인 것에 대한 동경을 엿볼 수 있습니다. 그것은 수평과 수직, 그리고 사선에 의한 밸런스를 유지한 균형감각을 추구했던 지금까지의 의도를 곡선적인 것으로 전환시키려는 의욕으로 해석됩니다. 그러나, 이 시도는 그의 죽음으로 인해 중단되어 버렸습니다. 이 작품이 출품된 앙데팡당전이 채 끝나기도 전에 안타깝게 31세의 젊은 나이에 독감이 악화되어 요절합니다. 🌑

27. 알폰스 무하

- 장식에 예술을 더하다

지스몬다

집념의 예술가들

알폰스 무하는 어릴 때부터 자연스럽게 그림을 그렸으며, 독실한 신자였던 어머니의 영향으로 유년기에는 성화를 주로 그렸습니다. 성가대로 뽑혀 브르노에서 고등교육을 받을 수 있었지만, 그림에 대한 열정으로 빈으로 가서 무대 배경을 그리는 등의 일을 하다 작업장에 불이 나 다니던 회사가 문을 닫자 모라비아로 귀향해 프리랜스로 장식예술과 초상화를 그렸습니다. 자기가 부탁한 벽화에 감명받은 카를 쿠헨 백작의 지원으로 뮌헨 미술원에서 정식으로 미술을 배웠습니다. 이후 그의 후원으로 프랑스 파리의 줄리앙 아카데미에 다니다 2년 후 보수적인 교육에 싫증을 느껴 콜라로시에 아카데미에 다녔습니다. 쿠헨 백작이 더 이상 지원을 해 주지 않겠다고 하여 잡지와 광고에 삽화를 그리며 생활을 하였습니다.

그는 1894년 크리스마스에 휴가를 떠난 친구의 부탁을 받아 인쇄소에서 교정 보는 일을 대신하고 있었습니다. 이 인쇄소는 당시 프랑스 최고의 연극 배우였던 사라 베르나르가 감독하고 출연한 연극 〈지스몬다〉 광고 포스터 제작을 맡았는데 연휴인 크리스마스까지 베르나르에게 승인을 받지 못했습니다. 인쇄소 운영자는 연극 개막일이 1월 4일이라 마음은 급한데 직원들이 다 휴가 중이었기 때문에 인쇄소에 있던 무하에게 광고 포스터를 그려 달라고 부탁했습니다. 무하는 석판화 일을 해 본 적이 없었지만 할 수 있다고 대답하고 극장으로 가서 리허설 중인 연극 무대를 보며 스케치한 후 인쇄소 운영자도 휴가를 떠난 사이 석판화를 만들어 12월 30일에 완성했습니다. 이 포스터는 당시 일반적으로 생각하던 크기가 아니라 사람을 실물 사이즈로 그린 대형 그림이었습니다. 1895년 1월 1일 이 포스터가 파리 광고탑에 붙자마자 엄청난 화제가 되었습니다. 삽화작가 제롬 두세는 잡지 『레뷰 일뤼스트레』에 "이 포스터는 하룻밤 사이에 파리의 모든 시민이 무하의 이름에 친숙해지게 만들었다"라고 하였습니다.

백일몽

이 일로 무하는 당대 최고의 스타 베르나르와 6년 계약을 맺었습니다. 〈지스몬다〉 상연 당시 사라 베르나르는 50대 초반이었으나 무하는 일부러 그녀의 신비함과 여성 스러움을 보여 주는 젊은 모습을 그렸다고 합니다. 베르나르는 〈지스몬다〉 포스터를 4,000장 추가 주문했으며, 의상과 무대 디자인까지 무하에게 일임했다고 합니다. 무하는 하루아침에 무명의 신예에서 파리에서 최고로 인기 있는 상업 화가가 되었습니다. 대중들에게 널리 알려진 무하 작품 상당수가 이 〈지스몬다〉 작업 직후부터 1900년 사이에 쏟아져 나왔습니다. 이후 각종 포스터와 〈사계〉 등의 작품을 제작했고, 조각가 로댕과 만난 이후로는 조각도 제작하였습니다. 이때 무하의 인기는 가히 폭발적이었습니다. 무하가 디자인한 무대 의상을 현실에서도 입고 싶어 하는 사람이 많아 당시 파리 패션에 큰 영향을 끼쳤습니다. 쏟아지는 장신구 디자인 주문에 지친 무하가

디자인 개념을 담은 책인 '공식 자료집'까지 출판할 정도였습니다. 본인은 모든 노하우를 알려 줄 테니 알아서 하라는 태도였지만 이를 통해 무하의 디자인이 더 알려지게 되어 더욱 요구가 쇄도했다고 합니다. 무하는 작업 속도가 굉장히 빠르고 의욕이 왕성했음에도 도저히 밀려드는 주문량을 따라갈 수가 없었습니다. 그의 스타일은 극도로 이상화된 여성과 그를 장식하는 상징적인 이미지와 사물로 구성되며, 소위 말하는 섬세하고 아름다운 느낌이 화풍의 시작이자 끝입니다. 또한 배경과 장식에 매우 공을 많이 들이는 화풍이기도 합니다. 그의 작품이 상업적 용도로 많이 사용되었기에 석판화가 많습니다. 이러한 특징은 초기의 연극 포스터부터 말기의 작품들까지 공통적으로 나타나며, 초기 아르누보에 지대한 영향을 주게 됩니다.

1906년 미국에 초대받아 1910년까지 체류하다 체코 공화국으로 돌아온 후에 그는 프라하에서 멀지 않은 즈비로그성의 크리스털로 된 큰 방 안에서 자신의 작품에 몰두하였습니다. 이후 18년 동안 20개의 기념비적인 웅장한 작품이 나왔습니다. 슬라브 민족 역사에 있어서 변혁의 단계를 묘사한 작품을 많이 제작하였습니다. 이 기간 동안 그는 현대적 스타일로 프라하에서 가장 유명한 건물들이었던 '임페리얼'과 자치의회 건물인 '유럽'의 인테리어 작업도 했습니다. 또한 성 비투스 대성당의 중심 유리창을 스케치했습니다. 성당 좌측면에 그가 제작한 스테인드글라스가 있습니다. 그의 독특한 화풍 덕에 보통 스테인드글라스와는 달라서 한눈에 알아볼 수 있습니다. 일반적인 스테인드글라스가 조각난 색유리를 조합해 하나의 그림으로 구성하는 반면, 무하는 유리에 직접 그림을 그린 후 가공하는 방식을 적용했습니다. 1928년 그는 〈슬라브 서사시〉를 완성하고 프라하에 이를 헌정했습니다. 아이러니하게도 이러한 무하의 감각적인 화풍 때문에 그의 말년에는 지나치게 민족적인 예술이라며 미술계에서 무시당하여 모더니즘 이후에는 아예 그 존재가 잊히기도 했습니다. 그러나 현대에는 추상, 행위예술 등 난해한 현대 미술과 달리 일반인에게 인기가 높고, 특히 기호화된 자연물과 인물의 형태는 디자이너와 일러스트레이터에게 많은 영감을 주고 있습니다. 🏵

28. 구스타프 클림트

- 빈을 황금으로 입히다

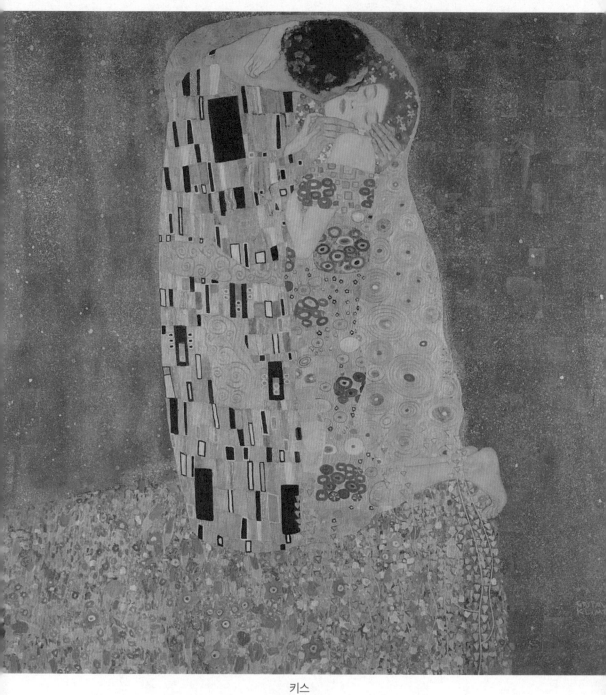

키스
(벨베데레 궁전)

집념의 예술가들

비엔나를 방문하면 도시의 진열장에는 온통 클림트의 작품과 관련된 기념품이 가득하게 진열되어 있습니다. 클림트는 19세기 말에서 20세기 초 오스트리아 빈(비엔나)에서 활동한 화가이자 아르누보의 대표적인 작가입니다. 금세공업자인 아버지의 영향과 가난한 집안 사정으로 빈 응용예술학교에 입학하여 우수한 성적으로 졸업하였습니다. 미술이 격동하던 19세기 말에 장식 화가로 교육받았으나 곧 건축장식 회화에서 탈피하여 독자적인 영역을 구축하게 됩니다. 젊은 시절에는 사실적인 회화에도 능하였으나 점점 더 평면적이지만 장식적이고 구성적인 방향으로 나아갔으며, 화풍뿐만 아니라 여러 문제작들에서 특유의 반항적, 회의적 주제 의식을 보여 줘 큰 비난과 명성을 동시에 얻었습니다. 자신만의 독창적 화풍으로 확고한 위상을 구축했지만, 그 이전 전통과도 다르면서 훗날 미술 사조와도 다른, 고립된 섬과 같은 위치에 있는 작가입니다.

그는 19세기 말에 영국, 프랑스 등에서 벌어진 인상파와 같은 진보된 아방가르드 미술 운동들을 접하게 되면서, 상대적으로 낙후된 오스트리아의 미술 경향과 미술 협회의 보수성에 반발하게 됩니다. 이후 반아카데미즘 운동을 하면서 1897년 빈 분리파(제체시온, Secession)를 결성하고 아르누보 미술의 거장으로 이름을 떨쳤습니다.

이후 클림트는 동료인 마치와 함께 빈 대학교 대강당의 천장 패널화를 의뢰받게 되는데, 그가 의뢰받은 부분은 대학의 주요 학문인 '철학', '의학', '법학'을 상징하는 그림들이었습니다. 클림트가 그린 3점의 회화는 역시나 화풍이 기존 건축물의 패널화와 달랐지만, 특히 그 그림이 담고 있는 주제 때문에 관계자들을 격분시켰습니다. 마치 인간이 우주 이치를 알기에는 너무나 미약한 존재이며(철학), 인간은 삶에서 죽음을 피할 수 없고(의학), 정의보다는 고통과 무질서가 더 가까이 있는 것처럼(법학) 해석되는 그림들이었기 때문이었습니다. 이에 대해 일각에서는 클림트의 학력을 문제 삼으

며 그에게 너무 벅찬 주제라 비난하였고 특히 빈 대학교 교수진 87명은 클림트가 그린 〈철학〉을 반대하는 성명을 내기도 했지만, 교육부 장관 하르텔 박사와 같이 클림트를 지지한 사람도 있었습니다. 빈의 지식인들 사이에서도 큰 논란의 대상이 되었던 〈철학〉은 결국 훗날 제4회 파리 만국박람회에서 금상을 수상하며 클림트 예술의 가치를 입증하게 됩니다.

그러나 패널화는 끝내 대강당에 걸리지 못했고, 클림트는 이 그림들을 새로 교정하라는 제의를 단호하게 거절하였습니다. 그리고 국가로부터 받았던 제작비는 전액 되돌려 주고 자기가 소유하였습니다. 하지만 훗날 나치에 의해 퇴폐 미술이라 낙인찍혀 압류당했으며, 전쟁 중 소실되고 흑백 사진으로만 남아 있습니다. 이 사건 이후 클림트는 더 이상 공공 작품을 의뢰받지 않았으며, 기하학적이고 지적인 추상 양식으로 변모해 갔습니다. 그리고 이탈리아 라벤나의 모자이크와 장식적인 패턴, 금을 사용하여 눈에 띄는 독창적인 양식을 발전시켜, 〈키스〉, 〈다나에〉 등 대작을 잇따라 탄생시켰습니다. 그는 뇌경색에 스페인 독감이 겹쳐 55세를 일기로 세상을 떠났습니다.

클림트의 〈키스〉는 그의 창작이 절정에 이르렀을 때 나온 작품입니다. 작품 속에서 연인은 꽃밭에 파묻혀 있는 모습으로 묘사됩니다. 남자는 여자에게 몸을 숙이고 있고 여자는 남자에게 꼭 매달려 입맞춤을 기다리고 있습니다. 장식을 보면, 남자는 정사각형과 직사각형이 많은 반면 여자는 부드러운 곡선과 꽃무늬 패턴이 주를 이룹니다. 연인을 감싸고 있는 금빛 후광은 여자의 맨발에서 끝나며, 여자의 살짝 꺾인 발가락이 꽃으로 뒤덮인 초원을 파고들고 있습니다. 그러나 마치 비잔틴 모자이크 양식을 연상시키는 금빛 배경을 연인은 떨쳐내려는 듯이 보이기도 합니다.

키스하는 두 남녀가 누구인가에 대한 질문은 끊임없이 제기되지만, 클림트와 에밀리 플뢰게일 것으로 추측되고 있습니다. 이러한 이야기와는 별개로 이 그림은 연인의 농염하며 육체적인 사랑, 우주와 개인의 일치에 대한 알레고리로 평가받고 있습니다. 클림트가 그린 그림 속 여성들의 나체, 유혹적인 눈빛 등으로 인해 클림트와 여성들을 둘러싼 염문은 끊임이 없었습니다. 그러나 실제로 클림트의 생활과 그림 속 여성에 관

집념의 예술가들

한 이야기에 대해 밝혀진 바는 많지 않습니다. 클림트는 죽을 때까지 어머니, 누이들과 함께 생활했고 규칙적인 생활을 했으며, 사생활 보호를 원칙으로 여겼기 때문입니다. 그럼에도 불구하고 동생 에른스트의 처제인 에밀리 플뢰게는 클림트의 연인으로 자주 언급되고 있습니다. 클림트는 공식적으로 그녀에 대해 언급한 적은 없지만, 여름 휴가를 함께 보내거나 '미디'라고 부르며 400여 통의 편지를 보내는 등 친밀한 사이임을 숨기지 않았습니다. 뇌졸중이 클림트를 덮쳤을 때도 클림트는 제일 먼저 에밀리를 불러 유작을 정리하게 하였습니다.

그는 자신을 잘 드러내지 않고 싶어 하였으며 그림에 대한 설명에도 인색하여 〈키스〉 그림에 대한 해석에는 매우 다양한 견해가 있습니다.

첫 번째 의견은 흡혈기의 습격을 묘사한 것이란 해석입니다. 19세기 말 프랑스 소설 「드라큘라」 이후 널리 회자된 세기말적 공포를 표현한 것이란 주장입니다. 비슷한 시기에 뭉크의 그림 〈키스〉와 〈흡혈귀〉, 제자 코코슈카가 클림트 작품을 재해석한 〈살인자, 여인의 희망〉이라는 작품을 보건대 클림트의 〈키스〉는 단순히 남녀 간의 아름다운 키스라기보다 드라큘라의 습격이 아닐까라고 해석합니다. 여자의 손은 남자의 목 근처에서 주먹을 쥐고 있고, 여자는 긴장하여 고개를 돌려 입술을 허락하지 않으려 하는 모습, 남자가 어두운 얼굴로 볼을 빨아들이는 모습 등은 드라큘라의 습격 정도로 해석할 수 있지 않을까요? 흡혈귀를 통해 인간의 사랑이란 감정을 표현하고자 했다는 견해도 있습니다.

이 그림을 의학적 관점에서 본 또 다른 해석도 있습니다. 화려한 황금 옷을 입은 두 남녀가 애틋하게 포옹하며 사랑을 나누고 있습니다. 남자의 얼굴은 보이지 않지만 입맞춤을 받는 여인은 황홀감에 눈을 감았습니다. 따라서 생명이 만들어지는 순간을 화려한 문양으로 담았다고 해석하기도 합니다. 작가가 활동하던 시기에 밝혀낸 세포, 특히 수정란의 발생 과정의 신비가 상징적으로 표현돼 있다는 내용입니다. 남자의 옷에는 흑백으로 강인한 느낌을 주는 직사각형이 표현돼 있는데, 고해상도 현미경으로 관찰했더니 그 주변에 정자의 목을 도식화한 문양들이 그려져 있다고 합니다. 여자의 옷

에는 달걀처럼 둥글게 표현된 난자가 다수 그려져 있고, 그 사이에는 난자를 향해 헤엄쳐 가는 듯한 수많은 정자들이 그려져 있다고 해석하였습니다. 여기에 난자와 정자가 만나 수정되는 순간을 표현한 듯한 문양도 있습니다. 수정란에서 오렌지색으로 그려진 띠 부분이 난자막이라고 설명합니다. 또한 수정란이 세포분화하는 과정이 그려져 있다고 해석합니다.

베토벤은 서독의 수도였던 본에서 태어났지만, 평생 음악 활동을 하고 1827년 마지막 숨을 거둔 곳도 빈이었습니다. 그리고 세월이 흘러 세기말이 되었습니다. 거대한 오스트리아-헝가리 제국은 몰락해 가고 있었고, 그 제국을 다스리던 합스부르크 가문은 시민계급과 자유주의자들의 거센 압력에 휘청거렸습니다. 그때 한 무리의 예술가들이 나타나 스스로 과거와 분명한 단절을 선언하고 나섰습니다. 그들은 스스로를 '빈 분리파'라 명명하였습니다. '빈 미술 아카데미'로 대표되는 권위적인 아카데미즘이나 '빈 예술가협회' 등 관료적 성향의 단체가 주도하는 전시회로부터 분리, 그리고 기성체제의 위선과 권위에 대한 반대를 외쳤습니다.

이 모임은 오토 바그너와 요제프 마리아 올브리히 같은 유명 건축가와 디자이너, 공예가 콜로만 모저, 구스타프 클림트와 오스카 코코슈카 같은 화가들이 주축이 되었습니다. 1897년 이들은 구스타프 클림트를 초대 회장으로 추대하고 본격적인 활동에 나섰습니다. 대표작 〈키스〉를 비롯해 금박 장식과 에로틱한 분위기로 크게 명성을 떨치던 클림트와 이들은 보수주의 성향의 예술 작품을 전시하던 '퀸스틀러 하우스' 대신 빈 분리파만의 새로운 전시관을 건설하였습니다. 건축가 요제프 마리아 올브리히가 설계한 '제체시온'이란 건물이 바로 그것입니다. 제체시온은 '분리하다'라는 뜻을 가진 독

제체시온

집념의 예술가들

일어로, 말 그대로 과거와 확실한 분리와 단절을 의미하였습니다. 그들은 후원자들의 돈이 아닌 자신들의 힘으로 신전을 만들고, 전시회도 열었습니다. 전시관 입구에는 "시대에는 그 시대의 예술을, 예술에는 예술의 자유를"이라는 표어를 내걸었습니다.

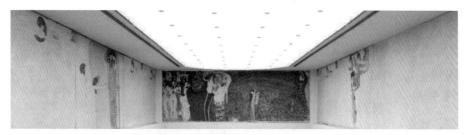

제체시온 지하의 베토벤 프리즈 전경

분리파 예술가들은 제체시온 전시관에 자신들의 철학과 가치를 공유하는 한 명의 위대한 음악가를 기리는 작품을 전시하기로 하였습니다. 그리하여 1902년, 제14회 분리파 전시회에 초대된 작품은 독일 조각가 클링거가 만든 베토벤 상이었습니다. 다양한 대리석을 조합해 만든 이 조각품은 지하의 전시실 한가운데 설치되어 있었습니다. 그리고 이를 기념하기 위해 베토벤 상이 있는 장소의 앞 공간에 또 다른 예술 작품을 의뢰하였으니 그것이 클림트가 만든 대형 벽화 〈베토벤 프리즈〉입니다. 세 개의 벽을 휘돌아 가면서 그려진, 길이 34미터에 이르는 벽화는 지금은 베토벤 상보다 더 유명하고 분리파의 상징처럼 여겨집니다.

"환희여, 아름다운 신의 빛이여. 오, 세상에 입맞춤을 해 주리라."

독일 시인 실러의 가사에 맞춰 베토벤이 작곡한 교향곡 제9번 〈합창〉 가운데 제4악장 〈환희의 송가〉의 한 부분입니다. 〈베토벤 프리즈〉는 교향곡 〈합창〉에 대한 바그너의 해석을 클림트가 구성한 것으로 제체시온 지하방에 들어가면 3면에 〈베토벤 프리즈〉가 그려져 있습니다. 베토벤을 기념하기 위하여 베토벤 교향곡 9번 〈합창〉 4악장을 표현했다고 합니다. 모두 다섯 개의 부분으로 이루어져 있는데, 첫 번째는 행복을 향한 동경으로 그림의 윗부분에 오른쪽으로 흐르듯 날아가는 여인들과 오른쪽에 금빛

옷을 입은 여인과 하프가 그려져 있습니다. 여인이 들고 있는 책 같은 것이 시를 상징한다고 합니다. 하프를 그려서 시와 더불어 음악을 두어 예술을 상징하여 행복을 표현하였다고 합니다. 시와 음악이

베토벤 프리즈의 부분화 1

행복을 대변하는 상징물이 된 것입니다. 위에 오른쪽으로 흐르는 듯 그려진 여인들은 동경을 표현하고 있습니다.

두 번째는 약한 자의 고난으로 약한 인간들이 힘을 상징하는 갑옷을 입은 기사에게 구원을 요청하고 있습니다. 기사는 무장으로 강화된 힘을 상징합니다. 뒤의 승리의 화관을 든 여인은 야망을 상징합니다. 그리고 두 손을 모으고 고개를 숙인 여인은 연민을 상징합니다.

베토벤 프리즈의 부분화 2

세 번째는 적대적인 힘으로 세 여인과 귀신처럼 머리를 풀어 헤친 여자가 있는 왼쪽 부분은 세 명의 끔찍한 여인, 질병, 광기와 죽음을 상징합니다. 오른쪽의 고릴라를 닮은 괴물은 튀포에우스 (Typhoeus)로 그리스 신화에 나오는 백개의 뱀 머리를 가진 괴물입니다. 고릴

베토벤 프리즈의 부분화 3

라 옆의 세 여인이 있는 부분은 음란함, 쾌락, 재물의 사치를 상징합니다. 그리고 오른쪽에 혼자 떨어진 여인은 신경을 갉아먹는 슬픔을 표현합니다. 적대적인 힘에 따르는 고통입니다.

집념의 예술가들

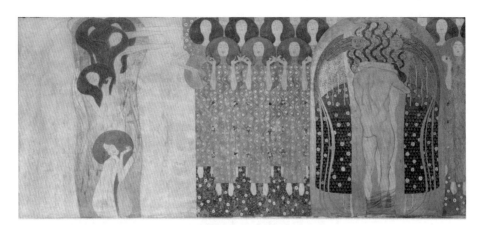

베토벤 프리즈의 부분화 4

 네 번째는 환희의 송가로 왼쪽의 금빛 물결을 따라 줄지어 선 여인들은 예술을 상징합니다. 그 오른쪽에 여인들이 환희의 송가를 부르고 있습니다. 그리고 마지막 다섯 번째는 아주 화려하게 장식한 포옹으로 끝나는데 이것은 온 세상을 향한 키스라고 합니다. 🌸

29. 카미유 클로델

- 재능도 사랑도 강탈당한 여인

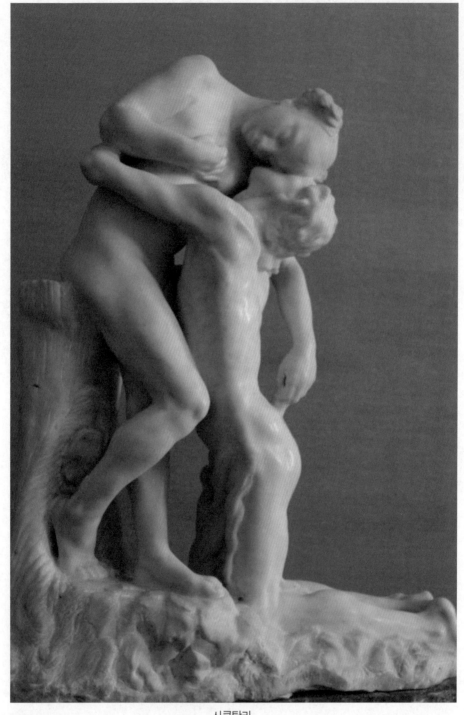

사쿤탈라
(로댕 미술관)

집념의 예술가들

카미유 클로델(1864~1943)은 등기소 소장이었던 루이 프로스페르 클로델과 의사의 딸이자 마을 주임 사제의 조카였던 루이즈 아타나이즈 세실 클로델 부부 슬하 1남 2녀 중 장녀로 태어났습니다. 카미유의 어린 시절은 그다지 행복한 편은 아니었습니다. 카미유의 부모는 19살 차이가 났으며 첫 아들이 생후 2주 만에 죽는 바람에 슬픔에 빠졌습니다. 카미유의 부모는 첫 아들을 기리는 의미에서 그녀에게 카미유라는 양성적인 이름을 지어 주었습니다. 아버지는 딸의 재능을 알아보고 조각가 알프레드 부셰에게 조각 기초수업을 받게 해 주었습니다. 프랑스 국립미술학교(에콜 데 보자르) 입학이 거부당해 사립학교 콜라로시 아카데미에서 수학하였습니다. 1883년 부셰가 공모전에 당선되어 로마로 떠나게 되자 당대의 유명한 조각가이자 친구였던 오귀스트 로댕에게 자신의 제자들을 위탁했습니다. 부셰는 로댕에게 특히 카미유의 지도를 부탁했는데 이때 비로소 로댕과 카미유의 만남이 시작되었습니다. 그 당시 카미유의 나이는 19세, 로댕의 나이는 43세였습니다. 이미 20년간 동거하고 자신의 아들을 낳은 여자 로즈 뵈레가 있었던 로댕은 당시 19살이었던 카미유와 사랑에 빠지고 맙니다. 이때 로댕의 도움 없이 동생 루이즈를 모델로 〈16세의 내 동생〉을 완성했는데 로댕은 이 작품을 극찬했습니다. 훗날 카미유는 동생 폴을 모델로 〈37세의 폴 클로델〉과 〈42세의 폴 클로델 흉상〉을 제작하기도 했습니다. 또 카미유를 짝사랑하던 모델 지강티를 조각한 〈지강티의 흉상〉을 1885년에 제작했는데 이 작품의 생명력은 말할 것도 없이 마치 살아 있는 듯해 로댕은 카미유의 재능에 다시 놀라게 됩니다. 1885년 카미유는 가족과 상의 없이 로댕의 권유로 로댕의 작업실에서 제자 겸 모델로 활동하기 시작했습니다. 시간이 지날수록 로댕과 카미유는 늘 함께 있으면서 애정을 키워 나갔습니다. 24살의 나이 차에도 불구하고 둘의 사랑은 더욱 커져 갔습니다.

로댕은 언제나 자신이 참석하는 모든 사교계에 카미유를 동반하고 다니며 카미유가

대단한 조각가임을 알렸습니다. 하지만 카미유가 작업실에 나오기 시작하자 여자 모델들의 불만이 터져 나왔습니다. 왜 같은 여자 앞에서 옷을 벗으라는 것이냐는 등 빈정거리기 일쑤였으며 작업실 분위기는 더욱 냉랭해졌습니다. 1887년 카미유는 로댕의 작업실에서 정식으로 로댕의 조수로 일하면서 로댕의 작품인 〈칼레의 시민〉, 〈지옥의 문〉, 〈입맞춤〉 등의 제작에 공동으로 참여했습니다. 둘은 사랑을 위해 광란의 뇌부르그로 불리는 집과 투렌느 이즐레트 성을 빌렸고 이 공간에서 자유롭게 사랑을 키워 나갔습니다. 이때 로댕은 카미유를 '공주님'이라 칭하며 거리낌 없이 사랑을 표출했습니다. 이 시기에 카미유는 〈뇌부르그의 광란〉, 〈이교도의 농지〉, 〈사쿤탈라〉 등의 작품을 조각했고 세인들의 주목을 받게 되었습니다. 1888년 카미유는 살롱에서 최고상을 수상하면서 작가로서 정식 인정을 받게 됨과 동시에 세인들의 질시의 대상이 되었습니다. 이후부터 카미유의 작업 스타일이 보다 독창적이고 다양해지기 시작했습니다. 1889년 이후부터 카미유의 작가로서의 활약이 서서히 커지자 로댕은 카미유를 견제하기 시작했고, 카미유와 로댕 사이에는 스승과 제자 사이의 갈등이 심화되었습니다. 따라서 카미유는 서서히 로댕과 거리를 두고 싶어 했습니다. 하지만 로댕이 그녀와 함께하기 위해 맨션을 구입하는 등 그녀의 의견을 무시하자 분노하여 이를 작업에 표현했고 로댕은 그녀를 피하여 프랑스 뫼동에 정착했습니다.

1892년 카미유는 로댕과 헤어져 로댕의 작업실을 나왔습니다. 카미유는 실제 작품 제작은 제자들에게 맡기고 자신은 끊임없이 사교 모임을 하던 로댕을 이해할 수 없었습니다. 하지만 로댕과의 결별은 카미유가 예술가로서 성공하는 데 필요한 조력자를 한 번에 잃어버리는 결과가 되었습니다. 로댕은 카미유가 자신의 작업실을 떠나자 유감의 뜻을 밝혔습니다. 로댕과 헤어진 카미유는 음악가 클로드 드뷔시와 친분을 쌓으며 새로운 연인 관계로 발전할 여지가 보였지만 결국 카미유의 거부로 헤어졌습니다. 다만 그가 카미유의 작품 중 〈왈츠〉의 모델이라는 소문이 있는데 드뷔시에게 선물로 주었고 드뷔시는 평생 간직했다고 합니다. 1894년 로댕의 부탁으로 벨기에 예술가협회의 전시회에 초대되어 작품 전시를 했는데 이때까지도 로댕과는 계속 서신을 교환했습니다. 살롱에 〈로댕의 흉상〉을 출품하여 세인들의 주목을 받았는데 로댕도 감탄을

성숙의 시대
(로댕 미술관)

금치 못했다고 합니다. 1899년 살롱에
자신의 역작인 대리석 작품을 출품하였
으나, 전시회 중 작품을 도난당했습니
다. 작품을 훔친 범인이 로댕이라고 생
각했던 카미유는 로댕을 비난함과 동시
에 영원히 로댕과 멀어졌습니다. 1900
년 〈애원하는 여인〉을 제작하고 1905년
알고 지내던 작품 중개상 외젠 블로의

애원하는 여인
(로댕 미술관)

주선으로 블로의 화랑에서 단독 작품전 개최를 제안받았습니다.

　당시 카미유의 생활은 매우 빈곤했는데 로댕의 모델로 있을 때 로댕을 사랑한 나머
지 돈을 한 푼도 받지 않았고 로댕으로부터 독립한 후에는 일이 잘 풀리지 않았기 때
문입니다. 거기다 겨울에 연료가 끊겨 덜덜 떨다가 싸구려 와인을 연달아 흡입했고 결
국 알코올 의존증 증세까지 오게 되었습니다. 이미 카미유는 이때 정신병자로 판명 난

상태였습니다. 6개월 후 블로의 화랑에서 작품 13점을 전시했으나, 이날 술에 취하고 초췌한 모습으로 나타났고 블로는 단 한 점도 팔지 못했습니다. 한번 로댕의 연인으로 인식된 카미유를 독자적인 예술가로 보는 사람은 많지 않았고, 이로 인해 카미유는 정신적인 충격을 받게 되었습니다. 1906년 카미유는 자신의 작품을 보이는 족족 부숴 버렸고 우울증과 정신착란 증상이 나타나기 시작했습니다. 1909년 동생 폴이 청나라 텐진에서 영사로 근무한 후 프랑스로 귀환하여 카미유를 만난 뒤 누나의 비참한 생활상을 청에 거주하고 있는 가족들에게 알렸습니다. 딸의 비참한 소식을 접한 아버지는 매우 충격을 받았고 이후 아버지와 폴의 도움으로 카미유는 간신히 연명했습니다. 1913년 자신을 가장 잘 이해해 주고 절대적으로 지원을 해 주던 아버지가 세상을 떠나자 카미유의 증세는 더욱 심해졌습니다. 이후 에브라르 요양소에 입원하게 됩니다. 이곳은 말이 요양소이지 원래는 정신병원이었습니다. 이후 약 30년간 바깥출입을 금지당하는 등 유폐에 가까운 생활을 하다 1943년 몽드베르그 수용소에서 향년 79세로 사망했습니다. 그녀는 무연고자라는 이유로 공동 매장되어 묘소가 존재하지 않습니다. 카미유의 이야기는 오랫동안 묻혀 있다 동생 폴의 손녀이자 전기작가인 렌마리 파리가 자신의 고모할머니였던 카미유의 이야기를『카미유 클로델의 전기』라는 책으로 발매하여 다시 세상에 알려지게 되고 영화화되기도 하였습니다. 🌸

집념의 예술가들

30. 마르셀 뒤샹

- 현대 미술을 열다

계단을 내려오는 누드 II
(필라델피아 미술관)

집념의 예술가들

뒤샹(1887~1968)은 사업으로 성공한 할아버지의 예술 활동을 지켜보면서 성장하였습니다. 그 역시 매우 똑똑하여 초등학교 4학년 때 수학 경시대회에서 2등, 고등학교 2학년 때는 1등을 하는 수재였습니다. 예술가 환경에서 성장한 그는 1904년 형이 있는 파리로 갑니다. 형 가스통은 법대를 그만두고 풍자만화가로 활동하고 있었습니다. 그도 20살부터 3년간 같이 활동하며 이때 현실을 자기만의 시각으로 보며 비판력을 기르게 됩니다. 그는 화가의 꿈을 가지고 있었으나 전문적인 회화교육을 받지 못해 고민에 빠집니다. 그러나 앙리 마티스의 그림을 보고 '나도 화가가 될 수 있겠다'고 생각합니다. 오랜 기간의 수련보다 사고력이 더 효율적일 수 있다는 생각을 가집니다. 이때 이미 파리 화단은 입체주의 열풍이 불고 있었으나, 브라크와 피카소가 선점한 방식을 따라 하는 것은 이미 한발 늦은 것이었습니다. 1884년 이래 보수적이고 아카데믹한 살롱전에 대항하여 젊은 예술가들이 독자적으로 개최하는 앙데팡당전(Salon des Independants)에 참가합니다. 입체주의에 움직임을 추가하는 '움직이는 입체주의'를 제안하여 〈계단을 내려오는 누드 II〉를 출품합니다. 그런데 예상치 못한 사건이 일어납니다. 주최 측으로부터 전시에서 제외되었다는 사실을 통보받은 것입니다. 기존 입체주의 작가들이 동의하지 않는다는 이유였습니다. 자신들의 입체주의와 다르다는 것이지요. 기존 입체주의는 '정지해 있는 대상'을 분석하여 화면을 구성하는 것인데, 그의 그림은 시간의 흐름과 함께 움직임을 담아내려 하니 동의하지 않았던 것이었습니다. 주최 측은 '내려오는'이라는 단어를 빼면 전시를 허락하겠다고 제안합니다. 무심사제도를 고수해 온 전시회에 검열까지 하니 뒤샹은 이를 거부하고 출품을 철회합니다. 뒤샹은 예술가들이 스스로 진보적, 개방적이라 표방하였지만, 그들 자신도 보수적, 폐쇄적이란 현실에 매우 실망합니다. 새로운 예술을 개척한다는 사람들이 새로운 시도를 막는 모순을 받아들이기 어려웠습니다. 그래서 이 사건 이후 뿌리부터 바꾸려는 예

술 혁명이 시작됩니다. 겉으로는 자유로운 척, 창의적인 척하지만 기득권을 버리지 않는 미술계를 조롱하겠다는 생각을 가집니다. 작품을 팔아 생계를 유지하는 예술가는 결국 '팔릴 수 있는 작품'을 생산해야 하고 이것이 창의적 작업을 방해한다고 본 뒤샹은 도서관 사서로 생계를 꾸립니다. 그러고는 미술이론에 몰두합니다. 수많은 미술 관련 서적을 읽고 분석하여 이를 통해 '안티 미술'을 위한 '미술 개념'을 창조합니다. 그러던 중 1912년 11월 친구들과 함께 항공기 전시회에서 커다란 항공기 엔진과 프로펠러를 본 뒤 친구 브랑쿠시(현대 추상 조각의 창시자)에게 이렇게 말합니다.

"이제 회화는 끝났어. 누가 이 프로펠러보다 더 잘 만들 수 있을까?"

그는 자신의 손기술을 바탕으로 한 회화나 조각 작품을 만든다는 것도 역시 고정관념으로 생각하고 사고력의 예술을 생각합니다. 수천 년의 미술사에서 양식 변화의 근본 원인은 결국 '생각의 변화'라고 본 것입니다. 그는 생각하는 미술, 즉 개념미술을 탄생시킵니다. 기존 미술에 대한 거부를 표하며 '조롱'의 방식으로 도전합니다. 몇 년 전 풍자만화 경력과 일맥상통합니다. 우리는 미술 작품을 감상하면서 신화, 역사, 종교, 우리의 경험 등과 연결하여 그 의미가 무엇인지 알기 위해 노력합니다. 그러나 '작품에 꼭 의미가 있어야 하는가?'라고 반문하며 '예술가만이 유일하게 창조 행위를 완성시키는 것은 아닙니다. 작품을 외부 세계와 연결시켜 주는 것은 관객이기 때문입니다. 관객은 작품의 심오한 특성을 해석함으로써 창조적 과정에 공헌합니다'라고 주장합니다. 그는 관객이 관찰자이면서 창조자이고, 작품의 의미는 관객 스스로 자유롭게 해석하고 느끼기를 원하였습니다. 둥근 의자 위 자전거 바퀴, 건조대, 빗, 모자걸이 등을 활용한 작품을 〈레디메이드〉(1915)라고 명명합니다. 대량 생산된 공산품을 작품 재료로 사용한다는 의미입니다.

뒤샹은 1차 세계대전을 피해 뉴욕으로 갑니다. 그의 그림 〈계단을 내려오는 누드 Ⅱ〉가 1913년 뉴욕 현대미술전(아모리 쇼)에서 크게 주목받아 뉴욕에서 유명 인사가 되었기 때문입니다. 역시 신세계 사람들은 새로운 예술을 이해하는 것일까요? 그러나

거기까지였습니다. 그의 레디메이드 미술에 대한 반응은 시큰둥했습니다. 1917년 1월 뒤샹은 독립미술가협회의 디렉터로 임명되자 『눈먼 사람』이라는 잡지를 창간합니다. 그러고는 시중에 파는 소변기를 뒤집어 〈샘(Fountain)〉이라는 제목을 붙이고 '리처드 머트'라는 무명작가의 이름으로 출품합니다. 소변기에서 물이 계속 나온다는 생각에서 샘이라 작명했으니 발상의 전환이 아닐까요? 이 전시회는 6달러만 내면 자유롭게 전시할 수 있었습니다. 전시회 개막일 협회장은 〈샘〉이 예술품이 아니라고 칸막이 뒤에 두게 하였습니다. 그러자 뒤샹은 항의의 뜻으로 디렉터를 사퇴합니다. 1917년 5월 『눈먼 사람』 2호에 익명의 사설이 실립니다.

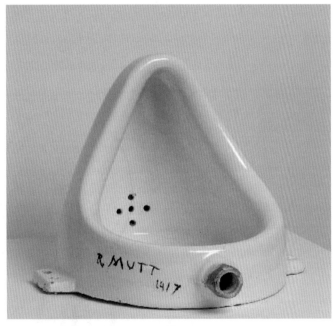

샘
(파리 국립 현대 미술관)

"그들은 6달러만 내면 어떤 예술가도 전시할 수 있다고 하고는 어떤 논의도 없이 이 작품은 사라졌다. 그 이유는 음란하고 천박하며, 표절이고 위생용품이라는 이유였다. 〈샘〉은 욕조가 음란하지 않듯 음란하지 않으며, 그리고 배관공의 진열대에서 매일 보는 생활용품이다. 이것을 직접 만들었는지는 중요하지

않다. 새로운 관점, 새로운 개념이 중요하다. 지금껏 미국이 만든 유일한 예술 작품은 위생용품과 다리이다."

그의 묘수는 크게 반향을 일으키고 레디메이드 개념을 뉴욕 미술계가 받아들이게 되었습니다.

1923년 뒤샹은 갑자기 체스에 열중합니다. 국제 체스연맹 대표가 되고 체스 관련 책까지 출간하고, 1933년 '체스의 거장' 칭호까지 받습니다. 체스계에서도 원하는 바를 이룬 그는 1933년 다시 미술계에 복귀합니다. '안티 미술'을 추구하는 그는 평생 미술을 해야 한다는 고정관념조차 깬 것입니다. 결국 그는 인생 자체를 예술 작품으로 만들었습니다. 🌐

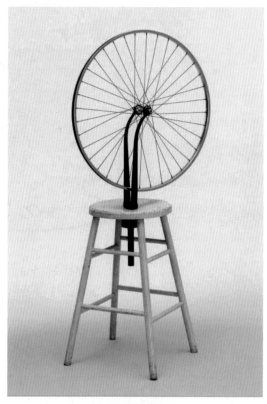

자전거 바퀴
(뉴욕 현대 미술관)

31. 르네 마그리트

- 현대 미술에 초현실주의를 입히다

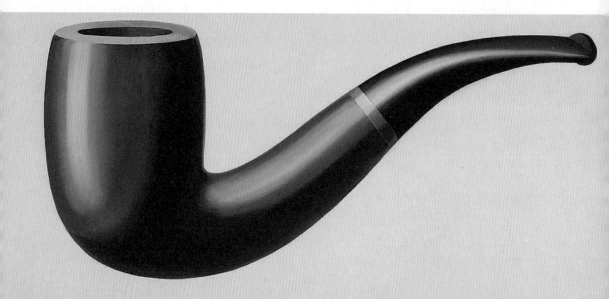

이미지의 배반
(LA카운티 미술관)

집념의 예술가들

마그리트는 초현실적인 작품을 많이 남긴 벨기에의 화가입니다. 대표작으로 "이것은 파이프가 아니다"로 유명한 〈이미지의 배반〉이 꼽히며, 이 외에도 〈골콘다(겨울비)〉, 〈중산모를 쓴 남자〉, 〈이것은 사과가 아니다〉 등이 널리 알려져 있습니다. 벨기에에서 태어나 브뤼셀에서 미술 공부를 시작했고, 1920년 중반까지 미래주의와 입체주의 성향의 작품을 그렸습니다. 그러나 그 이후 조르조 데 키리코의 영향을 받아 초현실주의적인 작품을 제작하기 시작하였습니다. 그는 초현실주의적이지만 자신만의 개성이 두드러지는 작품들을 제작했습니다. 주로 우리의 주변에 있는 대상들을 매우 사실적으로 묘사하고 그것과는 전혀 다른 요소들을 작품 안에 배치하는 방식인 데페이즈망(dépaysement) 기법을 사용하였습니다. 광고 회사를 다니다 우연히 이탈리아의 화가 키리코의 작품집을 보고 영향을 받아 화가가 되었다고 합니다. 처음에는 키리코풍의 괴상한 물체나 인간끼리의 만남 같은 풍경을 그리다가 1936년부터 고립된 물체 자체의 불가사의한 힘을 끄집어내는 듯한 독특한 세계를 조밀하게 그리기 시작했고 말과 이미지를 애매한 관계로 둠으로 양자의 괴리를 드러내 보이는 기법을 사용하였습니다.

대표작 〈이미지의 배반〉은 그의 세계를 이해하는 열쇠를 제공해 주는 작품입니다. 이 작품에는 흔한 파이프가 그려져 있지만 그 아래에는 "Ceci n'est pas une pipe(이것은 파이프가 아니다)"라고 쓰여 있습니다. 관습에 따라 파이프를 재현한 그림 속의 파이프는 파이프가 맞지만, 마그리트는 관습적 사고방식을 깨기 위해 의도적으로 그림과 문장을 모순적으로 표현하였습니다. 분명 파이프를 그려 놓았지만 곰곰이 생각해 보면 캔버스에 그려진 것은 파이프 모양을 한 그림이고 실제와 닮게 그려졌을 뿐입니다. 미술가가 대상을 매우 사실적으로 묘사한다 하더라도 그것은 그 대상의 재현일 뿐이지, 그 대상 자체일 수는 없다고 역설하였습니다.

골콘다(겨울비)
(메닐 컬렉션)

마그리트의 작품들은 현대 미술에서 팝아트와 그래픽 디자인에 큰 영향을 주었고,
대중매체의 많은 영역에서 영감의 원천이 되고 있습니다. 영화 〈매트릭스〉는 〈골콘다
(겨울비)〉라는 작품에서 영감을 받았고, 애니메이션 영화 〈하울의 움직이는 성〉은 〈피
레네의 성〉과 〈올마이어의 성〉에서 모티브를 얻었습니다.

유럽의 전형적인 붉은 기와지붕의 공동주택을 배경으로 중절모를 쓴 신사들이 하늘
에 떠 있습니다. 얼핏 보면 비슷하게 보이지만 모두 표정이 각각입니다. 그림 속 정장
을 입은 남성은 마그리트 자신입니다. 마그리트는 이 작품에 대해 "여기 수없이 많은
남자들이 있다. 하지만 군중을 생각할 때, 당신은 개인을 생각하지 않는다. 따라서 군

집념의 예술가들

중을 암시하기 위해 이 남자들은 모두 단순한 모양의 비슷한 옷을 입고 있다. 골콘다는 인도의 부유한 도시이고 경이로운 도시였다. 나는 나 자신이 하늘을 걸을 수 있는 것을 경이롭다고 생각한다. 이에 반해 중절모는 아무런 놀라움을 불러일으키지 못한다. 그것은 모자라는 전혀 독창적이지 못한 물건인 것이다. 중절모를 쓴 평균의 남자는 익명의 보통 사람이다. 그리고 나는 대중과 구별되고 싶은 욕구가 그다지 크지 않다"라고 하였습니다.

사람의 아들
(개인 소장)

그의 작품의 양상은 이미지와 언어, 사물 사이의 관계를 다룬 작품과 현실의 미묘한 부분을 뒤틀어 표현한 작품으로 나뉘는데 전자의 경우 철학과 미학을 공부하는 사람들이 그의 작품은 볼수록 새롭다며 좋아하는 사람들이 많습니다. 후자의 경우 살바도르 달리나 호안 미로 등 같은 시대에 활동했던 초현실주의 작가들과는 느낌이 확연히 다른 양상을 보여 주는데 몇몇 미술사 논문들에서는 이를 두고 마그리트식 초현실주의로 칭하기도 합니다. 현실의 것을 특유하고 절묘하게 변형시키고 왜곡하는 표현 기법은 후에 애니메이션이나 팝아트 등 수많은 분야에 응용되어 지금도 여러 회화작품이나 디자인에서 그가 남긴 영향을 엿볼 수 있습니다. 그만큼 현대미술사에서 차지하는 비중이 큰 거장입니다. 어렸을 때 만성 정신병을 앓던 어머니가 자살하여 마음에 큰 상처를 받기도 하였으나, 가정사가 불행한 경우의 다른 화가들과 달리 그의 아버지는 어린 시절부터 어머니를 잃은 아들에게 많은 사랑을 주었고, 그의 재능을 인정하고 응원과 지원을 아끼지 않아 정서가 안정된 사람으로 성장할 수 있었습니다. ✿

32. 살바도르 달리

- 가장 현실적인 초현실주의 작가

기억의 지속
(뉴욕 현대 미술관)

집념의 예술가들

달리는 6세 때부터 그림을 그리기 시작하여 스페인의 대표 미술학교인 산 페르난도 왕립미술학교에 입학하였습니다. 이때부터 갖가지 기행을 통해 주목받기 시작하여, 이후 초현실주의자의 아버지라 불리는 앙드레 브르통 등 초현실주의자들과 교류하였습니다. 자신의 무의식으로부터 환상적인 이미지를 얻는 '편집광적 비판'이라는 방식을 고안하여 주목을 받는 작품을 발표하였습니다. 그의 기행은 작품 제작뿐만 아니라 판매 방식에도 적용되어 여러 가지 상업적인 수완으로 생전에 많은 부를 축적한 매우 현실적이고 상업적인 화가였습니다. 그의 대표작 중 대중의 기억에 가장 많이 남아 있는 그림은 1931년 작 〈기억의 지속〉이란 작품입니다. 이 그림은 달리가 친구들과 극장에 가기로 하였는데 두통에 시달려 아내 갈라만 보내고 집에 혼자 남아 그렸다고 합니다. 자신의 두통으로 시계가 흐느적거리는 것을 그렸다고 합니다. 그는 자신이 가진 수많은 강박관념과 편집증, 공포증과 무의식을 화폭에 담고자 하였습니다. 그래서 잠자기 전 화구를 옆에 두고 잠들었다가 깨어난 후 꿈에서 본 장면들을 묘사하였고 그의 작품은 손으로 그린 꿈의 사진이 되었습니다. 〈기억의 지속〉이란 그림은 초현실주의 운동에 참여한 지 2년 뒤에 그린 작품으로 매우 정밀하게 그려졌습니다. 달리의 가장 큰 두려움이었던 시간과 죽음을 표현하였으며, 배경은 달리의 고향과 가까운 스페인 북동부 해안으로 보입니다. 화면의 윗부분에는 바다와 해안의 절벽이 있고, 그 아래로 어두운 그림자가 모래사장을 가로지르며 깔려 있습니다. 왼쪽에는 관 모양의 상자와 앙상한 나무가

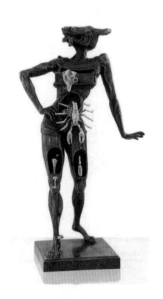

미노타우로스
(개인 소장)

있습니다. 화면에는 녹아서 늘어진 회중시계가 3개 있는데 하나는 나무에 걸려 있고 다른 하나는 상자에 걸쳐서 흘러내리고 있습니다. 또 하나는 달리의 얼굴 모습과 닮은 생기가 느껴지지 않는 괴생명체 위에서 늘어져 있는데 이 늘어진 회중시계들은 카망베르 치즈에 대한 꿈에서 영감을 얻어 그린 것이라 합니다. 왼쪽 아래의 주황색의 정상적인 회중시계 위에는 부식을 상징하는 검은 개미들이 모여 있습니다. 녹아내린 회중시계와 부식을 나타내는 개미들 그리고 어두운 그림자 등을 통하여 흘러가는 시간과 죽음에 대한 달리의 공포, 두려움을 표현하였습니다. 이 그림은 달리 회화의 정수로 그의 무의식 철학이 담긴 작품이며, 세심한 기법으로 변형된 이미지를 잘 표현한 작품입니다. 그는 우리가 인식할 수 있는 것들을 비틀어 이해할 수 없는 비논리적 상황을 연출하여 어둡고 섬뜩한 분위기를 조성하였습니다. 이러한 부조화는 조형적 매력을 느끼게 하고 우리의 상상력을 자극하여 현대에 이르기까지 사랑받고 있습니다. 이 그림은 초현실주의 작가들이 뉴욕에 전시할 때 처음 소개되어 달리가 미국에서 크게 유명해지는 데 일조하였습니다. 이후 그는 가극, 발레 의상 등 장식예술 분야, 영화 제작 등에 관여하였습니다. 2차 대전 후 가톨릭에 귀의하여 그의 아내 갈라를 성모 마리아에 비유하는 작품도 제작하였습니다. 갈라는 달리의 뮤즈이고 매니저로서 작품의 전시, 판매에 관여하였습니다. 갈라는 당시 프랑스 시인 폴 엘뤼아르의 부인이었으나 달리의 열성적 구애로 10세 연하인 달리와 결혼하였습니다. 그의 기행과 독특함은 독일의 히틀러, 스페인의 프랑코를 찬양하는 데까지 이어져 많은 비난도 받았습니다. 그는 지그문트 프로이트의 정신분석학을 탐독하며 그의 초상화를 그리는 등 열렬한 팬임을 자처하였고 이는 달리가 꿈과 정신의 세계에 대해 표현하게 되는 중대한 계기가 됩니다. 달리가 자신의 트레이드마크인 수염을 기르기 시작한 것도 이 무렵의 일인데, 이것은 스페인의 화가 디에고 벨라스케스를 모방한 것으로 알려져 있습니다. 그는 초현실주의의 시초라고 알려진 앙드레 브르통과의 불화로 인해 초현실주의 화가 그룹에서 제명당하기도 했으며 그의 기이한 언행은 브르통이 평생에 걸쳐 지키려고 했던 초현실주의의 순수함에 반하였고, 특히 정치적 발언으로 초현실주의와 부딪쳤습니다. 하지만 달리의 발언은 도통 진지한 것인지 찬양을 빙자한 빈정거림인지 종잡을 수 없고 역설적으로 초현실주의와 통하는 것으로 회자됩니다. 그리고 그와 그의 평생의 반

려자 갈라는 물질적 풍요를 매우 즐겼으며 자신의 활동이 돈과 직결되도록 노력하여 매우 물질적이고 자본주의적 자세를 견지하여 초현실주의자가 추구하는 순수함과 배치되기도 합니다.

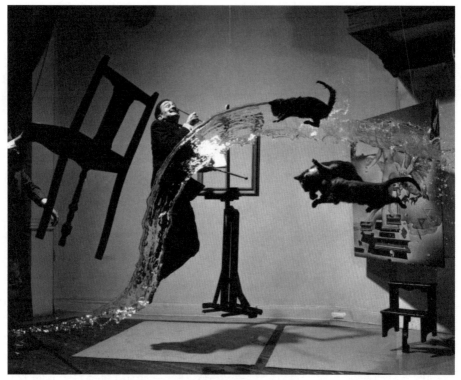

달리 원자론
(필립 할스만)

달리와 관련된 흑백 사진 한 장이 있습니다. 사진 가운데에는 코믹한 콧수염이 인상적인 초현실주의 화가 살바도르 달리가 하늘을 향해 뛰어오르고 있습니다. 그의 앞으로 마치 공간을 가르듯이 굵은 물줄기가 흩뿌려집니다. 물줄기 끝에서는 지금 막 태어난 것처럼 고양이 세 마리가 허공을 가로지릅니다. 사진 왼쪽 구석에는 고정된 것인지, 떠 있는 것인지 모를 검은색 의자가 보입니다. 1948년에 발표된 세계적 사진작가 필립 할스만의 작품 〈달리 원자론(Dali Atomicus)〉입니다. 이 사진은 합성일까요? 필립 할스만은 유명 잡지 '라이프' 표지를 101번이나 찍은 사진 작가였으며, 인물의 얼굴

표정에서 감춰진 내면을 읽을 수 있는 '심리적 초상'을 촬영한 것으로도 널리 알려져 있습니다. 그는 사람이 '점프'할 때 보이는 표정과 자세에서 가장 원초적 욕망이나 심리를 읽을 수 있다고 생각해 유명인의 다양한 점프 샷을 남겼습니다.

다시 사진으로 돌아가 결론부터 말하자면 이 사진은 합성이 아닙니다. 사진의 미스터리를 풀 실마리는 사진 오른쪽에 있는 이젤의 그림에서 찾을 수 있습니다. 사진 속 그림은 바로 살바도르 달리의 대표작 중 하나인 〈원자의 레다(Leda atomica)〉입니다.

달리가 그린 〈원자의 레다〉는 더 이상 쪼갤 수 없는 가장 작은 입자로 알려졌던 원자를 둘러싼 당대의 과학이론을 담았습니다. 1808년 과학자 돌턴이 제기했던 더 이상 쪼갤 수 없는 원자론은 1900년대에 이르러 비약적으로 발전합니다. 원자 내부에는 전자와 원자핵이 있으며, 원자핵은 양성자와 중성자로 구성된다는 이론입니다. 과학자는 복잡한 원자 내부 구조를 연구하면서 원자핵을 조작하면 새로운 원자를 만들 수 있다는 생각을 하게 되고, 결국 '원자폭탄'이 탄생되는 역사의 아이러니를 낳았습니다. 당시 아인슈타인, 오펜하이머 등 천재 과학자와 교류했던 살바도르 달리, 필립 할스만도 이에 깊은 영향을 받았습니다. 핵물리학에 영향을 받은 살바도르 달리는 원자의 내부를 상상해 그림 속 모든 사물이 떠 있는 〈원자의 레다〉를 그렸습니다. 그림 속 사물은 마치 원자핵을 연상시키는 레다를 중심으로 서로 끌어당기는 듯 공중을 돌고 있습니다. 신화 속 스파르타의 여왕 레다는 백조로 변신한 제우스의 유혹에 넘어가 남자아이 둘과 여자아이 둘, 쌍둥이를 낳았습니다. 이는 무거운 원자핵이 거의 비슷한 질량을 갖는 2~4개 원자핵으로 분열되는 '원자핵분열'을 의미한다고 해석하였습니다.

이 그림의 독특한 표현에 주목한 필립 할스만은 이를 사진에서도 재현해 보고자 했습니다. 지금의 컴퓨터 그래픽 기술로 이를 합성하는 것은 어려운 일이 아니지만, 때는 1940년대였습니다. 달리가 점프를 하면, 동시에 필립 할스만의 두 명의 조수가 고양이 세 마리를 허공에 던지고, 또 한 명의 조수는 물을 뿌렸습니다. 필립 할스만의 아내는 카메라 앞에서 의자를 들고 서 있었습니다. 이를 다섯 시간 동안 반복해 촬영한 것이 〈달리 원자론〉 사진입니다. 예술의 완성도 과학만큼 결코 쉽지 않았습니다. 🐾

33. 잭슨 폴록

- 현대물리학을 괴롭히다

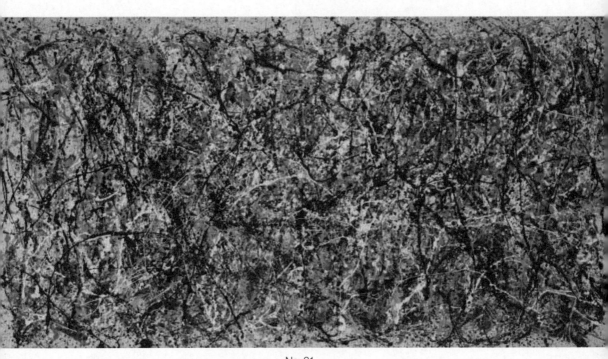

No. 31
(뉴욕 현대 미술관)

집념의 예술가들

대상을 묘사하기보다 대상의 속성을 직관으로 표출하려는 추상미술은 감상자에게 이해하기 어려운 영역입니다. 잭슨 폴록은 '드립 페인팅'으로 미술사에 큰 족적을 남겼습니다. 감성과 무의식에 의한 '액션 페인팅'은 지금까지의 추상과는 또 다른 방식으로 전통적 회화 양식을 모두 뛰어넘는 방식이었습니다. 그의 괴팍스럽고 반항아적인 삶 때문에 그는 미술계의 '제임스 딘' 혹은 '도발적이고 반항적인 전위미술가'로 기억되고 있습니다. 폴록 역시 당시 비평가로부터 좋은 평가를 받지 못했습니다. 우연성을 강조한 그의 작업 방식은 대중의 관심을 끌기 위한 행위로 의심받았습니다. 그는 대형 캔버스를 바닥에 깔고 유동성이 좋은 에나멜페인트를 사용하여 물감을 흩날리고 모래나 유리 가루도 뿌렸습니다. 주로 사용한 색은 흰색, 검은색, 황색, 분홍색, 진한 갈색이었습니다. 몬드리안의 엄격한 절제와 균형의 미와는 완전히 다른 방식으로 내면의 의도는 억제하고 무의식적으로 감정에 따르는 방식으로 그렸습니다. 1956년 만취 상태에서 운전하다 교통사고로 세상을 떠나자 많은 사람이 안타까워했고, 많은 책들이 출판되어 그의 일생과 예술을 회고하고 있습니다. 폴록이 사망한 지 40년이 지나 현대물리학자가 그의 작품을 새로 조명하였습니다. 1950년 타임지에 실린 「빌어먹을 카오스」라는 비평 기사에서 폴록의 뿌리기 기법은 무의미한 혼돈의 극치이며 카오스 그 자체라고 평가하였습니다.

17세기 영국의 뉴턴에 의해 만유인력의 법칙이 발견된 이후 우주는 하나의 법칙에 의해 정교하게 움직인다고 설명하고 있습니다. 따라서 이 법칙을 이해한다면 우주를 지배하는 법칙을 찾아낼 수 있다고 생각하고 연구하였습니다. 그러나 18세기가 되면서 절대적인 자연의 법칙으로 설명되지 않는 현상이 점점 늘어났습니다. 즉, 미래에 일어날 일을 예측하는 것은 너무나 어렵다는 사실을 깨닫게 되었습니다. 과학자들은

이 비선형적인 시스템을 '카오스 시스템'이라고 불렀습니다. 폴록의 드립 페인팅도 고전적인 물리학적 문제로 설명해 보자면 캔버스 위에 물감 통을 매달고 구멍을 통해 물감을 흘리면서 물감 통을 이리저리 치면 물감 통의 궤적에 의해 그림을 그리게 됩니다. 즉, 무의식에 의해 이미지가 생깁니다. 과학자들은 이러한 그림 패턴이 과연 무작위 패턴인지 아니면 카오스적 패턴인지 검토하였습니다.

　인간의 지문, 해안선의 모양, 조개껍데기의 무늬 등은 일견 아주 복잡해 보이지만 나름대로 규칙성을 가지는데 이것을 미국 예일대 수학과 브누아 만델브로트 교수는 '프랙털'이라고 명명하였습니다. 오스트레일리아 뉴사우스 웨일즈 대학 리처드 테일러 박사는 폴록 그림을 컴퓨터로 스캔하여 관찰하였습니다. 폴록의 저작 과정은 자신의 몸으로 물감 통을 치는 행위와 물감이 통에서 흘러내리는 행위가 그림의 궤적에 영향을 미치고 그의 몸은 5cm에서 2.5m의 큰 궤적을, 물감이 떨어지는 운동은 1mm에서 5cm의

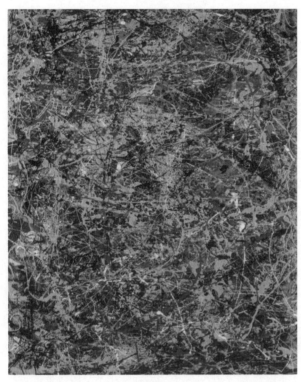

궤적을 만든다는 사실을 알아내었습니다. 이 두 행위를 구분해서 그림의 차원을 계산해 보니 작은 스케일은 1.1~1.3차원, 큰 스케일은 2와 3차원을 만들고, 폴록은 처음에 큰 궤적으로 전체 밑그림을 그리고 그 후 수많은 유사 궤적을 통해 정교하게 다듬었다고 해석하였습니다. 즉 그림은 폴록의 세밀한 계획하에 제작되었다고 설명하였습니다.

　형체를 알 수 없는 그림에는 물감의 점성, 물감 통의 흔들림, 물감이 떨어지는 각도와 높이 등이 만들어 낸 정교한 자연의 패턴이 들

No. 5
(개인 소장)

어 있었던 것이었습니다. 그의 그림은 실타래처럼 혼란스럽게 얽혀 있는 것 같아 보이지만, 적당히 얽혀 있으면서 나름대로 질서를 가지고 있는 카오스 구조를 하고 있으며, 그런 구조로 인해 신비스럽게 느껴졌던 것이었습니다. 즉, 무의식의 세계를 캔버스에 표현하려 하였지만 그의 3차원 몸놀림과 2차원 궤적에서는 자연의 가장 중요한 특징인 카오스와 프랙털이 스며들며 결국 자연 자체가 통째로 들어 있는 것으로 귀결되었습니다. 혼란스러우면서 나름의 규칙과 질서가 있어 보이고, 섬세하면서 춤을 추듯 질서 있는 자연의 리듬이 스며들어 있었던 것이었습니다. 실제 많은 사람들이 벽을 가득 채운 그의 작품 앞에서 마치 모네의 〈수련〉 작품을 보듯 아름답게 느끼고 명상에 빠지는 듯한 느낌을 받는다고 합니다.

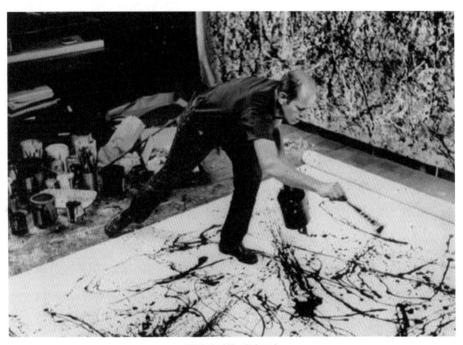

폴록의 작품 제작 모습

폴록은 1912년 미국 중서부 와이오밍주 코디에서 5형제의 막내로 태어났습니다. 애리조나와 캘리포니아 등 서부에서 성장하였습니다. 은둔적이고 불안한 성격으로 다니던 학교마다 퇴학을 당했습니다. 대공황이 시작된 1929년 형을 따라 뉴욕으로 가 Art

Students League라는 미술학원에 다녔습니다. 우리가 잘 아는 마크 로스코, 바넷 뉴먼, 리히텐슈타인 등도 이곳을 다녔습니다. 1930년 뉴욕 공공사업진흥국의 연방미술 사업계획부서에 화가로 고용되어 일을 하였고, 그의 일은 미국 서부를 주제로 풍경과 구상화를 그리는 것이었습니다. 그는 멕시코 벽화가 다비드 알로파 시케이로스의 조수로 일하면서 드리핑 기법이나 모래, 유리의 사용법을 알게 되었습니다. 1938년 알코올 중독으로 정신병원에 있으면서 심리학자 칼 구스타프 융의 집단 무의식이론에 입각한 심리치료에 영향을 받았습니다. 이 이론은 현대인의 기억 저변에는 과거의 상징적 이미지가 저장되어 있고, 이것이 현대인을 치유할 수 있다는 이론입니다. 폴록은 이 이론에 심취하여 추상 작품을 그리기 시작하였습니다. 또한 미국 원주민인 인디언 미술에서도 영향을 받았습니다. 미국의 광산부호 상속인이며 예술가의 후원자였던 페기 구겐하임의 후원이 그의 성공에 크게 영향을 미쳤습니다. 페기는 1843년 자신의 타운하우스 벽을 장식할 그림이 필요했는데, 무명화가 폴록의 잠재력을 인정한 몬드리안과 뒤샹이 그를 추천하였습니다. 그의 출세작 〈벽〉(1943)이 탄생한 배경입니다. 여기에 2차 대전 후 냉전체제하에 문화 측면에서 우위를 점하려는 정치적 계산도 작용하였다고 알려져 있습니다. 미국뿐만 아니라 유럽에서도 명성을 높이기 시작한 폴록은 1941년부터 사귀기 시작한 러시아계 미국인 추상화가 리 크래스너와 1945년 결혼하였습니다. 이들은 맨해튼 옆 롱 아일랜드 이스트 햄프턴에 정착하는데, 집에 딸린 헛간을 개조해 스튜디오를 만들어 작품 활동을 이어 갑니다. 이때 페기가 경제적으로 지원을 하였습니다. 거처를 이곳으로 정한 것은 알코올 중독중의 폴록을 도시에서 멀리하기 위한 그의 부인의 의도였다고 합니다. 여기서 〈대성당〉(1947), 〈여름 시간〉(1948), 〈가을 리듬〉(1950), 〈라벤더 안개〉(1950) 등 많은 추상표현주의 걸작들이 탄생하였습니다. 1949년 사진작가 한스 나무스의 기록영화가 완성된 기념파티에서 술주정을 부린 후 알코올 중독이 재발되어 부인과 별거하고, 1956년 자동차 사고로 비극적 결말을 맞게 됩니다. 🐾

34. 이중섭

- 한국인이 가장 사랑하는 화가

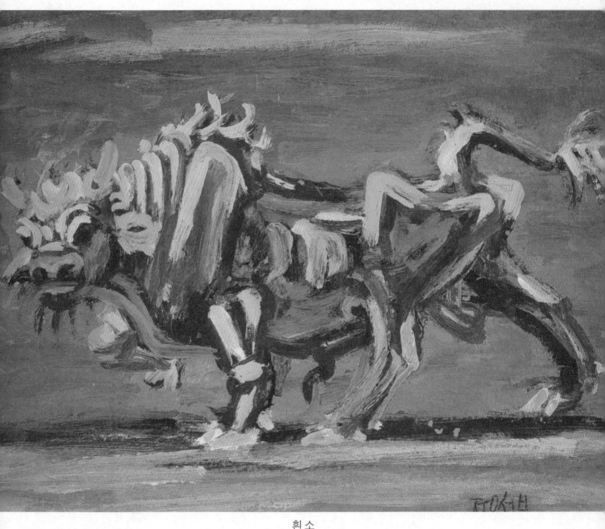

흰 소
(홍익대학교 미술관)

집념의 예술가들

이중섭은 20세기 한국 근현대 미술을 대표하는 화가로 특히 소를 많이 그려 한국적인 미를 탁월하게 그려 냈다는 평가를 받고 있습니다. 어릴 적부터 소를 그리는 것을 좋아했고, 그림을 그릴 때는 하루 종일 소만 바라봤다고 합니다. 그의 작품에는 소, 닭, 어린이, 가족 등이 가장 많이 등장하는데, 향토적 요소와 동화적이고 자전적인 요소가 주로 담겼다는 것이 소재상의 특징이라 할 수 있습니다. 〈싸우는 소〉, 〈흰 소〉, 〈움직이는 흰 소〉, 〈소와 어린이〉, 〈황소〉, 〈투계〉 등은 향토성이 진하게 밴 대표적 작품입니다. 〈닭과 가족〉, 〈사내와 아이들〉, 〈길 떠나는 가족〉과 그 밖에 수많은 은지화들은 동화적이고 자전적 요소가 강한 작품들입니다. 생전에는 인정받지 못하고 불행한 삶을 살다가 세상을 떠났고, 사후에야 그 진가를 인정받아 작품이 고가에 거래된다는 점에서 빈센트 반 고흐와 비교되는 예술가이기도 합니다. 다만 고흐가 개척교회 목사 아들로 태어나 어린 시절부터 빈궁하게 살아온 것과 달리, 이중섭은 일제강점기에 일본 유학을 갈 수 있을 정도로 풍족했던 집안 출신이고, 오히려 그의 집안이 너무 부유한 나머지 해방 이후 공산화된 북한에서 자본가 계층으로 몰려 탄압받고 무일푼으로 남한으로 내려오게 되는 바람에, 6.25 전쟁 이후 험한 시기를 헤쳐 나가지 못하고 경제적으로 쪼들리다가 영양실조와 간암으로 비참하게 생을 마감했습니다. 그의 재능을 안타까워한 지인들에 의해 사후에 회고전이 열리고 점차 인지도가 높아졌습니다. 1970년대부터 주목받기 시작하여, 1990년대 이후에는 박수근과 함께 대한민국의 확고한 '국민화가'로서 인식되고 있습니다.

이중섭은 평안남도 부농의 집에서 2남 1녀 중 차남으로 태어났습니다. 오산학교의 미술 선생으로 부임한 임파 임용련에게 미술지도를 받았습니다. 임용련은 미국 예일대에서 미술을 전공하고 왔으며, 그의 "조선 사람은 조선 화풍으로 그려야 한다"라는

연설에 이중섭은 깊게 감명받았다고 합니다. 일제강점기부터 한국적인 미를 추구하고, 작품에 서명을 할 때 'ㅈㅜㅇㅅㅓㅂ'이라고 항상 풀어쓰기로 서명을 한 것은 임용련의 영향이라고 알려져 있습니다. 형 이중석은 사업을 위해 가족을 이끌고 원산으로 이주하여 원산 최초의 백화점 겸 문방구인 '백두상점'을 열어 부를 일구었습니다. 이중섭이 시인 구상과 절친하게 된 것도, 구상 또한 어렸을 때 가톨릭 신부이던 형과 함께 원산에서 살았기 때문입니다. 1936년 오산고등보통학교를 졸업하고 일본으로 건너가, 도쿄 교외에 있던 제국미술학교(현 무사시노미술대학) 서양학과에 진학했습니다. 1937년 4월, 제국미술학교를 중퇴하고 문화학원(분카가쿠인)에 입학했습니다. 그 곳은 경직된 일본 사회 분위기에 반기를 들고, 자유롭고 독창적이며 감성적인 인간을 키워낸다는 이념 아래 설립되어 일본 최초의 남녀평등 교육을 실시한 학교로도 유명하였습니다. 1939년, 같은 미술부 한 해 후배인 야마모토 마사코를 만나 교제를 시작했습니다. 당시 이중섭은 굉장히 미남에다가 운동이나 노래도 잘하고 그림 실력도 탁월해 교내의 인기 스타였다고 합니다. 1945년 5월 20일, 원산에서 둘은 결혼식을 올렸고, 이중섭은 마사코에게 '남쪽에서 온 덕이 있는 여인'이라는 의미에서 '이남덕'이라는 한국 이름을 지어 주었습니다.

1950년 6.25 전쟁이 발발하고, 12월 흥남 철수를 통해 남한으로 내려왔습니다. 부산으로 피난을 오기는 했지만, 남한에 의지할 만큼 형편 좋은 친척이나 지인이 없는 이중섭으로서는 생계가 막막했습니다. 부유한 환경에서 자란 예술가여서 험한 막일을 해 가며 돈벌이를 하는 데도 능숙하지 못했습니다. 그러다 보니 이중섭을 대신해 부인 이남덕이 재봉질을 해 가며 연명하는 일이 다반사였습니다. 1951년 정부수용피란민 소개 정책으로, 그나마 조카 이영진이 있어 연고가 있다는 제주도로 보내졌습니다. 그러나 제주도에 특별한 연고가 있는 것도 아니어서 어디에 머물지도 정하지 못하다가, 어떤 노인이 "서귀포가 좋다"고 하는 말을 듣고 걸어서 서귀포로 갔다고 합니다. 서귀포의 '알자리 동산 마을'에 도착하자 마을 반장 송태주·김순복 부부가 본인들의 집 곁방(1.4평) 한 칸을 내어주어 네 식구가 살았습니다. 1952년 장인의 부고를 접하여 아내와 두 아들을 일본으로 보내게 됩니다. 가족끼리의 사랑은 여전히 깊어서 이별이 내키지는 않았으나, 이미 아내 마사코와 차남의 건강이 무척 나빠진 상태이기도 했고, 장인이

작고하면서 남긴 유산이 있으니 궁핍한 생활에서 벗어날 수 있는 기회라고도 여겨 이를 선택했다고 합니다. 그러나 이중섭의 오산학교 후배인 마영일의 사기 사건으로 부인 마사코가 큰 빚을 지게 되어 경제적으로 큰 타격을 받았습니다.

평소 소를 좋아했던 이중섭은 가끔 우직하고 성실한 소를 한국인의 성격에 빗대어 그렸습니다. 흰 소는 백의민족이었던 한국을 의미하고, 말라 피골이 상접해 있는 모습은 당시 6.25 전쟁 이후로 먹고살기 힘들었던 상황을 표현한 것으로 해석됩니다. 〈흰 소〉는 1954년 작품으로 박진감 넘치는 우직한 소의 모습을 잘 보여 주고 있습니다. 불우한 현실을 깨부수고 일어나 미래를 향해 힘차게 정진하려는 소망을 담았다고 평가됩니다. 강한 붓 터치로 그려진 소는 화면을 박차고 나올 것만 같습니다. 정면을 바라보는 눈빛에는 열정이 가득하고, 어디론가 향하는 앞발과 쭉 뻗은 뒷다리에서 힘이 느껴집니다. 꼿꼿이 세운 등에서 꼬리까지 균형을 이루며 전진하는 자세로 검은색에 거친 흰색의 굵은 선이 기운차게 느껴집니다.

1954년에 그린 〈길 떠나는 가족〉은 아내와 두 아들이 1952년 일본으로 떠난 지 2년 정도 흐른 시점에서 그린 것으로 그 어느 때보다 가족에 대한 그리움이 쌓여 있던 때에 그린 그림입니다. 영락없는 이중섭 가족의 초상화입니다. 한복을 입은 이중섭이 '쾌지나 칭칭 나네'를 부르며 소달구지를 끌고, 수레에 탄 아들과 부인은 연신 흥에 겨워 춤을 춥니다. 천진하게 생긴 소의 발걸음도 가볍게 보입니다. 하늘에는 구름이 둥실 떠 있고 꽃잎은 팡파르를 울리며 떠나는 분위기를 흥겹게 합니다. 그가 바라던 가장 행복한 순간을 표현한 것입니다. 원산에서부터 시작된 2년 6개월의 피난 세월은 가족이 함께했다는 것을 제외하면 고난과 고통의 연속이었습니다. 결국에 일본으로 가족을 떠나보낸 후 그리움이 사무치도록 밀려올 때마다 행복한 미래를 꿈꾸며 현실을 이겨 냈습니다. 개인전을 앞두고 작품 제작에 몰두하면서도 아내와 천진난만한 두 아들의 얼굴이 아른거릴 때마다 전시회를 성공적으로 끝내고 가족과 해후하는 꿈을 키워 나갔습니다. 흥겨움, 행복 그리고 슬픔이 동시에 담긴 〈길 떠나는 가족〉은 당시 가족을 향한 이중섭의 심리적 상황을 잘 드러냈다고 보입니다. 이는 "아빠가 앞에서 소를 끌고,

따뜻한 남쪽 나라에 함께 가는 그림을 그렸다"라며, 아들 태현에게 같은 구도로 그린 그림 편지를 보내며 설명해 준 대목에서도 확인됩니다.

길 떠나는 가족
(이중섭 미술관)

〈길 떠나는 가족〉은 사실적 재현보다 감정에 무게를 둔 표현주의적 경향이 짙습니다. 형태는 불분명하지만 안정된 수평적 구도, 인물과 소의 경쾌한 움직임, 리듬감과 자신감 넘치는 터치 등 그의 화풍이 여실히 드러난 그림입니다. 앞에서 이끄는 아빠의 손동작에서 구름, 아이와 엄마의 흥겨운 모습, 하얀 비둘기를 날려 보내는 아이의 손동작까지 시선을 유도하는 회화적 기법이 돋보이는 작품입니다. 실바람이 불어 구름은 흩어지고 떠나는 길목마다 소망의 꽃잎이 흩날리는 느낌을 줍니다. 삶의 아픔들을 집 모퉁이 돌 틈 사이 켜켜이 쑤셔 남겨두고, 가족을 태우고 덜컹덜컹대며 가는 소달구지에는 절망 대신 웃음과 희망을 가득 싣고자 한 이중섭의 마음이 담겨 있습니다. 궁극에 〈길 떠나는 가족〉은 '예술은 진실의 힘이 비바람을 이긴 기록이다'라고 되뇌었던 이중섭의 말뜻을 한 번쯤 헤아려 보게 하는 그림입니다. 🎨

35. 앤디 워홀

- 예술과 상업의 경계를 무너뜨리다

샷 세이지 블루 마릴린

집념의 예술가들

금발 머리에 푸른 눈 화장, 빨간 입술······.

대담한 색채가 눈길을 사로잡는 초상화가 경매에서 1억 9500만 달러에 낙찰됐습니다. 20세기 미술 작품 가운데 역대 최고 낙찰가를 기록한 초상화를 그린 이는 미국 팝아트의 거장 앤디 워홀입니다. 팝아트는 미디어와 광고 등 대중문화적인 이미지를 미술의 영역 속에 적극적으로 녹여 낸 구상미술(현실 세계에 존재하는 대상을 창의적으로 표현하는 미술)을 뜻합니다. 경매를 진행한 미국의 크리스티 경매사는 "이번에 낙찰된 작품은 희귀하고 초월적인 이미지를 드러낸 20세기의 중요한 작품 중 하나"라고 극찬했습니다. 이 작품이 어떤 특징을 가졌기에 이토록 비싼 가격에 판매된 것일까요? 앤디 워홀은 20세기에 가장 영향력이 큰 예술가 중 하나로 꼽힙니다.

〈샷 세이지 블루 마릴린〉. 미국 뉴욕 크리스티 경매에서 우리 돈 2500억 원에 낙찰된 앤디 워홀의 작품 제목입니다. 1964년에 제작된 이 작품은 미국 여배우인 마릴린 먼로의 초상화입니다. 1962년 마릴린 먼로가 자택에서 숨을 거둔 후 2년 뒤 제작된 작품으로 '실크스크린' 기법으로 제작되었습니다. 실크와 같은 부드러운 천의 망사 사이로 잉크가 새어 나가도록 해 그림을 반복하여 제작하는 방법으로, 제작 과정이 비교적 간편하다는 장점이 있고, 단시간에 수십 장의 그림을 제작할 수 있어 상업적 포스터 등에도 흔히 사용되는 기법입니다.

값비싼 가격에 팔린 이 작품에는 특별한 사연이 숨겨져 있습니다. 제목에 붙은 '(총의) 발사'를 뜻하는 단어 '샷(shot)'과 관련 있습니다. 때는 1964년. 행위예술가인 도로시 포드버가 워홀의 작업실에 방문했습니다. 그는 워홀에게 마릴린 먼로의 초상화

를 벽에 세워 달라고 부탁했습니다. 워홀은 아무런 의심 없이 벽에 작품들을 세웠고 그 순간 도로시는 몰래 숨겨온 총을 꺼내 그림을 향해 쐈습니다. 이 사건으로 인해 마릴린 먼로 초상화 시리즈 중 일부 작품들이 훼손당하는 비극적인 일이 발생해 제목에 '샷'이라는 단어가 붙었습니다. 이 경매에 나온 〈샷 세이지 블루 마릴린〉은 이 총격에서 살아남은 작품입니다.

자화상

〈캠벨 수프 캔〉은 마릴린 다음으로 유명한 작품이 아닐까 합니다. 이 작품은 1961년 11월부터 1962년 4월간에 제작된 것으로 알려져 있습니다. 이 작품은 높이 20인치, 너비 16인치에 캠벨 수프 사가 당시 제조하던 32가지 종류의 통조림을 캔버스에 그려낸 것이었습니다. 캠벨사는 1863년에 설립되어 1896년부터 본격적으로 통조림 수프를 판매하였습니다. 이후 1922년 현재의 이름으로 바뀌었고 전 세계 120여 국가에서 판매되고 있는 거대한 기업입니다. 미국에서만 1년에 약 100억 개 이상 팔리고 있는 대중적인 제품이고 앤디 워홀도 즐겨 먹었다고 합니다. 그런데 앤디 워홀이 캠벨 수프를 모티브로 작품을 만든 까닭은 바로 로이 리히텐슈타인 때문입니다. 로이 리히텐슈타인은 앤디 워홀과 동시대 인물로 똑같이 뉴욕에서 활동했던 팝아티스트였습니다. 어

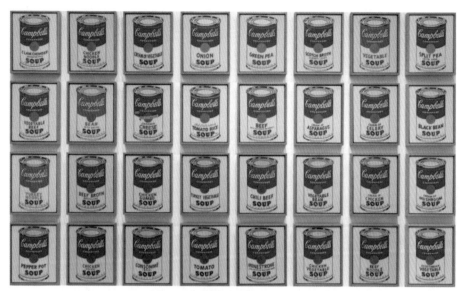

캠벨 수프 캔
(뉴욕 현대 미술관)

느 날 그의 전시회를 방문한 앤디 워홀은 리히텐슈타인이 자신의 작업 방법을 먼저 하고 있다는 걸 알게 되어 실망하였습니다. 그래서 다른 방안을 모색하던 중 캠벨 수프를 소재로 하여 제작된 것이 〈캠벨 수프 캔〉입니다. 가로 8개, 세로 4개 총 32개의 '캠벨 수프 캔'을 그렸는데, 내용물이 표시되는 부분만 다를 뿐 다른 곳은 모두 동일하다는 특징이 있으며 이렇게 많이 만든 이유는 바로 상품이 진열된 것과 유사하게 보이도록 하기 위해서였다고 합니다. 이 작품으로 인해 공장에서 찍어 내듯 대량 생산되는 제품과 예술의 경계가 모호해져 버렸습니다. 🌸

36. 백남준

- 비디오 아트를 창시하다

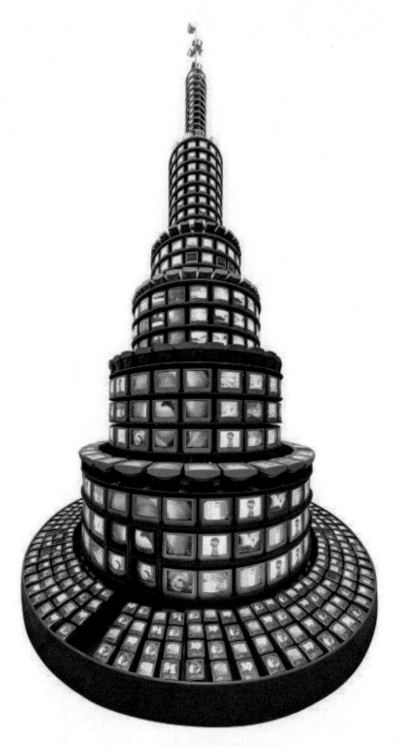

다다익선
(국립 현대 미술관 과천관)

집념의 예술가들

1988년 서울 올림픽을 기념해 제작한 〈다다익선〉은 1,003대의 브라운관(CRT) 모니터를 활용한 18.5m 높이의 대형 작품으로 1988년 10월 3일 제작되었습니다. 이 작품은 백남준의 비디오 아트의 고질적인 난제를 대표하는 작품이기도 합니다. 1,003대의 CRT는 10월 3일 개천절을 의미합니다. 비디오 예술이 생방송을 활용함으로 텔레비전의 모체 역할을 하였는데, 1960년대와 1970년대 비디오 예술이 TV 체제를 해체하는 시기였다면, 1980년대는 TV 체제를 재구성하는 시기였다고 할 수 있습니다. 이때 TV는 대중매체로서, 비디오는 현실을 창조하는 데 능동적이고 직접적인 역할을 담당합니다. 따라서 비디오 예술은 현실을 재현한다기보다 현대인의 '담화, 사고, 형태'의 양상을 바꾸어 버리는 이미지를 생산합니다. 이미지가 지배하는 세계에서 이미지를 만드는 주체로서 새로운 상황을 편집을 통해 보여 주고 있습니다. 영상은 경복궁·부채춤·고려청자 등과 프랑스 개선문, 그리스 파르테논 신전 등 각국의 문화적 상징물, 첼리스트 샬럿 무어먼의 연주 모습 등을 담고 있습니다. 동양과 서양, 과거와 현재를 오가고, 인류가 예술과 과학 기술을 통해 조화를 이룰 수 있다는 철학을 응축한 작품입니다.

　　백남준은 한국 태생의 세계적인 비디오 아트 예술가, 작곡가, 전위 예술가입니다. 생전에 뉴욕, 쾰른, 도쿄, 마이애미와 서울에 주로 거주한 그는 여러 가지 매체로 예술 활동을 하였습니다. 특히 비디오 아트라는 새로운 예술의 범주를 발전시켰다는 평가를 받는 예술가로서 '비디오 아트의 창시자'로 알려져 있습니다. 1956년 도쿄대를 졸업하고 독일로 유학을 떠나 뮌헨대와 쾰른대 등에서 서양의 건축, 음악사, 철학 등을 공부하였습니다. 1958년 현대음악가 존 케이지를 만나 그의 음악에 대한 파괴적 접근과 자유정신으로부터 깊은 영감을 얻었습니다. 1959년 〈존 케이지에게 보내는 경의〉에서 음악적 콜라주와 함께 피아노를 부수는 퍼포먼스를 선보이는 것을 시작으로, 바이올

린을 단숨에 파괴하거나 존 케이지가 착용한 넥타이를 잘라 버리는 퍼포먼스 등으로 유명해졌습니다. 백남준은 노버트 위너에 의해 제안된 '사이버네틱스' 개념하에서 전자공학을 공부하며 홀로 TV를 활용한 미디어 아트의 가능성을 실험했습니다. 그 성과를 바탕으로 1963년 독일 부퍼탈 파르나스 갤러리에서 자신의 첫 번째 전시 '음악의 전시-전자 텔레비전'을 열었으며, 13대의 실험적인 TV를 통해 훗날 비디오 아트라고 불리게 되는 초기 형태를 보여 주었습니다. 1965년 소니의 세계 최초 휴대용 비디오카메라

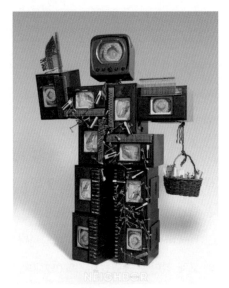

존 케이지 로봇 II
(Crystal Bridges Museum of American Art)

포타팩으로 미국 뉴욕을 첫 방문 중이던 교황 요한 바오로 6세를 촬영하여 곧바로 그 영상을 '카페 오 고고'에서 방영했습니다. 이것이 미술사에서는 한동안 공식적인 비디오 아트의 시작으로 기록되었습니다. 지금은 1963년 첫 번째 전시를 비디오 아트의 기점으로 보고 있습니다. 또한 첼로 연주자이자 뉴욕 아방가르드 페스티벌의 기획자였던 샬럿 무어먼과 함께 비디오 아트와 음악을 혼합한 퍼포먼스 작업을 활발히 펼쳤습니다. 특히 1967년 음악에 성적인 코드를 집어넣은 백남준의 '오페라 섹스트로닉'에서 샬럿 무어먼은 누드 상태로 첼로 연주를 시도하다가 뉴욕 경찰에 체포되어 큰 사회적 파장을 불러일으키기도 했습니다. 그 사건으로 예술 현장에서 누드를 처벌할 수 없다는 뉴욕의 법 개정이 이루어지는 획기적인 진전이 일어나기도 했습니다. 1974년부터 백남준은 영상으로서의 비디오 아트를 새로운 미술적 방법인 설치 미술로 변환하여 다양하게 진행했으며, 그에 따라 〈TV 부처〉, 〈달은 가장 오래된 TV다〉, 〈TV 정원〉, 〈TV 물고기〉 등등 많은 대표작을 선보였습니다. 이 작품들은 비디오 아트와 생명의 상징을 전자적으로 결합하여 기술문명으로 물든 현대 사회에 새로운 합성적 생명력을 추구했다는 평판을 얻었습니다. 특히 〈TV 부처〉는 그의 초기 비디오 설치의 경향을 잘 보여 주는 대표작으로서 가장 널리 알려져 있습니다.

집념의 예술가들

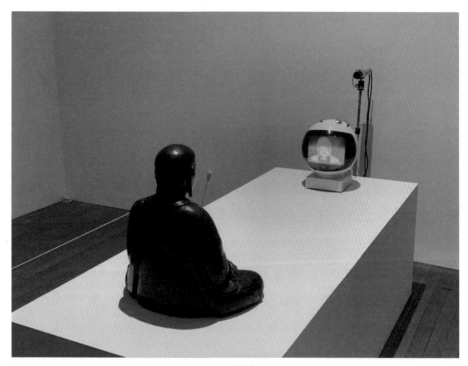

TV 부처
(암스테르담 스테델레이크 미술관)

1974년 뉴욕 보니노 화랑. 이곳에서 네 번째 개인전을 준비하던 백남준은 작품 설치에 여념이 없었습니다. 그런데 작품들을 설치하다 보니 화랑 공간이 생각보다 넓었습니다. 휑하게 비어 있던 한쪽 벽을 그냥 둘 수 없었던 백남준의 고민은 날로 깊어 갔습니다. 애초 그는 전시장 천장에 TV 모니터를 가득 매달고 불을 끈 뒤, 하늘에 물고기가 가득 날아다니는 것과 같은 이미지를 연출하는 영상작품을 설치할 계획이었습니다. 하지만 그 많은 TV를 구하기란 요원했고, '하늘을 나는 물고기'의 대체물을 찾던 백남준은 그때, 뉴욕 맨해튼 골동품 가게에서 사서 보관하고 있었던 부처상이 문득 떠올랐습니다. "도쿄에 살던 형에게 받은 1만 달러를 허접한 불상을 사는 데 써 버렸다"며 아내의 구박을 받았던 그 천덕꾸러기 부처상. 백남준은 그 넓은 공간을 비워 놓는 것보다는 부처님이라도 모셔 놓아야겠다고 생각했다고 합니다. 그렇게 우여곡절 끝에 이 작품이 탄생했습니다. 재료는 간단하여 부처와 TV 모니터, 폐쇄회로 카메라, 부처를 올려놓은 설치대가 전부였습니다. 설치해 놓고 보니 작품은 오묘해, 부처가 TV에서

보고 있는 건 비디오카메라로 잡은 그 자신인데, TV 속에 재현된 자신의 형상을 다시 부처가 바라보고 있는 것이 되었습니다. 전시가 개막하자 제일 주목을 받은 건 바로 얼렁뚱땅 아슬아슬하게 시간 맞춰 설치한 이 작품이었습니다. 비평가들은 한목소리로 "서양의 과학기술과 동양의 명상 세계를 잘 접목시켰다"고 찬사를 보냈습니다. "실재인 부처가 TV 속 가상의 부처를 보고 그 가상의 부처를 보는 모습이 다시 TV에 잡히는 것을 통해 실재와 가상의 영역에 대한 성찰을 보여 주는 작품"이라는 평도 나왔습니다. 그 전까지 백남준은 피아노와 바이올린을 부수는 등 과격한 행동이나 일삼는 '동양에서 온 테러리스트'였으나 이 작품을 통해 예상치 못한 퍼포먼스를 주로 하던 이방인에서 철학적 통찰을 보여 주는 예술가로 거듭났습니다. 우연히 '꿩 대신 닭'으로 설치한 작품이 운 좋게도 대박을 터뜨린 것입니다. 이 작품은 네덜란드 암스테르담 스테델레이크 미술관이 구입하면서 백남준의 작품 중 최초로 팔린 작품으로 기록됐습니다. 떠오르는 '비디오 아티스트'로서 백남준이 예술계에 각인되는 순간이었습니다.

백남준은 2006년 1월 29일, 75세에 미국 마이애미의 자택에서 노환으로 별세하여 유해는 서울, 뉴욕, 독일에 나눠서 안치되었습니다. 🪷

집념의 예술가들

37. 패트릭 모아

- 메타버스 아트를 개척하다

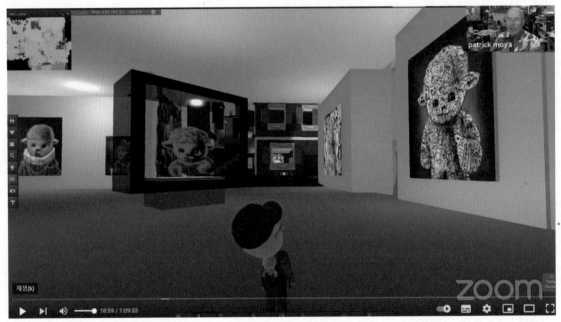

모야랜드(가상세계)

모야랜드 전경
(https://www.youtube.com/watch?v=Q05zCdN2V2U)

메타버스는 현실에서의 상호작용을 가상공간에 구현한 여러 가지 형태나 콘텐츠들을 통칭하는 의미로, 초월, 가상을 의미하는 meta와 세계를 의미하는 universe를 합성한 단어입니다. 1992년 출간된 소설 「스노 크래시」 속 가상 세계 명칭인 '메타버스'에서 유래합니다. 최근 게임은 모니터를 보며 즐기던 2차원 방식에서 3차원의 체험형 가상현실, 증강현실, 혼합현실, 확장현실로 그 형태가 급속도로 진화 중입니다. 이제는 단순히 엔터테인먼트 분야에 국한되지 않고 일선 기업과 산업 현장에도 적용되어 메타버스를 이용해 설계와 공정 작업 등 현장에서 보다 입체적이고 정밀한 작업을 수행하도록 발전되고 있습니다. 흔히 가상현실, 증강현실로 불리기도 하는데 모야는 일찍이 1980년대 중반부터 가상세계에서 '모야랜드(Moya Land in Second Life)'를 만들어 운영하고 있습니다. 그의 세계에서는 박물관, 쇼핑랜드, 영화관, 나이트클럽 등에 모야의

그림, 조각, 세라믹, 설치작품 등이 모두 모여 있어 그 속에서 생활하면서 그의 예술 작품을 모두 감상할 수 있습니다. 이러한 몰입형 비디오, 동영상을 통해 새로운 방식의 예술이 창안되었습니다.

모야 비너스
(개인 소장)

조형예술가이자 행위예술가이며 또한 디지털 예술가인 모야는 고전과 만나는 현대 미술, 문자예술, 거리예술에서 설치예술까지를 망라하는 종합 예술가입니다. 2008년 컴퓨터와 비디오카메라를 활용하여 모야랜드라는 가상세계를 구축하였으며, 이 세계는 마치 실제 우리가 살아가는 세상과 같이 컴퓨터의 발전과 더불어 더욱 진화하고 있습니다.

모야 돌리
(개인 소장)

패트릭 모야는 신사실주의 경향의 프랑스 니스학파의 막내 작가로 직접 모델로도 활동하였습니다. 자신의 분신인 피노키오와 복제양 돌리라는 독특한 캐릭터를 차용하여 작품 활동을 하고 있습니다. 모야가 동물도상을 활용하여 작품세계를 펼치는 것은 역설적으로 인간을 모야의 예술 속으로 빠져들게 합니다. 동물도상은 익살스럽고 인간적이기도 합니다. 그는 명화를 패러디하기도 하고 거리예술가로 설치작품을 전시하고 자신의 이름을 활용한 캘리그래피 작품을 보이는 등 다양한 시도를 통해 세상과 대화하고 있습니다.

그의 독창적 그림과 조각, 이를 활용한 메타버스 세상인 모야랜드는 앞으로의 미술세계를 보여 준다고 평가받고 있습니다. 모야랜드에서는 세상 여러 곳을 방문하면서 현재와 과거에 일어난 사건들을 마치 일상생활을

하듯 추가하면서 세상을 자신의 방식으로 해석하고 있습니다. 현실과 가상세계를 자유롭게 넘나들며 생활하면서 자신의 상상력을 끊임없이 더하는 방식은 고전적 회화와 첨단 비디오 아트를 결합한 새로운 방식, 즉 메타버스 아트라는 새로운 소통방식으로 끊임없이 진화하고 있습니다. 🎨

모야 시녀들
(개인 소장)

38. 데미안 허스트

- 죽음을 상업화하다

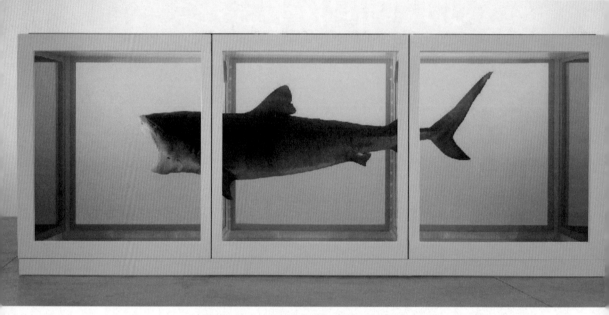

살아 있는 자의 마음속에 있는 죽음의 육체적 불가능성

현대인들은 평화 시대에 살면서 너무나 안락한 삶과 쾌락에 길들여져 병들고 아프며 죽는다는 사실을 남의 일처럼 생각합니다. 메멘토 모리(Memento mori)는 "죽음을 기억하라" 또는 "너는 반드시 죽는다는 것을 기억하라", "네가 죽을 것을 기억하라"를 뜻하는 라틴어입니다. 옛날 로마에서는 원정에서 승리를 거두고 개선하는 장군이 시가행진을 할 때 노예를 시켜 행렬 뒤에서 큰 소리로 외치게 했습니다. '전쟁에서 승리했다고 너무 우쭐대지 말라. 오늘은 개선장군이지만, 너도 언젠가는 죽는다. 그러니 겸손하게 행동하라.' 이런 의미에서 생겨난 것이라고 합니다.

영국의 현대 미술가 데미안 허스트는 브리스톨 출신으로, 현존하는 현대 미술 작가 중에서 가장 유명한 작가 중 한 명입니다. 1991년에 연 첫 개인전에서 포름알데히드 용액이 가득 차 있는 유리 진열장 안에 죽은 상어가 들어 있는 작품을 설치하여 크게 유명해졌습니다. 그는 이 작품으로 당시 미술계와 대중에게 큰 충격을 안기는데, 작품명은 우리말로 번역하면 〈살아 있는 자의 마음속에 있는 죽음의 육체적 불가능성〉입니다. 큰 수조 안에 포름알데히드 용액이 가득 채워져 있고, 그 중심에는 어마어마한 크기의 실제 상어가 자리 잡고 있습니다. 상어가 입을 크게 벌리고 있는데 마치 먹이를 잡아먹기 직전의 모습 같습니다. 보는 사람으로 하여금 공포심을 불러일으킬 정도의 꽉 찬 액체도 숨 막히게 느껴집니다. 데미안은 이 작품을 통해서 삶과 죽음에 대해 이야기하고자 했고, 처음 이 상어를 구할 때 어부에게 '당신을 잡아먹을 만큼 큰 상어'를 원했다고 합니다. 결론적으로 데미안 허스트가 이 작품을 통해 이야기하고자 하는 것은 바닷속에서 공포의 존재이기도 한 이 상어의 죽은 육신, 그리고 그것을 박제했지만 그럼에도 피할 수 없는 '죽음'이라는, 그런 주제를 담고 있습니다. 데미안 허스트는 이 작품 외에도 비슷한 방식으로 소나 양 같은 동물을 이용해서 작업을 하였습니다. 또 다른 작품인 〈천 년(A Thousand Years)〉이라는 작품 역시 큰 충격을 주었습니

다. 두 공간으로 나뉜 진열장 한쪽에는 절단된 소머리가 있고, 그 위로는 우리가 흔히 전기 파리채라고 하는 전기 충격망이 설치되어 있습니다. 또 다른 한쪽 공간에는 살아 있는 파리와 구더기를 넣어두었습니다. 절단된 소의 머리에서 흐른 혈액 때문에 다른 공간의 파리가 넘어와서 이 소머리 위로 모이게 되고, 이 파리들이 또 소머리 위의 전기 충격망에 닿아서 죽게 됩니다. 그렇게 떨어진 파리들 때문에 또 구더기가 생기게 되고, 이 구더기가 다시 하루살이가 되어서 소머리 위를 날아다니는 과정을 적나라하게 보여 줍니다. 이 작품 또한 생명의 탄생과 죽음의 연속을 직접 보여 주는 설치 미술이라고 할 수 있습니다. 앞서 소개한 죽은 상어를 다룬 작품은 당시 5만 파운드, 약 1억 원에 팔리기도 했습니다. 이때 포름알데히드 용액을 사용한 방부 처리가 완벽하지 않아서, 시간이 지나면서 박제된 상어의 모양이 쪼그라드는 등 변형되어 복원이 어려웠다고 합니다. 새로운 상어로 교체하는 조건으로 이 작품이 다시 100억 원에 팔립니다. 이후 2005년에 한 경매에서 한화 약 120억 원에 낙찰되기도 했습니다.

알약 시리즈 중 일부

데미안의 〈알약〉 시리즈 또한 그의 철학이 닿는 작품입니다. 다양한 크기와 모양, 색

상의 작고 귀여운 형태의 알약들을 물과 함께 넘기면 우리가 갖고 있는 증상이 낫는다는 사실에 착안하였습니다. 그는 알약에 대한 이런 일반적인 인식들, 즉 사람들이 가지고 있는 알약의 색과 형태에 대한 호의적인 인식, 약에 대한 무조건적인 맹신 등을 작품에 투영했습니다. 죽음을 주제로 다루는 그가 이 작품들에서는 죽음과 반대되는 치유, 치료의 개념을 다루고 있는 것입니다. 그러나 치유, 치료가 우리에게 죽지 않을 행운을 주는 것은 아닙니다. 치료에 대한 우리의 희망과 믿음이 크다는 것은 죽음에 대한 우리의 두려움을 반증하는 것입니다. 데미안은 현대인들의 알약에 대한 맹신과 그것의 시각적인 형태가 주는 환상 등을 표현함으로써 그 반대편에 있는 죽음과 그에 대한 우리의 두려움을 나타내려고 한 것입니다. 사람들은 약국을 방문하여 처방전을 제출하고 전혀 알지도 못하는 약을 절대적으로 신뢰합니다. 그는 다음과 같은 말로 삶과 죽음, 예술을 설명하려 하였습니다.

"나는 왜 대부분의 사람들이 의심도 없이 약을 믿으면서 예술은 그렇게 믿지 않는지 이해할 수 없다. 약국에서 '나도 저런 예술을 만들 수 있었으면…' 하고 생각했다가 나도 그런 것을 만들 수 있다는 걸 깨닫게 되었다."

"알약들은 어떤 미니멀리스트 아트보다도 더 멋진 형태이다. 모두 당신이 구입하고 싶도록 디자인되었다. 그것들은 꽃, 식물, 땅에서 자라난 것들로부터 나온다. 그리고 당신을 기분 좋게 해 준다. 알약 한 알을 먹는 것으로 아름다움을 느끼게 해 주는 것이다."

그는 1995년에는 영국에서 최고의 작가에게 수여되는 터너상을 수상하였습니다. 그는 대학생 시절부터 뛰어났던 기획력을 바탕으로, 자신의 작품을 홍보하고 또 판매하는 것에 재능이 있었으며, 당시 주로 배우 매니지먼트 쪽에서 유명하던 프랭크 던피라는 매니저를 통해서 직접 경매에 작품을 내고 거래하는 등 수익 창출에 능하였고, 작품 이미지를 활용해서 다양한 아트상품을 기획하고 제작하였습니다. 그는 영국 현대 미술을 부활시킨 주역이기도 한 YBA(Young British Artist)라는 그룹의 중심에서 전위적

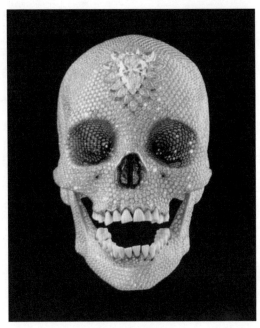

신의 사랑을 위해
(작가 소장)

인 활동으로 인지도를 쌓았습니다. YBA는 1980년대부터 활동했는데, 여기 속한 아티스트들은 굉장히 개성이 넘치고 자유분방했고, 작업의 주제 또한 경계를 무너뜨리는 전위적이고 기발한 작업으로 대중의 주목을 받았습니다. 이 그룹에 소속된 아티스트에는 데미안 허스트와 마크 퀸, 트레이시 에민, 채프만 형제 등이 있는데, 당시의 현대미술이 다루던 주제보다는 좀 더 도발적인 성이나 폭력, 마약 같은 사회적인 문제들을 과감하게 다루었습니다. YBA 그룹의 작가 대다수가 데미안과 마찬가지로 런던 골드스미스 대학 출신으로 당시 교수이자 세계적인 작가이기도 한 마이클 크레이그 마틴의 영향을 받아서 장르를 넘나드는 창의적인 작업을 수행하였습니다. 이 YBA는 젊은 아티스트들답게 발상도 독특했습니다. YBA는 1988년 그들이 기획에 참여했던 프리즈라는 전시를 통해 이름을 알렸는데, 당시에 통상적인 방식인 미술관이나 갤러리에 전시하는 것이 아니라 런던의 한 창고를 무료로 빌려서 전시하면서 당대 미술계 인사들을 초대하여 적극적으로 홍보했다고 합니다. 이후에 찰스 사치 같은 컬렉터나 갤러리스트의 후원을 받으면서 인지도를 크게 높였습니다. 🌀

39. 뱅크시

- 낙서를 예술로 승화시키다

꽃다발을 던지는 남자

뱅크시(Banksy)는 1990년대 이후로 활동 중인 영국의 가명 미술가 겸 그래피티 아티스트입니다. 그의 풍자적인 거리 예술과 파괴적인 풍자시는 특유의 스텐실 기술로 제작되는 어두운 유머와 그래피티를 결합하여 정치적, 사회적 논평이 담긴 작품을 전세계 도시의 거리, 벽, 다리 위에 제작하고 있습니다. 뱅크시의 작품은 예술가와 음악가들의 협력을 의미하는 브리스톨 지하 무대에서 성장했습니다. 뱅크시는 그래피티 아티스트이자 나중에 영국 일렉트로닉 밴드인 매시브 어택(Massive Attack)의 창립 멤버가 된 3D(Robert Del Naja)에게 영감을 받았다고 말합니다. 그는 예술 작품을 거리의 벽 등 공개적인 장소에 전시합니다. 자신의 그래피티는 판매하지 않지만, 가끔 특별한 목적을 위해 경매를 시도하기도 합니다. 뱅크시의 첫 번째 영화인 〈Exit Through the Gift Shop〉은 세계 최초의 '거리 예술의 재난 영화'로, 2010년 선댄스 영화제에서 데뷔하여 아카데미상 최우수 다큐멘터리 작품상을 수상하기도 하였습니다.

그는 건물 벽 등에 아무도 없는 틈을 타서 그림을 그리고 사라져 아직도 그 정체가 베일에 싸여 있습니다. 하지만 그의 이름이 유명세를 탈수록 그의 작품은 고가에 팔려 나가기 시작해서 나중에는 뱅크시가 작품을 남긴 건물의 건물주가 그 벽만 보존해서 팔기도 했습니다. 그러나 정작 본인은 현대 예술의 상업성을 비웃고 반자본주의, 반권력의 성향이 강한 예술가로 강한 사회적 메시지를 담고 있습니다. 세계 각지에 나타나 그림을 그리고 쥐도 새도 모르게 사라져 예술 테러리스트라고도 불리는 뱅크시의 대표 작품을 소개합니다.

그의 대표작 중 하나인 〈꽃다발을 던지는 남자〉는 복면 차림으로 이제 막 무언가를 던지려는 듯한 소년이 그려져 있는데 그의 손에는 무기가 아닌 꽃다발이 쥐어져 있습

니다. 화염병 대신 꽃다발이 그려진 이 그림은 뱅크시의 유명한 작품 중 하나로 폭력과 테러에 대한 반대와 평화를 향한 기도의 메시지를 담고 있습니다.

풍선과 소녀

빨간 풍선에 손을 뻗고 있는 소녀의 그림은 뱅크시가 오랫동안 그려온 모티브 중 하나이며 벽 그래피티, 캔버스 작품 모두 존재합니다. 줄을 단 빨간 하트 모양의 풍선을 향해 손을 뻗고 있는 구도는 여러 해석이 있지만 빨간 풍선은 희망의 상징으로 알려져 있습니다. 이 그림은 뱅크시의 대표작이기도 하며 2014년에는 시리아 반전 캠페인을 위해 시리아 소녀를 본떠 새롭게 그린 작품이 발표되기도 했습니다. 이 그림은 빨간 하트 모양의 풍선이 소녀의 손을 떠나가는 모습을 그린 것으로 2002년 거리에 그려진 이래 뱅크시의 대표작 중 하나로 알려져 있습니다. 이 작품은 옥션 하우스에서 약 104만 파운드(약 16억 원)에 낙찰된 직후, 분쇄기로 아래쪽이 파쇄되어 큰 화제가 되었습니다. 현대 미술의 상업성을 꼬집는 퍼포먼스로 원래는 모두 파쇄될 예정이었지만 실행하는 중 분쇄기가 제대로 작동하지 않았다고 뱅크시 본인이 밝혔으며, 이 퍼포먼스의 실패로 인하여 그 작품성과 화제성이 더욱 주목받아 그 후에 더욱 고가에 거래되었습니다.

집념의 예술가들

Love is in the Bin

아직까지도 꾸준히 활발하게 작품 활동을 하고 있는 뱅크시는 그의 파격적인 행보와 작품들이 주목받으면서 그 작품의 가격도 나날이 높아지고 있어 더욱 화제가 되고 있습니다. 본인은 현대 미술의 상업성과 반전, 반권력 메시지를 주로 작품에 담고 있지만 그가 그린 그림이 담긴 벽이 뜯겨져 경매에 붙여지거나 그의 이름으로 전시회가 열려 많은 사람들을 모으기도 합니다. 그는 얼굴 없는 예술가를 표방하고 있기 때문에 저작권을 제대로 보호받을 수 없어 전시회 또한 그의 허락 없이 진행이 가능하다고 합니다. 본인이 원하는지 원하지 않는지 알 수 없는 전시회이지만 그의 작품으로 이익을 보는 사람들은 계속 늘어 가고 있습니다. 🔵

집념의 예술가들

ⓒ 안진우, 2023

초판 1쇄 발행 2023년 8월 18일

지은이 안진우
펴낸이 이기봉
편집 좋은땅 편집팀
펴낸곳 도서출판 좋은땅
주소 서울특별시 마포구 양화로12길 26 지월드빌딩 (서교동 395-7)
전화 02)374-8616~7
팩스 02)374-8614
이메일 gworldbook@naver.com
홈페이지 www.g-world.co.kr

ISBN 979-11-388-2139-1 (03600)